中國太極拳的

學與術

謝秉中 編著

商務印書館

中國太極拳的學與術

編　　著：謝秉中

責任編輯：韓　佳

封面設計：張　毅

出　　版：商務印書館 (香港) 有限公司

　　　　　香港筲箕灣耀興道 3 號東滙廣場 8 樓

　　　　　http://www.commercialpress.com.hk

發　　行：香港聯合書刊物流有限公司

　　　　　香港新界大埔汀麗路 36 號中華商務印刷大廈 3 字樓

印　　刷：美雅印刷製本有限公司

　　　　　九龍官塘榮業街 6 號海濱工業大廈 4 樓 A 室

版　　次：2014 年 1 月第 1 版第 1 次印刷

　　　　　© 2014 商務印書館 (香港) 有限公司

　　　　　ISBN 978 962 07 3427 4

　　　　　Printed in Hong Kong

編者謝秉中

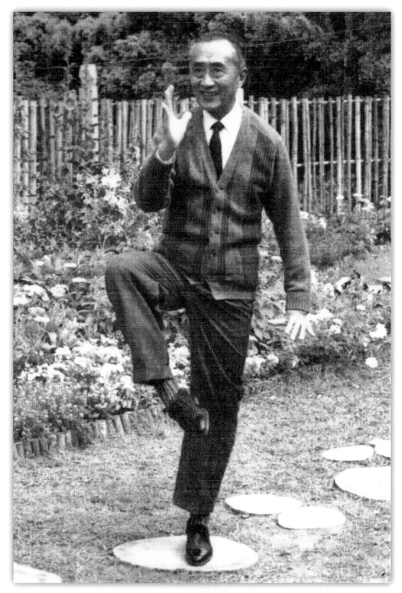

楊家太極拳演譯
張世賢師父 ── 金雞獨立

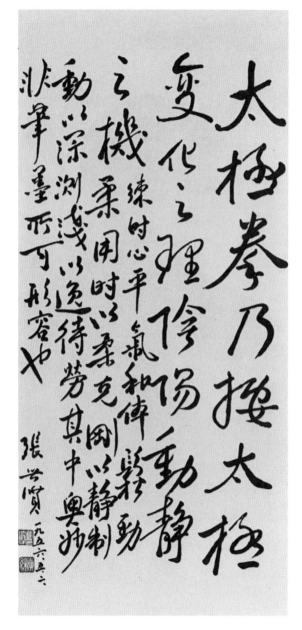

太極拳乃據太極
變化之理陰陽動靜
之機柔開時以柔克
剛以靜制動
動以深測淺以逸待勞其中奧妙
非筆墨所可形容也
練時心平氣和體鬆移動

張世賢 一九六五、二、

張世賢師父墨寶

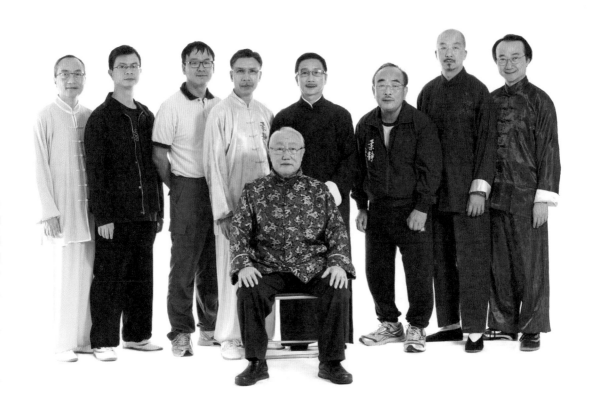

謝秉中師父（中）暨各徒弟合照，
左起倪秉郎、黃建威、曹啟聖、盧明遠、曾永康、徐佩天、屈正年、陳圖發。

序　言

　　夫輕靈貫串，捨太極拳而宗誰。虛實剛柔，微長拳而孰主。養生養氣，俱循八卦之形。得勢得機，同本五行之象。內外互合，啟以靜制動之先河。上下相隨，開積健為雄之大道。此內家拳也。倘習焉久矣，鍥而不捨，又奚止卻病益壽延年而已哉！

謝秉中

關　序

拋磚引玉

　　謝秉中師公要求本人為他的大作寫序言，我試圖拒絕，理由是學藝不精，恐怕言之無物。奈何師公辯才如泰山壓頂，我招架不住只好遵命一試。我想最好的寫法是忠於自己，把我的讀書感想供認無遺，就教於高明。

第一印象

　　跟很多其他拳書相比，這是一部濃縮版的百科全書。說它是百科全書，是因為內容涵蓋學理及技術。而學理方面跨越文化、歷史、哲學、心理、生理、體育等學科，並進行中西比較；技術方面除了側重太極拳的演繹外還包括推手、劍、刀和槍的講解。這些學理及技術的闡析都輔以經典文獻。換言之，這不僅是拳書或教科書那麼簡單，簡直就是一部參考書。它的價值不可能靠一口氣閱畢而體現，而在於長期翻閱和消化。至於說它是濃縮版，原因是謝公言簡意賅，扼要精闢。

　　濃縮版，或謂言簡意賅當然難免有缺陷。有些讀者，例如首次接觸太極話題的人，會產生高深莫測、或意猶未盡的感覺。不過任何書籍都有讀者對象定位的問題。《中國太極拳的學與術》既然博大與精深，實在難以兼顧哥情嫂意。

文以載道 • 弘揚太極拳之精髓

　　第一印象也許是錯誤觀感。它起碼有遺漏。遺漏的是書的精神。這精神不是顯而易見的，必須從出版歷史和字裏行間去尋求。《中國太極拳的學與術》從初版（1992），增訂版（1996）到今天這套我所稱的百科全書濃縮版走過了超過二十年的歷史！是甚麼精神在背後推動？周文炳為增訂版寫的引言這樣説："謝秉中秉承師訓，以傳揚太極拳術之真粹為己任"。周先生指的師訓是楊守中、張世賢的訓導。這些訓導也是余功保的所説嫡傳人應有的態度。在余功保的標準下，嫡傳弟子必須"第一有來歷，即清晰的傳承；第二有態度，即對傳統的忠於；第三有作為，即傳統功夫精深"。在和謝師公的過從中，我了解他對太極拳傳統真粹的執着。《中國太極拳的學與術》就是這份執着的結晶。在上篇，第四章第一節談成功之道時，他簡單地解釋了為甚麼對太極拳傳統真髓執着的理由。第一個我稱之為歷史考驗論："……每一個拳種或流派之能夠相傳數百年，定有其存在價值。"；第二個是專業論："……在昔日農業社會裏，教授拳藝亦為一種職業技能，拳師們時刻都在戒備狀態中，深恐有失，若有不足之處，亦早已作出修改了。今人對練習太極拳，只作為一種養生消閒之運動，其認真程度與前人實有天淵之別。"第三個是風格純種論："何況各流派均有演繹風格，一招一式俱是鍛煉各自要求的動作，不可混為一談，並無優劣之分。若硬把兩種或以

上流派混合，圖得非驢非馬，畫蛇添足。……（下文跟着舉了楊、吳二家為例説明）」。

　　弘揚太極拳傳統真髓除了要警惕不能自作聰明，擅將前人的拳套篡改之外，還要把太極拳的修煉扎根於傳統文化。上篇的第一章和第二章發揮的就是作者曾經説過的太極拳系統文化論。一言以蔽之，太極拳不光是強身健體的運動或自衛挫敵的技擊，而是中華傳統文化影響下的"一種思維方式、人生態度和人格修養"。理論上，太極拳的精髓寓於文化精神 ——《易經》《老子》《莊子》《孫子兵法》《黃帝內經》《黃庭經》《魏晉玄學》《隋唐佛學》《宋明理學》—— 的有機整合。實踐上，拳式練習到純熟是太極拳的皮毛，推手學會明"勢"懂"勁"已着太極拳的先機，拳理的領悟才是太極拳的靈魂。所以説學會太極拳容易，修養精闢難矣。

拳理縱然高深、個體經驗實在

　　談太極拳精髓畢竟有聳人聽聞之嫌，或曲高和寡之歎，甚至拒有意學拳者於千里之外。本書作者並無此意。謝師公強調哪怕價值取向如何高深，它總得圍繞具體生命活動而發展。他也説要"隨緣"、"品嘗玩味（玩拳）"、用"品茗"的心態去練太極拳等等。那麼，整個過程變成一種"性情志趣"的享受。因此，太極拳作為一種文化生活並不是那麼遙遠的道路。更重要的是，他老人家針對太極拳的神秘提出了一個另類的演繹。神秘其實"又同時給人個體的積極

性、主動性、靈活性和創造性打開一扇大門。（太極拳）在訓練和使用的過程中相對地強調個體經驗"。如果上文論太極拳的文化根源貌似虛無，那麼現在論實踐時強調個人感受、個體創造 ——"在過程中實現自身的昇華"——那是多麼實在！

拳理觀點新穎

本書有若干新觀點值得大家留意。第一是關於中西武術的異同。這方面其實非常缺乏有系統的、科學研究依據的論據。謝師公在上篇，第一章第三節提出了一個非常突出的觀點 —— 西方的武術反映一種商業民族性格，中國武術意味的是農業民族特徵。

這觀點佔了大量的篇幅，主要還是技擊方面的比較。從技擊去觀察中西武術異同是富爭議的，坊間就有論者認為中西基本上差異不大。其實謝師公也觸及武術的精神文化，只不過是輕描淡寫，而且局限於東方與中國武術比較。我的假設是：武術文化才是中西分野的關鍵地方。在這裏可以引述八极拳遞進口訣來説明如下。

"一練拙力如瘋魔，二練軟綿封閉撥，三練吋接吋拿吋出入，四練自由架式懶龍臥，五練筋骨皮肉合，六練與人交手要留德"。

八极拳乃勇猛的拳術，它要求鍛煉到最高的境界居然是文化修養 ——"留德"。

《中國太極拳的學與術》也注重練功的建構，而有"着熟"、"懂勁"和"神明"三個階段。這個"神明"概念的意義很豐富，但主要

是天人合一、順應自然和返璞歸真，屬於處理人與宇宙自然關係的太極 / 道家文化。"留德"則較接近儒家文化，着眼在人際倫理關係。

另一個創新觀點呈現於同篇第三章。作者回應一些人對太極拳的三大疑問。針對"慢條斯理、焉能克敵制勝？"他發展出一套合理節奏理論。要點有三：第一，交手應敵不在於速度、快慢視乎敵我博弈情況，而太極拳講究"動急則急應，動緩則緩應"；第二，快慢既無絕對亦非永恆，太極拳着重快慢轉化，應用敵我動態關係"後發先至"和"蓄勁如張弓，發勁如放箭"；最後是，快慢功能互補，太極拳追求"快慢有序、該慢則慢、該快則快"。

整體效益論是對"學習需時、效率偏低"一説的反擊。其一，"功夫"是鍛煉的沉澱物，不願花時間，只會欲速不達；其二，太極拳重視的不是效率，是目的和滿足；最後，"為鍛煉而鍛煉"的心態可以把手段和過程目的化，從而"在過程中實現自身的昇華"。

有人認為太極拳的許多觀念例如強調"捨己從人"、反對"先下手為強"等等是一套保守思想，在當今這種競爭激烈、瞬息萬變的社會是無法發展甚至生存的。在謝師公眼中，身心平衡是運動的基本要求，冷靜穩妥是技擊的致勝基礎，而審時度勢、"沾黏連隨、不丟不頂"等理念乃敵強我弱時的制敵良策。至於發展問題，他始終篤信持續、穩定、協調、和諧才是最佳發展模式。他也無懼對"弱者道德"的責難。

拳術介紹、詳盡清晰

靠文字解釋拳術動作是一項艱巨的事情。我習慣同時參考相關錄影示範，不過不容易找得到。因此說到底，名師指點才最能得益。舉例說，甚麼叫含胸拔背？楊澄甫《楊式太極拳技法》，第28頁這樣寫道："含胸是把胸部稍向內縮小，含胸時，把背向後拔出去的樣子，此為含胸即拔背。"我初學太極時看過這個解釋，看完之後依舊茫然。後來上網瀏覽錄影示範，雖然動作誇張，卻讓我了解不少。最後，還是盧明遠師父發現我含胸拔背時拋胯，並指點過後我才真正學好。此例說明書本介紹拳術動作要領的一般性局限。在這種局限下，本書倒是出類拔萃。例如中篇第一章第二節的第二小節"身體姿勢的要求"談到含胸拔背就比許多坊間版本詳盡清晰許多。

分析詳盡的讚賞也適用於中篇的第二章"太極拳勁路分析"。事實上這是我最喜歡的一章。再囉嗦一句，若是作者能製作示範光盤定必讓讀者收益更大。目前，大家只好上網查看勁路的示範了。

本書中篇的寫作風格除了詳盡清晰外，還展示第二個寫作風格，即論動作時也涉及學理、勁路、和比喻。例如介紹預備式時，還要帶一句"本式模仿'天地未分'之前那種'寂然不動'，'混沌一體'的狀態"。到了起勢，作者說這式"則表現了從'寂然不動'的無極混沌狀態，突然'感而遂通'地分出了陰陽、上下，模仿'天地初分'時的所謂'清氣上升、濁氣下沉'狀態"。攬雀尾和收勢也是

如此介紹。動作連同勁路解說也是本書獨特之處,雖然只限於提手上勢、白鶴亮翅和扇通背三式而已。比喻的使用較多,譬如用動物命名的式子都如是。這一方面當然不算獨特,皆因有些拳書也使用比喻。

下篇參考價值

下篇主要透過圖片介紹太極拳、推手、劍、刀和槍的技巧。它們連同附錄裏的所有資料都各自精彩。至於長期參考價值則非第六章第二和第三份文件莫屬。前者節錄了太極拳的經典論著,後者"太極拳體用表"可稱為太極拳拳理精華。謹此推薦。

關信基

香港中文大學政治與行政學榮休講座教授

張　序

　　學太極拳不難，精太極拳為難，而功候臻至爐火純青得到箇中三昧者，為尤難也。何以言之？蓋太極拳含有哲學之妙理，太極之變化，力學之作用，而又合乎生理衛生之條件；非僅為技擊之用，抑且為道家用以煉精化氣，煉氣化神，煉神還虛而成道體者也。余性好靜，醉心道功。於民十四年開始習坐，念茲在茲，弗忘弗助，循序以進，聽其自然。民三十九年遇太極拳名師楊守中先生，朝夕過從，相交甚厚，承其指點拳中竅要。因以悟知拳則動中有靜，坐則靜中有動；互相參證，所得益彰；不特身體日健，而道體亦日增；此真樂在其中，較以名利外在之享受，有霄壤之別矣。

　　楊師家學淵源，功夫深湛。其手之重，其足之穩，逾於常人。而其身體各部，均可任人拳擊；惟人所擊之處，即係其發勁之點；跌人尋丈之外，實屬易事。至其與人搏擊，則出手之快，變化之多，更不同凡響。是以國內外從其學者，不可勝計。

　　其先人澄甫公已於民二十二年刊行太極拳體用全書。今楊師以拳重實用，特續出雙人圖解太極拳用法及變化，以澄浦公雙人遺照，與余按圖比劃，並加變化，具囑余筆之於書，以公之於世。余慎重其事，不敢以辭害義。本書內容珍貴，公開拳中用法秘傳。吾知此書一出，必能紙貴洛陽，見重武林也。

庚子仲冬張世賢謹序

本序錄自一九六〇年楊守中宗師出版
《雙人圖解太極拳用法及變化》一書，張世賢師父為作序言

今之學者，入門多是先求一己之拳術精通，以隨著身手為急

務，故為師者，永恒以對方己有成就，遂教以出手穩準狠為先

以詞定當鳴之速，先發制人，以達徹底整倒，而至無法應拆更

無翻身可能為重。斯為至晚，而自鳴洋諸以可是功力能使

人整倒而技亞可翻身者，倒自己誰先行具備若干千兩造諸

及苦練勤訓能否有些是苟且，則反視若周圍蓋其未效忘切，

則敗窘容易頹，患於用力，則全身僵硬，氣力不順，破綻百出，為造

被制，甚至不打自倒而至反其功效者，理來然义，為之慷然太息！

對秉中師傅，秉性聰慧，好習拳術，聞有高深造詣者，輒

謹門之實求教，先年頻識張世賢宗師迎楊家嫡傳子弟，遂

專程登門就學，且聯合同學多人，先行安妥宗師廬住，而宗師

以循循之故，學者苦法表風，公門赤李，吾人茅今日浮聞手揮琵

琶者，亦樂浮時雨之活処，新以新書雨世，承師命玉山首為之序，

玉山自愧才非班馬，安敢貽笑方家，然又不敢方命，爰撫俚言斯

將塞責是為序

門人鄭玉山謹撰　癸酉秋

鄧序

蓋洞拳術之事，煙門求學者，恒河沙數，其多以
急功尚利，立杆見影之輩，尤以太極拳之高深造詣，
須具苦其心志，勞其筋骨者，方許入門，蓋太極成於
天地未分之前，功力至深，歷史至久，由兩儀四象之其雛形
乾巽坤艮坎離震兌等成其八方推演，為拳術之宗祖，任
何拳力功夫，皆以太極為依歸，技太極拳之節奏，學者慈
先由采傳習，苦練成熟，毋使荒廢，且無漏洞，更以先知先
覺知微知顯為最終目的，兼能鑑貌辨色，以勾輕脫浮泛身
未動而顏色畢露，人視之如見其肺肝然，更要涵養純粹
常抱至誠，寂其無聲，漠然不動能有
放之可綸六合之能，而退藏於壽，不易輕示於人，常保天人合
一，大知若愚，慢都藏，低效率而韜，於言者，觀於今日
社會，維肯浪費囊世彩年 丙歷九年 丙抱殘守缺者手。

首版編者言

本人研習太極拳術，乃師承自張世賢先生，追溯源來，當信緣份。倒數五十年代早期，中國著名武術大師楊澄甫長男，即楊家太極拳第四代傳人楊守中先生南下香江，蟄居元朗。當時楊守中以拳藝稱世，遠近慕名而來拜師者漸眾。而第一位弟子，乃精通歧黃，行醫濟世的張世賢，楊守中與張世賢相處融洽，亦師亦友，仿如知己。稍後，張世賢乾脆暫停醫務，一意追隨師父，專門鑽研楊家太極拳，悉心探索內中奧妙。不知不覺，一幌十載。至此，張世賢一邊重操懸壺濟世之故業，一邊邀集同好與門徒，共同研討拳藝，並積極籌劃成立拳社，以期拓展拳術。

張師父在香港，其聲望對太極拳界之影響越來越大，致使太極拳也越來越受群眾歡迎和喜愛。後應香港政府和廣大市民的要求，張師父率領本人及師兄弟等人，舉辦了各種形式的太極拳訓練班，目的是積極推廣此項富有歷史性的中華民族體育瑰寶。後來由於張世賢師父年事已高，本人遂遵承師意，繼續主持推廣太極拳運動及籌劃成立拳社事宜。此外，本人偕同弟子們更積極進行邀約國內或國際太極拳名家展開交流活動，對各家各派的優點長處，兼收並蓄，融匯貫通。經過多年的刻苦鑽研，無論在學術方面，或實踐方面，本人都取得了一定的成績。

一九八零年，張世賢師父以八四高齡謝世，臨終時猶對組織拳社一事，耿耿於懷。嗣後，本人幾經策劃，並克服重重困難，終在年前成立了以研究、推廣及發揚光大太極拳術為宗旨的"柔靜太極

拳研藝社”；同時將本人凝結了畢生鑽研和實踐的心血結晶品《中國太極拳的學與術》一書，在各位弟子們的協助下，宣告出版面世。

從“柔靜太極拳研藝社”的策劃、組織以至成立，及成功出版拳書，經歷橫跨兩代；歷時不下二十多年，過程用心良苦，意志堅毅！環顧國內外林林總總有關太極拳叢書中，本人以現代的意誠、新穎的觀點、深刻的體會，去主編這本《中國太極拳的學與術》，希望能透過這本拳書引起廣大太極拳愛好者的欣賞和歡迎，使人們可以清楚地看到炎黃子孫把中華民族古老文化遺產，注入了新生命力的強烈願望，和百折不撓的努力成果。是所厚望！

編　者

一九九二年一版

再版緣起・尋道六十餘年

學習太極拳者，把它當為強身健體的運動，不難；將之作一種博擊技藝亦不難；如作為一種修煉之道則略有點難度，但只要持之以恆，默默耕耘便可，至於成就如何，則視乎師承與毅力而已。

本人並不是因著武術及功夫的威武姿態，懾人的架式，俠客的模樣，而對拳藝產生興趣；相反，在小時候常見一些自恃曾習武之徒，每每欺凌弱小的行為而卻步，故當期時對功夫的印象較有保留。

及長，接觸太極拳初時只視為一項健康的運動，舒展筋骨而已。及後因緣際遇下，有幸拜入張世賢師父門下，承其指點，得以悟得拳中竅要，固守著一份原則與堅持，至今不覺六十餘載。

廿年前結集多年教習心得，編著《中國太極拳的學與術》一書，讓後學者有所參考，當年亦深得讀者歡迎，然而所經歷的每一階段也有不同的體悟，於今看來亦略欠完備，秉中不厭其煩，力求盡善，今重新整理文字，增刪潤飾，重新修復及拍攝拳、劍、刀、槍、推手、大履等照片，編輯成新增版，務使內容更充實，供諸同好，並與同道者共勉。

編　者

二零一三年再版

目 錄

上　篇

中　篇

下 篇

上篇　理論篇

第一章

由武術文化
至太極拳

（一）　先從體育文化談起

　　體育運動是人類獨有的一種文化。對於體育運動，根據相關學者分析，可分別從人體科學和人體文化這兩方面探討。前者主要指出運動時的技術方式和運作功能，後者則揭示這些技術及功能背後的精神文化。

　　若單從人體科學來看，不能說明不同民族的運動特質，如何因着後天的各種特殊狀況而受到影響，更別說其間的分野。所以筆者嘗試從人體文化來看，因體育運動明顯地受到各民族不同的生存方式及歷史演化，而形成不同於彼此的體育文化特徵。換句話來說，也可從各民族的體育運動特質來看當中文化差別。

　　無論東、西方的體育思想和體育活動中的價值取向、認知方式和審美情趣，都無不浸透其民族文化精神。因此，若要淺談中西文化差異，相信可從中西體育的分歧窺探一二。眾所周知，奧林匹克運動的精神是在公平競爭中追求"更快、更高、更強"；這正與中國

儒家和道家所倡議的"中庸、不爭"迥然不同。筆者認為中國傳統文化最主要的特徵是連續性和包容性，因而中國的體育文化發展也受着這深遠的影響。

（二）　細看中國武術文化

　　中國武術正是中國體育文化中，最突出的表現者。中國武術源遠流長，其中融匯了中國的哲學、醫學、兵法、技藝、教育、美術等，集中地表現了中華民族的智慧。

　　中國文化源於對生命觀念的感悟，所以中國武術在文化精神上也大都圍繞着人的生命活動而展開；就其個體而言，它十分講究強身護體、延年益壽；就群體來說，它極強調隆德尚禮、行俠仗義。中國武術無論形體動作或是活動形式，都深刻地被傳統社會價值取向所支配。另一方面，它又受古代元氣論、陰陽五行學說的影響下，形成了一整套內外合一、整體圓融、直觀體悟的基本特點，此外還表現出一種守內、崇實、尚禮和自娛、修性、保身的鮮明民族特色。

　　常言道："拳起於《易》而成於醫"，"兵、武同源"，"劍、舞、書、畫、技藝相通"等等。這反映了中國武術具有中國古典中的哲學、醫學、兵法，及其他各種傳統技藝之間的緊密聯繫。而且還跟中國的哲學、宗教、倫理、藝術、教育等的意識形態密切相關，政治、經濟、軍事、社會等實際生活的各方面也有着直接關係。然而，武術就是武術，它有着本身的特殊性，無論是身體形態或行為方式，都是很有意思的。

（三） 中西武術之不同

　　中國武術強調的，是包括內臟活動的全身功能協調和保養，着重"以心行氣、以氣運身"，"手眼身法步、精神氣力功"，"剛柔並濟，內外合一"，"形神兼備，體用兩全"等作為心理及思想意識；西式的拳擊、劍擊、摔跤一類勇猛快捷、沉重有力、直拳直腿等強攻硬打的對抗運動，相比之下，中國武術在於講究龍騰虎躍、縱橫往來、起伏跌宕、圓轉變化的節奏韻律，並且善於以智取巧，順勢借力，"牽動四兩撥千斤"。

　　西洋拳擊強調身高體重，突出胸圍手臂的倒三角陽性體型，人體重心較高，拳重、手快、步靈，講究手上的力量、速度、距離、時間，突出勇猛決斷，喜歡搶先進攻，出手見紅，表現出其狠、準、穩的商業民族性格；中國武術則講究五短身材，顯示腰圍大腿的正三角陰性體型，人體重心較低，上虛、下實、中間靈，突出下盤功夫、圓融功夫、勁路、態勢、時機，強調膽識謀略，往往先讓一步，留有餘地，有理有利有節，並以穩字領先，又穩、準、狠，意味着"戀土歸根"的農業民族特徵。

　　若以東方類型的技擊運動，例如柔道、相撲、空手道、跆拳道和泰拳等，跟中國武術相比，中國武術卻又保留有一整套極富特色的五行論、消長生剋的精神文化。在中國傳統仁義道德倫理觀念下，中國武術同時還表現出熱愛生活，追求安樂的文化傳統。

（四） 以太極拳看中國文化

筆者認為，太極拳背後所支持的理論，正是中華民族那源遠流長不絕的傳統文化。

或許有人認為這只是喜愛太極拳的人胡亂攀附，以提升太極拳的地位，但請容筆者，一個習太極拳六十餘年的人，以太極拳作例子來看中國文化，畢竟太極拳也是眾中國武術中最富理論性。

《王宗岳太極拳論》就是一篇太極拳理論的經典著作，它反映了整個太極拳運動的拳理闡釋、應敵原則、演練功法，已被人們運用傳統的哲學方法，並採用散文、歌訣、拳譜等形式編成一整套"言之成理，持之有故"及"自圓其說"的理論體系。這在中國武術中，確實顯得相當突出。

無可否認的是，太極拳是一種具有多重功能的活動，從強身、健體、祛病、延年，逐步過渡到防身、應敵、制人、取勝，最後上升到修心、養性、怡情、悟道，達致精神境界；在這轉化過程之間更是互相聯繫和貫通。

所以，太極拳不僅是一種體育技術和技擊技巧。它還是一種思維方式、人生態度和人格修養的運動。太極拳運動無論行功走架或是交手應敵，不但十分講究招式勁力，而且還講性情志趣，因而在一些真正有修養的太極拳家眼裏，它不僅是一種"入道之門"，還是實行孔孟程朱的"身心性命"之學。太極拳的行功走架和交手應敵，在意義上也近乎儒家靜坐、佛家參禪的窮理證道功夫。由此看來，太極拳具有足夠的廣泛性和代表性，這點實在不容置疑。

有人說太極拳是整個中國文化發展下的結合物，不是單憑哪

一家或哪一派可推演的。若從歷史發展來看，太極拳確實包含《易經》、《老子》、《莊子》、《孫子兵法》和《黃帝內經》、《黃庭經》中的陰陽變易、陰柔機巧、內外協調、順應自然的學說；還有魏晉玄學的"虛靜"、"自然"等理論，以及隋唐佛學"漸悟"、"頓悟"的意識分析；更包羅了《太極圖說》及宋明理學，主靜主敬的思想在內。可說匯集了中國哲學史上各重要階段的精髓。

因而中國太極拳有一種超越一般拳術的博大精深精神，而恰好這種精神又體現出中國傳統文化精神。若未能領悟這種精神者，便無法真正全面掌握太極拳的精髓。

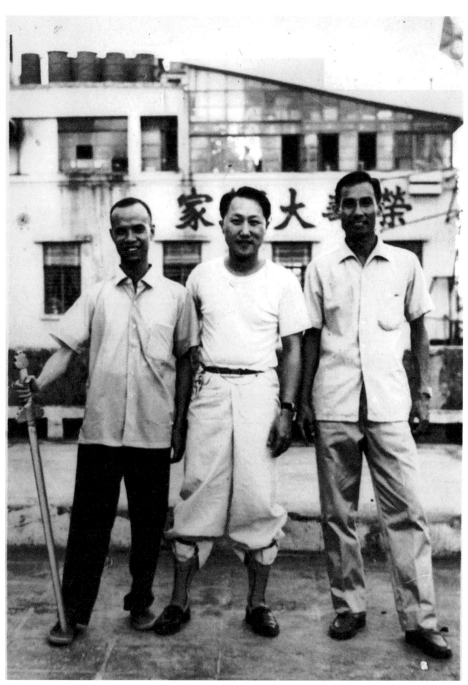

50 年代中，編者與同門切磋拳藝及太極劍後拍照留念，
背後是元朗大馬路即大榮華餅家現址

第二章

遊走太極拳的拳藝道

（一） 太極拳的歷史形成

　　既然太極拳有別於其他拳術，是源於一個“道”，中國極其最重要的哲學之一，筆者便藉着多年的實踐，以哲學的角度去描述自己所理解的太極拳理論。正如任何一種經得起時間考驗的文化，太極拳是在漫長的中國歷史發展中逐步形成的。也嘗試以學理淵源、技術演化和師承源流三方面來説説。

　　太極拳的學理淵源可以追溯到原始時期的巫術。所謂“太極者，無極而生”，而“無”者“巫”也。我們的祖先透過人神交通的幻想中去預測未來，趨吉避凶，力圖通過巫術去把握自身“命運”。至今仍保存下來的《周易》，便是原始巫術理性化的結果，深刻影響了中華文化以後發展的過程。

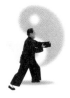

　　太極拳透過養生、技擊、悟道三位一體的方式，全面地體現了《周易》中“自強不息”、“厚德載物”的文化精神；“陰陽變易”、“生生不已”的基本信念和“乾坤交泰”、“簡易中和”的系統方式。太極

拳的價值取向和認知方式，基本上是屬於道家的。因它處處都呈現出“反者道之動”、“弱者道之用”的基本信念，表現了“陰柔虛反”和“自然無為”，“反樸歸真”的價值取向和思維方式。此外，道家的“虛己順物”，“人取我予”和“虛心實腹”，“緣督為經”，也在技擊和養生上給太極拳奠定了理論基礎。

若從技擊上來看，則來自兵家手法。它通過古代兵法的虛實、動靜、主客、奇正、攻守、進退等範疇，構成戰術原則和攻防格鬥技術，把古代兵法中行軍佈局、示形選勢、隨機應變、避實擊虛的原則，化為太極拳術中招式勁力的操練要領。將兵法轉化成武術。從中醫學術來看，太極拳以“天人一體”、“陰平陽秘”、“血氣調和”、“內外合一”等方式發掘人體各種適應環境和自我發展的潛力。依據中醫的經絡學和氣功技術建立起一套“動中求靜”的演練功夫。

踏入成形的後期，太極拳更深受宋明理學的主靜、主敬影響；至近代各流派分支及其發展，或多或少略受西方文化刺激，從而也汲取了西方文化的養料。因而太極拳的演化，猶如太極論般生生不息，呈現出不同的面貌：

其一，是把古代養生技術和古代軍事攻防格鬥技術融合在一起，一方面利用經絡氣血的運行去使人體禦敵防身、具備制人取勝的潛力，另一方面又利用人體攻防格鬥動作的形式去調和氣血，疏通經絡。逐步地演練出一整套祛病強身和增長“內勁”的獨特拳式。

其二，把一些攻防格鬥動作加以規範和藝術化，跟某些舞蹈、雜技和體操結合起來；其中最特別是利用中國傳統劍法和槍法中的“走避”、“圈化”、“黏連”和“跟進”的經驗；把傳統拳術的“擊、打、追、趕”和“格、擋、躲、閃”，發展為順勢借力的推按和走化。解

決了技擊訓練中，在不帶護具和技擊技術之下怎樣更有效地"引進落空"和"借力打力"等問題。這也就是武術實踐中怎樣從"大丟大頂"、"丟丟頂頂"再發展到"沾黏連隨"，"不丟不頂"的演化過程。

其三，是把形體訓練跟思想修養結合起來。提供了一整套"身心合一"的"修性"方法。透過形體動作和心理意象，提升個人體驗，領悟"天人之道"。因此，太極拳在當代社會中能得到普及和發揚，全不是偶然的。

有關太極拳的師承源流，主要呈現出中國古代農業和手工業的傳統，以耳提面命、言傳身教、心授意會的傳授特點，以至及後演化出各種不同流派的不同個性特徵。由於缺乏確實的文獻資料，太極拳始創流傳各有說法，有所謂陳卜、陳王廷、王宗岳以及張三丰、宋遠橋、程靈洗、韓拱月、許宣平、李道子等等。各種不同的說法只限於一些民間傳說和推斷，縱使考證較多的陳王廷造拳說，仍有待商榷。但從文化角度來看，我們無法斷然否決這些民間傳說，正如我們不能斷然否定三皇五帝這類傳說文化一樣。所以，綜合各種說法，只可以說太極拳並不是忽然間由一兩個人所創立出來。

當然，筆者並不是史學家，沒資格就此下定論，只是有一點可肯定的是，楊澄甫曾於《楊家太極體用全書》奉張三丰為祖師，而筆者習武於楊家門下，自然較為相信這說法，若說到推廣及發展太極拳，則更非楊露禪莫屬，坊間已有不少拳書及拳譜可佐證，在此不再多談。

（二） 太極拳的層次結構

　　若要給太極拳作一整體結構分析，相信非常複雜；筆者簡單地以 "拳理闡釋"、"應敵原則"、"演練功法" 這三個範疇來説明一下。以宋明理學的理論來説，則為理、氣、象這三點。楊澄甫在《太極拳體用全書》中所説："太極拳本易之太極八卦，曰理、曰氣、曰象，以演成。孔子所謂範圍天地之化而不過，豈能出於理氣象乎？惟理氣象乃太極拳之所謂胚胎也。三者得能兼備，而理用全矣。"

　　若把理氣象這三點倒過來看，便是體育、技擊、哲學三個層次。那麼正如楊澄甫所説，就是 "學者尤宜先求其象，以養其氣，久之自然能得其理矣"。

　　第一個層次是體育，是人體內部的心身關係，太極拳於這層次上的應用是 "調身，調息，調心"；把人的形體訓練跟心理訓練結合在一起。有異於其他體育運動，太極拳特別強調了心理意念，即 "以心行氣，以氣運身"，"意到、氣到、勁到"。然而，有異於一般氣功，太極拳講求的是 "動中求靜"，要在形體動作訓練與意念操練中取得平衡。動作上，要鬆、穩、慢、圓、柔以及靈活、流暢、連貫、完整、沉靜；但在演練上，卻講究鬆靜為本、身心合一、形神兼備、體用兩全、自然順達、反樸歸真。而這層次的關鍵是 "氣"，通過 "真氣運行" 去推動身心兩方面的活動。在身，表現出 "勁"；在心，表現出 "意"。這層次的 "氣" 處於生理功能的範疇，主要用作強身、健體、袪病、延年。若通過 "體用"，便可提升至技擊層次。

　　技擊層次，理論上是兩個獨立個體的相互對立關係。太極拳的應用是以弱對強、以柔克剛；實質是避實擊虛，虛實變換。因此，

準確掌握對方的來勢便極為重要，即謂"人不知我，我獨知人，英雄所向無敵，蓋皆由此而及也"。太極拳應敵的特點，是把"審敵"和"應敵"結合起來，並在"沾黏連隨，不丟不頂"過程中亂環翻滾、陰陽不測、張網設套，使敵手處於"仰之則彌高，俯之則彌深，進之則愈長，退之則愈速"的無所適從的狀態中。太極拳於這層次上的主要原則是"自衛型"，以靜禦動、以柔克剛、以小制大、以逸待勞、以退為進、以守為攻、剛柔併濟、攻守同一、曲中求直、後發先至。其關鍵在於"勢"，通過敵我雙方的關係的態勢，去把握整個戰局的發展。所謂因敵應變、示形造勢、虛實變換、奇正生克，太極拳強調"守中、取勢、知機"，以求到處"得機得勢"。

這個"勢"正是第一層次"氣"的開展，把內部能量轉化為外部；主要是防身、禦敵、制人、取勝。最後，它通過"捨己從人"達致"從心所欲"而上升至哲學層次，表現出道家哲學的"反者道之動"和"無為而無不為"特徵。

第三個層次是哲學領域，是人和大環境的"天人關係"。太極拳所呈現的，正是中國傳統"天人合一"、"知行合一"、"情景合一"等"萬物一體"的天人融和觀念。其表現出來的基本方向，是客觀感受的"虛無"、"空靈"和主觀體驗的"虛靜"、"空明"。這個層次的關鍵是"神"，通過"陰陽相濟"復歸"自然之道"，呈現出應物無方、陰陽不測、窮神知化、知機其神的特性。原先的心身上升為神靈，亦即個人心理活動演變成一種精神智慧；是前兩層次"氣"和"勢"的融合和昇華。亦即老子所說的"道"；程、朱所說的"理"；陸、王所說的"心"。實質上也是"氣"，但已擺脫了"氣"剛開始時那具體的形態，成了一種無所不包，無處不在的"天地正氣"或"浩

然之氣"。結合了有無、動靜、陰陽、心物、主客。這層次主要是修心、養性、悟道、怡情。達致這層次的太極拳，已經不是心浮氣躁地去跟敵人拼老命，而是心平氣和地去跟對手"認真"地"玩"上兩手。

太極拳的哲學理論層次看似抽象，既不能證實，談不上多少"科學"價值，但另一方面，太極拳卻是透過人們具體操練及不斷實踐，而豐富並發展起來。因此，筆者深信只要把視野放寬，跳出簡單照搬的框框，便可領悟太極拳帶給人們的意義及內在價值。

正如坊間不少拳書，有些人認為太極拳不過是強身健體，給老弱病者養生的健體操；有些則深信太極拳是真正功夫，視作搏擊武術。筆者對這些看法皆沒異議，縱使有些人把太極拳舞蹈化、體操化，這只是個別習練者的修為而已，故不用深究，也理應包容。因回到太極的核心理論，你看它是甚麼，它便是甚麼，每個人也可因應自己的領悟而有不同的追求目的，沒必要強行把它定位；因"太極"本是無限無盡，唯習練者不斷地學習，才可真正感悟。坦白而言，筆者年少時便單純地着眼於太極拳拳架優雅，不似一般外家功夫硬生生而習練，及後幸得楊家傳人楊守中的入室徒弟張世賢師父，悉心指導，雖不敢說已盡曉箇中道理，卻因習拳而開始尋道之路至今。

（三）太極拳的練習建構

所謂練習建構，便是練功。中國武術亦稱"功夫"。武術上的"功夫"類似文化上的"修養"。功夫是練功過程和練功結果的整合，

包括有技術熟練、功力（亦稱“內勁”）增長以及智慧成熟、道德圓滿這數方面。太極拳的練功過程則大體可分為“着熟”，“懂勁”，“神明”這三大階段。

第一階段是“着熟”，其手段是動作，方法是模仿。要求人們講招式，盤架子、正姿勢。動作構成可分為上盤、中盤、下盤和每盤裏的根節、中節、梢節，稱為“三盤九節”功夫；在交手應敵過程中，它們又形成了手、肘、身“三重門戶”，並且提出“內三合”和“外三合”的技術要領。動作特徵強調鬆靜、柔緩、圓活、連貫、完整等基本要求。這時的技擊內容，還屬於“知己功夫”的“見招拆式”階段。

在操練太極拳時，我們可以通過行功走架過程中的各種招式動作要素，以及組合的特徵，去探究當中要領和整體要求，通過各動作的掌握和協調，循序漸進地完成。

第二階段是“懂勁”。它由“着熟”漸悟而來，其手段是勁路，方法是理解。要求人們講勁力，悟勁路，會走化，不再停留於動作。但當然不是沒有動作，而是每個動作的幅度都很小，並且任何一個動作都可產生多重意義。它的勁路可分成“掤、攦、擠、按、採、挒、肘、靠”八門“勁別”（勁的類型），以及剛柔、輕重、長短、明暗等“勁屬”（勁的性質）。勁路特徵強調“運勁如抽絲，發勁如放箭”，和“捨己從人”的“沾黏連隨，不丟不頂”。它的技擊內容進入“知人功夫”的勁路階段，開始進入自覺階段。從這模式推展開去，便是中國傳統中的“修己治人”之道。

在操練時，我們可以為自己的“找勁”，同伴間的“摸勁”和老師給的“餵勁”等“勁練”（勁的訓練），以及“粘、走、拿、發”等“勁

用"（勁的應用）兩方面去把握。這裏有三個層次的"勁路"需要好好地區別：一是自己全身各方面力量的調配和發揮；二是對手力量與勢態加以判斷和利用；三是雙方形成合力關係和勢態以綜合發展。

第三階段是"神明"。由"懂勁"後"豁然貫通"地頓悟而來，其手段是意念，方式是自由運用和發揮。它要求人們意念、明陰陽、求虛靜；不但揚棄了動作，而且還揚棄了勁路。在這裏發揮的，是動作和勁路的象徵意義，利用太極的文化來對世界和宇宙進行解釋和操練。其內容已進入"自知"境界，把心身、敵我、天人全部統一起來，在順應自然，反樸歸真的形式下，發展為自覺"得道"的狀態。

就表現上看，這個階段已從"調身、調息、調心"這"三調"，進入"忘身、忘息、忘心"這"三忘"階段，而達致"神遇"、"心聽"和"形無形、意無意、無意之中是真意"的境界。所謂"千錘百鍊"而又回歸於"平淡"。這時便到了真正"日常生活太極化"和"太極日常生活化"，"行走坐臥都可以練功"，"妙手一着一太極"，"處處都有一太極"又"處處總此一太極"了。

由此可見，太極拳的練功過程除反映人類認知和實踐過程的共同規律外，還處處表現出中國傳統認知方式上"知行合一"和審美過程上"情景合一"那種直觀、體驗、玩味和領悟的特點。它把艱苦的打拳過程審美化，所以練拳亦稱"玩拳"，表現出一種品嘗玩味的審美特徵。在這過程中，太極拳不但可以使人們的知識、智慧在理性的層面上得到昇華，且還可以使人的情志，本能和潛意識得到陶冶。

在這裏，太極拳還有三個特點值得留意的：一、就審美理想來

看，儒家強調的是"和"，道家強調的是"妙"；就"中庸"方式來看，儒家"持中"是實的，道家"守中"是空的。太極拳在這"儒道互補"的基礎上充分發揮了道家的"空妙"，表現了"入世神仙"的那種"極高明"的超脱。二、太極拳中無論"着熟"、"懂勁"還是"神明"，都可以既是目的，又是手段。這種相互融合的結果，使太極拳有可能超越世俗的功利，只以本身為目的。三、太極拳把身體運動這過程置於高地，把過程藝術化。這樣就使儒家和佛家的"苦練"過程變成了"樂練"過程，將艱苦的拼搏變成一種"美的享受"。太極拳的這些文化特徵，顯然是難以簡單地歸納為單純的"自我麻醉"和"自我欺瞞"。

(四) 太極拳的文化價值

筆者欲以太極拳的價值取向、操練方式和致思特點等三方面，確立太極拳的自身文化價值。

從價值取向的角度看，太極拳作為一種體育活動，圍繞着人生命活動來發展，並且是"身心合一"和"知行合一"的。它是人體技術操練系統而不是理論概念符號系統，首先考慮的是在操練上如何處理才有利而不是概念上如何演繹明晰，而且明顯地表現出農業自然經濟和血緣宗法社會的那種戀土歸根、厚生利用、身體力行的特點。

太極拳是個理論色彩特別濃厚的拳種，而且十分強調心智的作用。跟中國其他武術觀念一樣，最忌別人説自己"沒有用"。而要了解太極拳的真諦，必須通過長期的身體練習來體認和品味。它表現

出來的身體形態，頗有點兒類似植物生長時“苗往上長，根往下扎”那樣的上虛下實、向心戀土的態勢。它探究的，首先是生命體的利害得失而不是本身的真假對錯。

從操練方式的角度看，太極拳都是按照一物兩體、對待流行、和諧持中的模式來進行的。它是個互補系統而不是否定系統，是講究天人、身心、內外、虛實、剛柔、開合、吞吐、攻守、粘連、化發、動靜、形神、體用等一系列的“陰陽相濟式”來協調平衡。孔子曰：“叩其兩端”，萬物有兩端，見之而知物；老子云：“有無相生，難易相成，長短相形，高下相傾，聲音相和，前後相隨”——萬物有兩端，相轉而相成；《易傳》道：“一陰一陽之謂道——道有兩端，陰陽以名之”；張載說：“兩不立，則一不可見”——無陰陽兩端，不成整體。諸如此類，均看出中國傳統文化樸素辯證的思維，正是操練方式。

事實上，中國人這種內傾和諧、對待持中、整體昇華的方式，是跟自己那戀土歸根、厚生利用、身體力行的價值取向完全相通。所以不少文化學者精闢地指出，中國文化重視感性，它不強調靈肉分離，它肯定人可以去尋找感性的快樂，而好些宗教卻是要求徹底犧牲感性肉體的快樂，甚至摧殘肉體、感性以追求靈魂的超升、心靈救贖。但是中國傳統不談這些，只求全身保生、長命百歲。所以我們確實不用多聰明就可以實現，無論儒家的“身體髮膚，受之父母，不敢毀傷”，還是道教的“長生不老，益壽延年，肉體成仙”，一直到民間日常所謂“留得青山在，不怕沒柴燒”等等，都是非常執着於此身和此生。在這文化背景下，中國的體育文化擁有，向自己身體內部發掘潛力，以保養生命的性質，並具有身心內外整體協調的

特點。這正正是太極拳的重要特質。

從致思特徵的角度看，太極拳又具有真觀體悟、模糊靈活、隨機應變的特點。無可否認，這些特點卻看似模糊而不精確。那些陰陽、動靜、虛實、剛柔和粘走運化，都是"無方無體"、"陰陽不測"，沒有甚麼固定的界線，在運動中相互包容、相互作用、相互轉化，而其本身也是相對的。所謂"太極無法，動即是法"，還有那"柔而不軟，剛而不硬，沉而不滯，輕而不飄"，"似鬆非鬆，將展未展，勁斷意不斷"和"虛中有實，實中有虛"，等等，在事實上確是難以達到完全的形式化、數量化和固定化。

特別是在應用過程中，有修養的太極拳家，全都講究"舉動全無定向，發勁專主一方"。"舉動全無定向"，為的是不限制它各個方向的變化可能性，故能"滿身都是手，碰到哪就打哪"；"發勁專主一方"，則發揮"全體"，"用中"之妙，表現出一種整體性的效能。總之，整個太極拳，在系統上表現出陰陽變易，忽隱忽現，神妙萬物；而建構上，則表現出界限模糊，性質相對，功能代償；在發展上，便表現出圓融貫通、隨機流變、生生不已；在方法上，卻表現出法無定法、正反互用、靈活變通等特點。

中國文化是"智慧型"而不是"知識型"。它那"為道不為學"和"重意不重形"的傾向，強調個人的感受和主體的創造，有利於複雜多變的環境中，保持自身的穩定性。太極拳所反映出的相互聯繫特徵，都是中國文化中，人跟環境變遷中相互作用形成及演化的產物。它是中國民族頗有魅力的一種生存和演化方式。

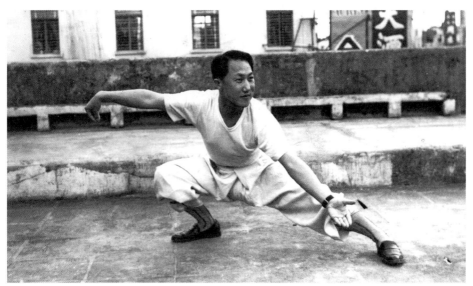

編者 50 年代操拳時拍下的楊家太極拳下勢式子

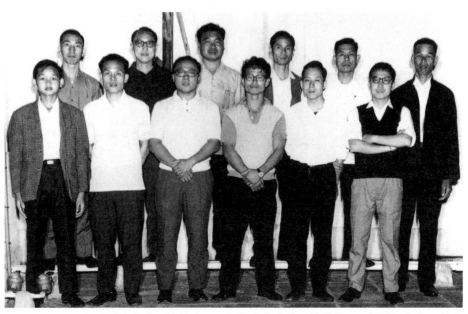

1970 年謝秉中師父（後排左二）與鄭文龍先生（前排左三）郭運平先生（前左四）及麥建昌先生（前左五）眾人聚會後合照留念

第三章
太極拳衍生
的智慧

(一) 對太極拳的疑問

現實中的太極拳術，無論走架行動或推手對練，一切都顯得那麼慢條斯理，按部就班，就像"瞎子摸象"似的處處比別人"慢八拍"。特別是應敵防身過程中，敵我形勢瞬息萬變，那樣慢吞吞的太極拳動作，真的能夠克敵致勝嗎？

從訓練效率來看，情況就更令人喪氣！"學拳者如牛毛，得道者如麟角"。由於太極拳演練功法中某些簡捷而又神秘的東西，使不少後學者感到"神仙難辦"。學練太極拳者雖然都不同程度地改善了自己的健康狀況，在強身健體、祛病延年方面取得了一定的效益，而且也在身體娛樂方面獲得了一定的享受，但時間也因而付出了不少。至於就太極拳"借力打力"，"牽動四兩撥千斤"的高超技術來說，有成就的高手名家則僅是"代有數人"而已。在個體效用方面，從最初學拳到基本掌握技術用以交手應敵，一般都非得十年八年功夫不可。現代人確實沒有那麼多的閑情逸致跑到深山老林去

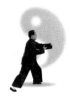

作那種長時期的苦修苦練。

再者，太極拳術在心理狀態上強調甚麼"心平氣和"、"安舒中正"、"不偏不倚"、"勿貪勿吝"、"虛靜空明"、"反樸歸真"；在行為特徵上又講究甚麼"沾黏連隨"、"不丟不頂"、"捨己從人"、"禮讓走化"、"守中就勢"、"無為不爭"；確實缺乏一種針鋒相對、正面抗爭和壓倒一切敵人而不被敵人所壓倒的英雄氣概，表現出一種所謂"不戰，不和，不守，不死，不降，不走"的狀態。太極拳的基本價值取向是協調、和諧、穩定、圓滿。在"保存自己，消滅敵人"的敵我矛盾運動中，它首先考慮的就是保存自己。這是一種所謂"明哲保身"的保守原則。在敵我雙方對峙過程中，它處處反對"先下手為強"的主動出擊，缺乏勇於犧牲、頑強拼搏、開拓進取、一往無前、超越自我、奮發有為的現代精神。太極拳觀念中的這些東西，在一個激烈變革的社會中，難道還有自己的存在理由嗎？

誠然，太極拳作為中國文化下的產物，不可能不受到中國文化的影響和限制。若要是要真正揚棄和克服這些影響和限制，那麼便只能用中國歷史的發展來加以說明和理解。傳統文化是不容易擺脫的，它在整個發展過程中，形成了實實在在的生活文化。所以，只有深刻地理解和把握民族文化當中的運轉方式，才有可能透過實踐的基礎上，創造新的文化。筆者就此談談己見，分享一下由太極拳所領悟的小智慧。

(二) "慢節奏"與合理節奏

先談節奏，太極拳那舒鬆遲緩的運動節奏和"不敢為天下先"

的戰略考慮，似乎跟當代的價值取向和行為方式都是格格不入的。但是，到底甚麼是"快"，甚麼是"慢"呢？如果沒有對比這相互關係，其實快慢不但毫無意義且也無法判斷；另外，人體內外各種活動和變化都是需要有一個時間過程。而這個過程又確實需要有一個合理的速度。人的運動速度並不是無限的，它既要受人體能量和生理節奏所限，又要受運動目標和作用限制。

在交手應敵的角度來看，更需要有一定的時間來尋求，並造成取勝的機勢。由於無法選擇，因而任何人都難以保證自己的速度一定會比對手快。在對手比自己強和快的條件下，主觀主義的"先下手為強"，只能導致更快和更徹底的失敗，一個弱者在守勢的情況下，最後能夠得以取勝，顯然並不能簡單地認為這只是個速度的問題。

從技擊效果方面來看，一個年屆七、八十的古稀老拳師，在交手過程中居然能夠戰勝身手敏捷的莽撞小伙子，難道這也只是"速度"問題嗎？太極拳術把動作的快慢，置於敵我相互作用和力量強弱博奕的過程中，講究"動急則急應，動緩則緩隨"，這種基於相互作用下的時間觀和處理方式，既不可以機械式計算的時間觀相比，更比只求快的處理方法高出一籌。

第二，快慢並不是絕對和永恆的。任何快或慢在一定條件下都必然會轉化為自己的對立面。極而言之，我們假定事物的運動節奏可以不斷地加速下去，那最後的結果，則只能是爆炸、死亡，或轉化為他物，亦即轉化為節奏。世界上不可能有永遠加快下去的運動節奏。反過來，慢節奏也可同樣逃脫不了轉化為快節奏的最終命運。相對論，便從物理學的角度，對此作過定量的描繪：物質運動

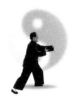

的速度愈快，時間愈慢。如果運動速度達到了光速，時間也就無限地慢了下來。最快的速度和最慢的時間，那麼對立的兩極便會達致等同。

因此，太極拳所注重的並不是慢的本身而是快慢的轉化，它所講究的是"極慢然後極快"和"後發先至"。太極拳特別注意從敵我雙方關係，和技術上解決快慢的轉化問題。在練習過程中，太極拳對身體內外、上下、前後、左右等各個方面處處悉心照料，盡量放慢動作去體認、感受和玩味各種可能的變化和變化的可能，在運動過程中盡量減少各種不必要的多餘動作和可能顯露給敵手的破綻，以便日後在實際過程中可以"不假思索"地得心應手，隨機應變；在交手過程中，又可以不浪費體力和以穩準求勝。

太極拳自身的運勁過程，十分講究"有蓄有發，蓄而後發"，"蓄勁如張弓，發勁如放箭"，"蓄之既久，其發必速"，"曲中求直，後發先至"等等，分別在太極拳術動作中的能量儲備、動作變換、運勁路線以及敵我雙方關係和它的各種變化可能性等方面，去解決相對的速度效應問題，在實際交手過程中，太極拳更是講究態勢時機的利用，所謂"逢化必打""逢丟必打"、"摸實就打"等等。通過得機得勢的攻守同一，去做到後發先至。實踐證明，太極拳師的心理反應和身體反應速度都不遜於西洋拳擊手。

太極拳處處強調"以意在先"，因此心理反應速度高於身體反應速度，其技術的合理性和可行性都是站得住腳的。所以，跟高手過招，便往往會覺得他們"全身鬆軟如綿，轉動如旋，吐氣如泉，觸人如電"，其勁路一放，便是"如泉之湧出，如毛之燃火"，電閃雷鳴般把人制服。

第三，快慢功能在現實中是互補的。快有快的功效，慢也有慢的用處。事實上，任何事物的運動都是有快有慢地形成一個合理節奏。太極拳就是不排斥慢，也一樣不排斥快。它講究的是先慢後快，快慢有序，該慢則慢，該快則快。如果我們超出技術的範圍，從一般方法論角度去看，一個合理、和諧、穩定、協調的節奏，總要比片面求快的急躁冒進，更有扎實的效益和長久的延伸力。

人也受生、長、衰、老、死的節律所支配，不能總是一刻不停地高速運轉的。"文武之道，一張一弛"，就人的身體活動形式來說，在快節奏的社會生活過程中，一些紓鬆緩慢的體育活動，可使精疲力竭的身心狀態，得到一定的鬆弛和休息，讓一些被扭曲了的心靈有機會恢復正常。這不是很好嗎？過份緊張的生活對生命能量的消耗已經接近臨界點了，如果再加上一番毫無節制的狂熱宣洩，那有限的生命能量能夠繼續支持下去嗎？

所以片面地把快節奏當作是活力上升的表現，而把慢節奏看作衰亡向下的象徵，這是不可取的。事實上，"快"與"慢"的價值是各有千秋的。它們的價值都必須放到具體的環境中去評價，依時間、地點、條件為轉移。你看慢節奏的太極拳偏偏在快節奏的當代社會中得到了長遠的流行和發展，這不是說明了它具有某種滿足現代社會生活所需要的特殊價值嗎？

（三）"低效率"與整體效益

談到效率，便想到"學拳者如牛毛，得道者如麟角"，這類"太極十年不出門"的狀態，或許確實有改進的必要。然而，這些"低效

率"現象，主要在學習太極拳過程中所付出的代價，而並不是太極拳本身的特徵和追求目標。學習跟運用可是兩個相對獨立的過程，因而不要把二者混為一談。

筆者認為，中國武術所說的"功夫"，是一種經時間歷史沉澱的表現。功夫、功夫，便是要花功夫。練功前後，就像植物的生長一樣，必須有一個持續的發展過程。"揠苗助長"這道理相信大家也明白，想不付出代價而"立竿見影"，只會"欲速不達"。所以中國人講究德性時，就特別注重忍耐。正如物理學上不是有個"省力不省功"的原理嗎？因此，我們不能簡單地把必要的代價和相應的發展過程，跟最後的效益對立起來。就現時的社會發展來看，人們最需要的東西並不是甚麼"只爭朝夕"的急功近利心態，而是一種堅持不懈的拚鬥精神。

第二，人在自己各式活動中追求的並不是效率，而是目的和滿足。效率只不過是人們達到目的的一個"媒介"。一般說來，對於強身祛病和修心養性的目標來說，太極拳的效能不算低。特別是對全心進入"太極"境界的人們來說，它更非一般體育運動所能相比。僅就技術來說，太極拳也有其獨特的優點，其技擊技術的出發點是，研究一個弱者在守勢中如何制服強敵。特點正是運用"小力打大力"的"借力打力"和"牽動四兩撥千斤"，這是一種真正"省力的技術"，它處處"引進落空"地讓對手無從捉摸自己，而又"隨心所欲"地把對手玩弄於股掌之間。這種力量的"投入與產生"，很難用"低效率"來概括。太極拳所追求的並不是簡單一拳一腳的力量和速度，而是複雜的攻防戰鬥力和身心生態的全面性效益。所以總體說來，很難以現代單一的效率觀指標來衡量。

第三，以自身文化特色的角度來看，太極拳具有中國傳統文化中，那種神秘難知和簡易可行的雙重性質。它那簡捷、方便、圓融和自悟的神秘方式，在一定程度上確實使人難以捉摸；但又同時給人個體的積極性、主動性、靈活性和創造性打開一扇大門。人們心目中所謂太極拳的"低效率"，大概都是因它在訓練和使用的過程中，缺乏明確規範，以及相對地強調個體經驗這特點上。其實，它那種"低效率"，正正可以從隨機應變的創造性中得到補償。

此外，太極拳鍛鍊的過程，本身就是一個審美過程，對於拳迷來說，它並不是一個"贖罪的煉獄"，而是一個"享受的天堂"。因而人們完全可以"為鍛鍊而鍛鍊"地將手段和過程目的化，並在過程中實現自身的昇華。再者，這過程還有所謂"差之毫厘，謬以千里"的個別情況，我們不應把某偏差而導致的可能性，跟正常狀態下所得的結果混淆起來，從而以"偏差"來否定"正常"。

（四）"超穩定"與發展戰略

最後，太極拳那寧靜致遠、返樸歸真、抱元守一，超脫飄逸的心態，看來也確是跟現在的效率社會不那麼協調。但若從更深一層去考究，太極拳那"動中求靜"和"返樸歸真"的價值取向以及"和諧穩定"，"無為不爭"的發展方式，並非一無是處。

太極拳講究"靜以含機，動以變化"，所以"靜尚勢，動尚法"，它的"動中求靜"是為了尋求變化的機遇和可能。正如數學"0"是和其他任何一個數都有無限關係一樣，太極拳的虛靜也蘊涵着各種新的可能性。如第一章所述，人別於物的一個重要特徵，就在於它

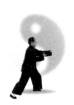

的“無規定性”。人可通過後天的學習，去尋找和創造超越先天本能的新可能性。

在生命運動和技擊對抗中，自身身體活動、生理活動和心理活動的平衡、協調、和諧、穩定理應是最基本的要求，如果沒有了這些，那生命機體豈不是要解體，技擊對抗豈不要失敗了嗎？除了身體內部平衡協調外，還有身體外部的平衡協調問題。人的活動總是受客觀環境和社會背景制約。所以中國文化特別講究“天時、地利、人和”以及“有理、有利、有節”。宋人蘇洵《心術》篇云：“凡主將之道，知理而後可以舉兵，知勢而後可以加兵，知節而後可以用兵。知理則不屈，知勢則不沮，知節則不窮。”太極拳在面對複雜情況時，始終保持一種冷靜穩妥的態度，是非常適宜的。

第二，人在世界上無論幹甚麼事情，其手段目的、形式內容、過程結果，都不可能絕對地一樣的。再者，靜的“氣功狀態”並不等於昏昏欲睡的半休克狀態；高度警覺的沉着冷靜，也不等於渾渾噩噩的麻木僵化；審時度勢的靈活機動，更不等於喪失原則的妥協屈服。尤其，搏鬥的過程可是多種多樣，在敵強我弱的情況下，不作針鋒相對的實力抗衡，並不等同承認失敗舉手投降。太極拳的“沾黏連隨、不丟不頂”不是示弱舉動，而是制敵方式。有人批評太極拳的“捨己從人”、“順應自然”是一種無所作為的消極方式，屬於“懶漢和懦夫的世界觀”。但問題在於這裏所謂的“無為”，並不是真的是無所事事和無所作為，而是排除主觀私見，順應客觀規律的“寂然不動、感而遂通”，是一種充滿生機活力的“大化流行”。中國文化中的“無為”方式，並不是指不採取行動，而是指不要採

取某種與正在運行中的，不和諧行動。著名的漢學家李約瑟把"無為"定義為"不要採取違背自然的行動"，按照李的說法，某個人不採取違背自然的行動，不"反其道而行之"，那麼他就與"道"相和諧，則這種行動將會成功。這就是老子那似乎使人迷惑的不解名言："無為而治"。

太極拳的"無為"是為了達到"無不為"。這是一種在消極被動的形式中包含着極其積極，而主動的運動方式。它所堅持的原則性，是寄寓在靈活性之中的。這也就是太極拳常說的"方在圓中"了。

第三，發展戰略的疑問。傳統的工業化發展戰略，是單一經濟速度效率型，假設於簡單的環境、無限的資源、強大的人類等各方面；然而現代社會經濟，已呈綜合效益型，它建基於"我們唯一的地球"之上。事實證明，我們的環境相當複雜，我們的資源也不是無限；縱使人類強大，但愈強大愈加強對某種特殊環境的依賴，愈表現出人類的脆弱。所以，我們現在所追求的目標，跟傳統的那種"最大利潤"或"最佳選擇"已大大不同，反而因時制宜，依從適度、合理、滿意，才是可行的原則。相信日後的發展方式，也跟"高速度"不同，呈現出一種持續、穩定、協調、和諧的狀態。在這樣一個時代背景下，便可以理解太極拳那種"陰陽相濟"、"順勢化解"、"中和空妙"的操練方式，也正正反映尋求穩定和諧的價值取向。

有人認為太極拳那種以弱對強，謀求生存的思想，是提倡一種"弱者的道德"，因而會造成一種"精英淘汰機制"，並不符合"優勝劣汰"原則。但筆者認為，優劣本來就是相對的。世界上如果只允許弱肉強食的既定秩序和相應的"強者道德"，那就不可能會有今天

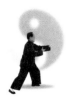

整個人類的發展。我們社會歷史上的那些"精英淘汰"現象，其實恰好只是依附強者而形成的。當然，太極拳文化作為中國文化的一種獨有的表現形式來說，是無法擺脫中國文化那種執着而又現實的特質，缺乏了西方文化那種對"超越"、"絕對"和"永恆"不懈追求的心態，因而或許會呈現出消極的一面。關於這些課題皆值得繼續探究下去。

第四章

漫談習拳
之感悟

（一） 成功之道

　　筆者自二十來歲始跟隨先師張世賢迄今六十餘載，其間曾接觸過參加太極拳運動之人士，不下千人。其中學有所成者亦大不乏人。當中大多是遵照老師所訂下之程序，依樣畫葫蘆般逐步品味及體驗每一個練習過程之動作要求，直至有所醒悟，則豁然貫通。要達到這個境界所需之時間長短不一，因人而異，部分則因天賦特高，聞一知十而自學有成者，畢竟如鳳毛麟角，只佔極少數而已。無論前者或後者，都具備相同的成功基本要素——耐性、刻苦及恆心。

　　耐性，太極拳動作緩慢，要求自我思想及動作協調。以慢為手段，以快為目的，能慢始能快，缺乏耐性，必為悶死。

　　刻苦，任何藝術之追求，都需要有刻苦的精神。否則"功"從何來？妄圖走捷徑，只是自欺欺人，何來手上功夫？

　　恆心，恆者、常也。日出日落，地球自轉公轉四季交替亦是"常"也。然其間萬物叢生不着痕跡。練拳者，量力而為，欲速則不

達，久而久之，鐵杵亦可磨成針。

人心不同各如其面；各人的學練心態，亦直接受其性格影響。筆者教授太極拳數十年，綜合觀察所得，不外乎以下幾種：

一種頭腦靈活，肯動腦筋，雖則依足教法，但達到某一程度時，則會尋找不同做法和姿勢，以茲比較及品味與原先的差異，藉此加深印象，故進度較快。

一種奮鬥心特強，不肯屈居人後，縱使先天條件或有不足，但勝在肯刻苦耐勞。除正常工作外，常常寓樂於練習中，以後天補先天之不足。

一種作事一曝十寒，盤架推手都用神不專，説話過多而未懂自我要求體內各部協調，及相互關係，只賦得“亂動”二字，其成就亦必有限。

一種急功近利，急於知道各拳式之用法，其所持之理由是“太極拳既名為拳，定是一種拳術，不懂用法，不如不學。”表面上亦有道理，惟太極拳是一種以柔為主的拳種，未先在“柔”、“靜”、“鬆”方面下功夫，妄談用法，結果與先賢所要求的相去甚遠了。

一種覺得長時間的練習，有“搵笨”之嫌。無疑，經年累月只練同一動作，確是單調乏味。但這等缺乏新意的基本練習，卻是長“功”的最佳良方。若只求多姿多彩，乃本末倒置，實非求“功夫”之道。

追求知識技能之道，“虛心”二字乃不可或缺。筆者先師在世時，最反對一些自作聰明的人，妄自尊大，擅將前人的拳套亂加竄改。我們學習某一流派便要對之尊重，不尊重別人等於不尊重自己。一個對己對人都不尊重的人，如何去追求藝術呢？更遑論要為人師表了。每一個拳種或流派之能夠相傳數百年，定有其存在價

值。在昔日農業社會裏，教授拳藝亦為一種職業技能，拳師們時刻都在戒備狀態中，深恐有失，若有不足之處，亦早已作出修改了。今人對練習太極拳，只作為一種養生消閒之運動，其認真程度與前人實有天淵之別。前人在釐定拳套動作時，定經過深思熟慮，對每一招式動作及連貫性，亦必作多番研究和實踐。今人在各流派的套路上妄加枝葉，不但影響拳套的流暢性，兼且對練者體內血氣之流通亦無益處。人體內之經絡有如溝洫，溝洫瘀塞則流水不通，經絡受阻，血氣有滯則百病生矣。何況各流派均有演繹風格，一招一式俱是鍛鍊各自要求的動作，不可混淆一談，並無所謂優劣之分。若硬將兩種或以上流派混，圖得非驢非馬，畫蛇添足。以楊、吳二家為例，楊家主大架低馬，套路大開大合，以下盤為座，中盤為軸，腰胯尚鬆垂，半圈化，半圈打，接敵以第二防線為度。連化帶打，放人如放箭。講求腰、馬、腿、手的柔軟性功夫。吳家則主小架高馬，收胯。接敵讓至第三防線，然後側化反擊，講求柔化、小巧、貼身。上身虛讓，以腳步入攝，寓攻於守，反守為攻。重步法，講輕靈。二者風格迥異。不加改動，並不代表一成不變，墨守成規。若對該流派深入了解及熟習後，自能心領神會，斯時亦無派別之分，高低馬之別。只要因時度勢，隨機應變，以敵意為我意了。

以上所言，實乃有感而發，指出一般性的學習情形，希望初學者以此為鑒，毋使走上迂迴的道路，浪費青春及時間，則於願足矣。

（二） 按部就班

一些學太極拳者花上十年八年光景，亦未見有顯著的成績。究

其原因，皆因不得其法而已。所謂"法"者，並非甚麼不外傳的"法門"，簡而言之，就是欠缺"按部就班"四個字。做學問與藝術的鑽研，並無一蹴而就的捷徑。急於有成而"未學行先學走"的，當然不能品嘗箇中滋味了。

學練太極拳與學習書法藝術的過程及理論頗為近似。學習書法要先從學習寫"紅簿仔"——上大人孔乙己……着手，藉以熟習：橫、豎、撇、捺、點、鈎、轉、挑等八種筆法，其後則以九宮格臨摹各名家的書字帖，研究每一筆畫的粗疏、大小、輕重及於位之上下、左右，蓋因楷書要講求法則、法度、點畫需要分明。研習了一段時間後，就棄九宮格而轉用宣紙，不再囿於格內框框了。初以楷書為本，繼而再習行、草。行書和草書不大注重法度，所謂"不重度"並非不需要法度，而是不刻意於法度，把法度在字裏行間不經意地露出來，所謂"重意不重形"了。初學者以手枕腕，待手腕力度有所增強後，繼而"吊腕"書寫，以期靈活有致，活動範圍較廣，日久定能氣貫筆尖，力透紙背了。

學習太極拳亦然，須先由拳架開始，一招一式務求合乎尺度；一拳一掌放位要合乎標準。無規矩不能成方圓。熟練後便要求配合性——左右手的配合；身與手的配合；身、手、腰、腿的配合。所謂"身手腰腿"的配合，即是一動無有不動，再而從均勻圓滑處下手，無使有凹凸缺陷處。若要平穩從容，則要合乎拳理，行功走架要以意為先、以柔為本，久而久之則可待氣矣。至於如何找勁、運動、發勁，則有待進一步鑽研了。

(三)　練拳與品茗

　　"品茗"，廣東人稱之為"飲茶"，乃我國飲食文化之一，亦可視作一種飲食藝術，國人喜愛品茗之程度，並不因地域或地區之不同而有所分別。其中以潮州人士最為講究，無論對焙料、水質、茶具之質地、茶葉之揀選均有研究，甚至泡茶時的火候、水溫、沖茶之方法皆有特別要求，殊堪玩味。喝茶時先以鼻去嗅其香，繼以舌去嚐其味，從而分辨茶葉之特質及優劣。正如筆者與友人討論有關太極拳之"快與慢"之問題，彼謂習拳多年仍未能充分掌握玩拳時之節奏，盤架子時總有草草了事之感，其理何在？竊以為今人習藝總以"量多"為能事，喜歡標榜自己會多少套拳套，多少套刀與劍等，卻不曾在細膩處着手鑽研，因而缺乏了太極味道，更遑論快慢之配合，竊以為研習太極拳藝應抱着"品茗"的心態，則庶幾近矣。品茗講求品味，玩拳亦應如此，學者不應以"慢"為能事，故意把動作放緩則以為是"慢"。其實應先從穩定性方面下功夫，立身中正，如水上行舟，不見其動而卻在動中。楊澄甫先生撰寫之《太極十要》更是不可或缺之條件。此外更須細心品味每一招一式之要求所在，身手之配合與勁路之分別，循序漸進地勤加練習，則自然能快慢配合，徐疾有致了。

　　今人只尋求認識套路多寡，乃做成博而不專者多，忽略尋求套路內之認識與了解及要求，良足慨也。

(四)　論發勁

　　中國武術博大精深，各門各派都各具特色，各自對眼法、身

法、手法、步法之要求有所依據。在處理"發勁"的問題上，太極拳更別樹一幟。前賢之拳經、拳論，對此亦多有描述。王宗岳行功解云："發勁須沉着鬆靜，專注一方。""蓄勁如張弓，發勁如放箭，曲中求直，蓄而後發，力由脊發。""收即是發。"行功口訣云："其根在腳發於腿，主宰於腰，形於手指，由腳而腿而腰，總須完整一氣。"上述各論點，只可意會不可言傳也。

整套太極拳，包含數十個拳式（各流派有所不同）但每一招式的活動，不外乎吞、吐、開、合的組合。一吞一吐，一放一收間，無論平推，上拔或下發，由根至末，必然有一個路經歷程。換言之，乃是以大拳頭推動小拳頭。大拳頭乃動力之根源；小拳頭乃整體之集中點，然其間並非以大拳頭推小拳頭，尚要透過幾個環節，一節推一節；節節鬆開而又節節貫串，曲中求直，直中尋求協調統一。具體而言之，以腰為軸，以脊喻弓，"蓄勁如張弓，發勁如放箭"，向外鬆開彈出，並以脊催肩，以肩催腕，以達指掌之間，更需恰可地掌握分寸，方能從心所欲，收放自如。至於勁路之強弱，實有賴先天之條件及後天之訓練，二者得兼，可算得天獨厚矣。

昔年筆者偶翻鋼琴音箱，發現其中構造與"發勁"之原理有所相若。鋼琴之所以能夠發出聲響，全賴一木製小槌敲打琴弦，而動力之源乃來自琴鍵。琴鍵與小槌之間為一活動關節，每當琴鍵受擠，鍵推小槌，槌敲弦線，於是高低強之音階由此而生了。由鋼琴發聲之原理代入"發勁"之方法，可增強學習太極拳者對"發勁"的理解，只要融會貫通，避免憑空想像，就不會無所適從了。

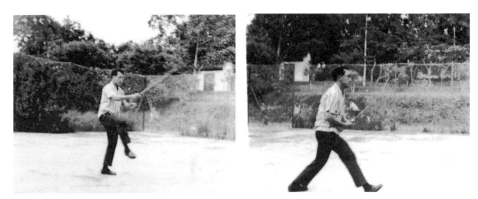

謝秉中師父年輕時之楊家太極劍照

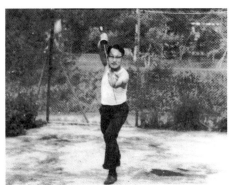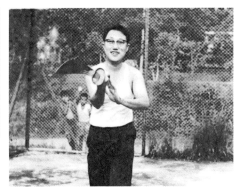

謝秉中師父年輕時之楊家太極刀照

中篇

體用篇

第一章

太極拳的動作
形態和要領

（一） 太極拳動作要素

六大基本要素：

（1）**身體姿勢**——由若干基本身型、手型、步型組成各種定式和過
渡式。

（2）**動作**——呈現出圓弧運動和螺旋運動。

（3）**時間**——一套傳統套路的練習，約 15 至 20 分鐘，按各人情況
而定，可快可慢。

（4）**速度**——按客觀需要而定。

（5）**力量**——視乎勁路的變化和轉換。

（6）**節奏**——呈現出上下相隨、內外相合、相連不斷、動中求靜的
行雲流水狀態。

除了這些，太極拳還特別講究各種手法、步法、身法、腿法以
及其他各種演練要領等規定。本節參照傳統方式，先重點介紹太極
拳各種主要的手型、步型、身型和相應的手法、步法、身法。

一、手型

（1）**拳**：亦稱捶，五指卷屈，自然握攏，拇指置於食指及中指第二
節上，外形似緊非緊，內則大鬆，腕背要自然伸直，不可
彎曲，氣勢團聚，有分之不能開，擊之不能散之意。根據
出拳方向和形象，大體可分為正拳、反拳、立拳、截拳、
仰拳、俯拳等。

（2）**掌**：五指鬆舒微屈分開、掌心微含，虎口成弧形，相傳所謂"美
人手"，手背筋不浮露，無論何式，腕背皆要自然伸直，
前按或下落時略坐腕，掌根可微微貫勁，並應與腰、腿、
腳的完整動作相呼應。據出掌方向和形象，大體可分為正
掌、立掌、垂掌、仰掌、側掌、俯掌、反掌等。

（3）**鈎**：五指撮在一起，屈腕使手指下垂斜向下方，通常由掌變化
而來，太極拳的鈎手有兩種形式（武式、孫式的掌套內是
沒有鈎手的）。陳式、吳式的鈎手是先小指，依次將無名
指、中指、食指捲曲，小指尖緊貼掌根，拇指則於食指梢
節之上，指節的旋轉幅度較大。陳式在乘勢轉圈中作鈎
手，腕部旋轉的幅度較大。吳式由按掌後直接作鈎手，腕
部旋轉的幅度較小。鈎手在技擊上是一種擒拿的手法，有
叼、拿、鎖、扣的作用。楊式則在乘勢轉圈中作鈎手，五
指尖撮攏下垂，亦稱吊手。

各種手型都要求用力自然，舒展，不可僵硬，握拳切忌過緊，
掌指不要僵直，亦不能鬆軟過屈；腕部要保持鬆活。

二、手法

（1）**掤**：臂成弧形，前臂由下向前，架橫於體前；掌心向內，高與肩平，着力點在前臂外側氣勢漲貫，以彈力撐住。

（2）**攦**：兩臂稍屈，掌心斜相對，兩掌隨腰轉動，就勢由前向後劃弧至體側或體後側，注意兩手跟腰腿的協調整合。

（3）**擠**：後手貼近前手的前臂內側，兩臂同時合力向前；隨後兩臂撐圓，高不過肩，低不過胸，着力在後手掌指和前手的前臂。

（4）**按**：兩掌同時由後向前推；出手後，手腕高不過肩，低不過胸，掌心向前，指尖朝上，臂稍屈，肘部鬆沉，按時與弓腿，鬆腰協調一致。

（5）**打拳（衝拳）**：拳從腰間旋轉向前打出；打出後拳眼向上成立拳，高不過肩，低不過襠，臂微屈，肘部不可僵直，着力點在拳面。

（6）**裁拳**：拳從上向前下方裁打；打出後拳面向前下方，着力點在拳面。

（7）**貫拳**：拳從側下方向斜上方弧形橫打；臂稍屈，拳眼斜向下，着力點在拳面。

（8）**撇拳**：拳從上向前撇打；拳心斜向上，着力點在拳背。

（9）**空拳**：拳沿另一手臂或大腿內側伸出。

（10）**撩拳**：臂由屈到伸，拳經下向前或前下打出；撩出後拳心向下，高不過肩，低不過襠。

（11）**抱拳**：兩掌心上下相對或稍錯開，在體前或體側成抱球狀；上手高不過肩，下手約與腰平，兩掌撐圓，兩臂成弧形，

鬆肩垂肘。

(12) **分掌**：兩掌向斜前方與斜後方或斜上方與斜下方分開；分掌後前手停於頭前或體前，後手按於胯旁，兩臂微屈成弧形，着力點在前小臂外側。

(13) **摟掌**：掌經膝前橫摟，停於胯旁，掌心向下。

(14) **推掌**：掌從肩上或胸前向前推出，掌心向前，指尖向上，指高不過肩，低不過肩，臂微屈成弧形，肘部不可僵直。

(15) **穿掌**：掌沿另一手臂或大腿內側伸出。

(16) **雲手**：兩掌在體前交叉向兩側劃立圓，指高不過頭，低不過襠，兩掌下在運撥中翻轉擰裹。

(17) **撩掌**：掌經下向前或下方撩出，掌心斜向外。

(18) **架掌**：屈臂上舉，掌架於額前斜上方，掌心斜向外。

(19) **撐掌**：兩掌上下或左右分撐，對稱用力。

(20) **壓掌**：拇指向內，掌心向下，橫掌下落壓按。

(21) **托掌**：掌心向上，掌由下向上托舉。

(22) **採**：掌由前向下或斜下用指帶。

(23) **挒**：掌向斜外側橫帶撕打。

(24) **肘**：用肘尖擊出，讓肘側邊旋轉地向外撅擋。

(25) **靠**：肩、背或上臂向斜外發力頂放出去。

各種手法均要求弧形或螺旋路線，前臂做相應旋轉，不可直來直往，生硬轉折，並與身體步法協調。臂伸出後，肩、肘、腕要鬆活，掌指要舒展，皆不可僵硬或浮軟。關於手法的着力點，主要用作攻防，練習中應重意不重力地去體現，不可故意僵勁。

三、步型

（1）**步法**：前腿屈膝，大腿斜向地面，膝與腳尖相對，腳尖直向前；後腿自然伸直，腳尖斜向前約 45 度至 60 度角，腳掌着地；後腿蹬穩，前腿略向後撐。

（2）**虛步**：後腿屈蹲，大腿斜向地面，腳跟與臀部基本垂直，腳尖斜向前，腳着地，支撐全身重量；前腿稍屈，用前腳掌、腳跟或全腳着地，虛不用力，保持圓轉靈活。

（3）**僕步**：一腿全蹲，全腳着地，腳尖稍外展；另一腳自然伸直於體側，接近地面，全腳着地，腳尖內扣。

（4）**獨立步**：支撐腿微站穩，另一腿屈膝提起，舉於體前，大腿高於腰水平。

（5）**開立步**：兩腳平行開立，寬不過肩，兩腿直立或屈蹲。

（6）**歇步**：兩腿交叉屈蹲，前後相迭，後膝接近前腿膝窩。前腳全腳着地，腳尖外展，後腳前腳掌着地，腳尖向前。

（7）**半馬步**：前腳直向前，後腳橫向外，兩腳相距約二至三腳長，全腳着地。兩腿屈蹲，大腿高於水平，體重略偏於後腿。

（8）**丁步**：一腿屈蹲，全腳着地，另一腿屈收，腳停於支撐腳內側或側前、側後約十厘米處，前腳掌虛點地面。

（9）**橫擋步（側弓步）**：兩腳左右開立，同弓步寬，腳尖向前；一腿屈蹲，膝與腳尖垂直，另一腿自然伸直。

各種步型都要自然穩健，虛實分明。胯要縮，膝要鬆，臀要斂，足要扣。兩腳距離不可過大過小，並須保持適當跨度，尤其是拗步型，兩腳不要踏在一條線上，以利鬆腰鬆胯、氣沉丹田、穩定重心。

四、步法

（1）**上步**：後腳向前一步或前腳向前半步。

（2）**退步**：前腳向後退一步。

（3）**撤步**：前腳或後腳向後退半步。

（4）**進步**：兩腳連續向前進一步。

（5）**跟步**：後腳向前跟半步。

（6）**側行步**：兩腳平行，連續依次側移。

（7）**蓋步**：一腳經支撐腳前，向側方落。

（8）**插步**：一腳經支撐腳後，向側方落。

（9）**碾腳**：以腳跟為軸，腳尖外展或內扣，以前腳掌為軸，腳跟處展。

　　各種步法變換要求虛靈沉穩，虛實分明。前進時腳跟先着地；後退時，前腳掌先落地，邁步如貓行，不可平起平落、沉重笨滯。兩腳前後和橫向距離要適當，腳掌或腳跟輾轉要適度，以利重心穩定，姿勢和順。伸直腿要自然，膝部不可挺直。

五、腿法

（1）**蹬腳**：支撐腿微屈站穩，另一腿屈膝提起，小腿上擺，腳尖回勾，腳跟外蹬，高不過腰部。

（2）**分腳**：支撐腿微屈站穩，另一腿屈膝提起，小腿上擺，腳面繃平，腳尖向前踢出，高過腰部。

（3）**拍腳**：支撐腿微屈站穩，另一腿向上擺踢，腳面繃平，手掌在額前迎拍腳面。

（4）**擺蓮腳**：支撐腿微屈站穩，另一腿從異側踢起，經面前向外做

扇形擺動，腳面繃平，兩手在額前依次迎拍腳面，擊拍兩響。

各種腿法均要求支撐穩定，膝關節不可僵直，胯關節鬆活，上體維持中正，不可低頭彎腰，前俯後仰，左右歪斜。

六、身型、身法、眼法

(1) 身型

1. **頭**：虛領頂勁，不可偏歪搖擺。

2. **頸**：自然豎直，肌肉不可緊張。

3. **肩**：保持鬆沉，不可上聳，也不要故意後張或前扣。

4. **肘**：沉墜鬆重，自然彎曲，不可僵直或揚吊。

5. **胸**：舒鬆微含，不可挺胸，也不要故意內縮。

6. **背**：舒展拔背，氣貼大椎，不可駝背。

7. **腰**：鬆活自然，不可後弓或前挺。

8. **脊**：中正豎直，不要左右歪扭。

9. **臀**：向內收斂，不可外突或規擺。

10. **胯**：鬆正縮收，不要僵挺或左右突出。

11. **膝**：屈伸自然鬆活，不要僵直。

(2) 身法

保持中正安舒，旋轉鬆活，不偏不倚，自然平穩。動作以腰為軸，帶動四肢，上下相隨，不可僵滯浮軟、俯仰歪斜、忽起忽落。

(3) 眼法

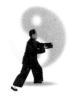

總的要求是思想集中，意念引導，全神貫注，神態自然。定勢時，眼平視前方或注視兩手；換勢中，眼神與手法、身法協調配合。

七、太極拳的一般特徵

（1）形態特徵

　　太極拳在演練上的主要特徵，包括鬆、穩、慢、圓、勻、柔以及連綿不斷、完整、靈活等等。至於交手應敵時，則還有"捨己從人"的"沾黏連隨"和相應的閃戰、騰挪、驚彈、巧變等等。這裏着重淺釋鬆、穩、慢、圓、勻、柔等幾點。

鬆：是指身體內外都要舒鬆展開、輕巧靈活，講究鬆弛、鬆開、鬆靜。首先是"放鬆"大腦，排除雜念，心平氣和，專心致意於"靜中生動"意義。關節韌帶則儘量拉開放長，肌肉則"似鬆非鬆、將展未展"地保持鬆舒。整體活動要輕靈而不浮於漂浮，沉着而不流於僵滯；外形柔順而內蘊力量。

穩：盤架子時要沉穩持中，不偏不倚，無過不及，做到"尾閭中正神貫頂"、"滿身輕利頂頭懸"。無論定式或過渡式，都要注意"神往上升，氣往下沉"，動作沉重而不滯，以身體中心作為支撐點及活動起點，避免偏重，讓全身得到均衡的活動。要穩，便要留意重心，凡能精通"獨立平衡"和"隨遇平衡"等重心原理，行拳也就無處不穩了。

慢：演練時，動作要舒緩仔細、不急不躁、從容不迫，以意識引導，身體在動而不急，靜而不呆，緩而不滯的狀況下完成一整套拳法；使全身的關節肌肉韌帶，都得到平常活動以外的超然狀態，並達致"外雖動而不擾於內"的層次。更甚是，由極靜產生出極動，由極慢演變成極快。

圓：是指動作軌跡呈現圓弧螺旋形，圍繞一個圓心"欲左先右，欲右先左，欲上先下，欲下先上"，"有上必有下，有前必有後，

有左必有右”,“勿使有缺陷處,勿使有凹凸處,勿使有斷續處”。

匀：動作的時間和空間都要均匀平和、舒展連貫,對稱和諧、圓活
流暢、深長細匀。在演練時,應要避免動作忽高忽低、忽快忽
慢、間歇斷續、緊張急迫。與此同時,又要注意會否過於呆板
遲滯,動作的開合吞吐是否合乎節奏。

柔：是指動作的力量要柔和適中、堅韌持久、順達圓活、輕巧善變;
既不能僵硬呆滯、笨拙頂抗,也不能軟而無力、為人所制。

(2) 動作結構

至於演練的動作結構,謹記以下要點：

1. **“起、承、轉、合”**：發勢為起,接榫為承,變換為轉,成勢
　　為合。

2. **節節貫串**：勢與勢之間,似停非停之際,內勁漸足,精神團
　　聚,下一着之機勢自生。

3. **節節鬆開**：周身節節鬆開,骨節與骨節之間對準、籠住,
　　以意貫注於其中,自然周身勁整而靈活。

4. **處處合住**：合者,一勢既成,合全體之神,四肢的上下、左
　　右、前後自然合住。

5. **內外相合**：動作中意動神隨,每個動作不但筋骨動、肌肉
　　動、內臟動,而且心意亦隨之相應運動,把心
　　意貫注到所有動作中去。

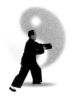

（二） 太極拳的演練要領

一、整體動作的要點

（1）心靜用意

　　除條件反射動作外，人體的任何動作，包括各種體育鍛鍊，都需要由意識指揮。練習太極拳，同樣要求用意識作引導，把所有注意力貫串到動作中去。要做到這個要求，就必須排除雜念，集中精神，讓思想和情緒都冷靜下來。太極拳跟其他運動的區別不在於是否"用意"，而是更強調"用意"的精細。拳諺云："內功首重練意"。太極拳術以練意為首，完全可以看為一種"意識體操"。而這種"意識體操"，主觀地是沿着意志、意向、專注、想像去發展；但從客觀來分析，則是身體跟環境互相交換和整合信息的結果。

　　因此，楊澄甫先生在《太極拳術十要》中解釋"用意不用力"的原則時説："練太極拳全身鬆開，不使有分毫之拙勁，以留滯於筋骨血脈之間以自縛束，然後能輕靈變化，圓轉自如。或疑不用力何以能長力？蓋人身之有經絡，正如地之有溝洫，溝洫不塞而水行，經絡不閉則氣通。如渾身僵勁充滿經絡，氣血停滯，轉動不靈，牽一髮而全身動矣。若不用力而用意，意之所至，氣即至焉。如是氣血流注，日日貫輸，周流全身，無時停滯，久久練習，則得真正內勁，即太極拳論中所云：'極柔軟，然後極堅剛'也。"這段話説明"用意"並不神秘複雜，僅僅要求：鬆開全身，以意運臂，以氣貫指。這樣練習日久，自然能夠達到"意之所至，氣即至焉"。

　　總之，心靜用意，實質上不外乎集中注意力，用意識養蓄精神來作引導。練習過程中，具體的用意和方法不只一種，較常用的可

歸納如下：

1. 結合動作用意，就是未動之前先想動作，既動之後，則邊做邊想下一個動作。

2. 結合技擊用意，即是無人當有人地，按照動作設計的技擊含義去用意。

3. 結合沉浮用意，利用入靜後身體的沉浮結合呼吸用意。

(2) 內外放鬆

身體內外充分放鬆，跟心靜用意同樣重要，是貫徹"用意不用力"的重要方法。人的有意識活動，包括有心理活動和肢體活動，以及維持生命、支持活動的臟腑生理活動，都同時採取緊張和鬆弛這兩種狀態交替互補。光是鬆弛沒緊張，人便活動不起來。

所以，太極拳的內外放鬆並不等於完全沒有緊張或排除一切緊張，而是在於消除不必要的緊張，用最節省的體力去完成最大限度的活動，並通過各種不同的肢體和心理活動轉換來保持實力。這正正是太極拳運動的最基本運動原理，以最少體力去獲取最大果效，並以最大限度推遲疲勞，讓身體獲取休息。它的一切動作都圍繞這中心發展，其要求和原則也為着實現這目的而制定。

從演練上說，太極拳所有的動作，都圍繞着排除一切不必要的肢體緊張這關鍵來進行。它對肢體的要求，諸如"虛領頂勁"、"尾閭中正"、"鬆腰鬆胯"、"含胸拔背"、"沉肩墜肘"等等，就是為了保持身軀自然直立，避免因體態不正而造成不必要的緊張。"用意不用力"、"虛實分明"和"虛實轉換"等原則，則為了使人體各部位在運動中有節奏地交替勞逸，在連續的過程中各自得到休息，從而在更大的範圍內克服不必要的緊張，推遲疲勞的產生。

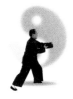

為了以更大限度地調動體力，充分發揮體力，以獲最佳效果，太極拳還採取"其根在腳、發於腿、主宰在腰、形於手指"，和"虛胸實腹"、"一動無有不動"等發勁方式，以便將全身的力量集中於一點，向外爆發。

　　至於"意、氣、形合一"這原則，便突出以意識為統率的作用，確保全身各部分、各系統協調一致，達致任何動作都有高度的目的性。這既可避免一切無意識、無效果的動作和緊張，又能提高運動的敏捷性。特別是在心理活動上，採取"精神內斂"的原則，使身體於整個演練過程中，都保持着沉着鎮定的情緒，令腦部維持正常狀態。此外，太極拳的放鬆原則還顧及內臟活動，避免其受到外來刺激，這樣既可與體外協調，也可相互補充、呼應與配合，組成"內外放鬆"的生理和心理活動狀態。

(3) 連貫圓活

　　太極拳是鍛鍊整個身體的一種運動項目。拳諺云："一動無有不動、一靜無有不靜"，"由腳而腿而腰，總須完整一氣"。若要確保整個套路從始至終皆如"行雲流水"般一氣呵成，便要注意動作正確和身法中正，上下相隨、節節貫串、才可協調全身，沿着一連串無限延長的螺旋式弧形軌跡，周而復始地進行運動；在形態上要"尖中求圓"，在功能上要"守中取勢"。

　　在承接或轉換不同招式時，則要留意動作間的折迭銜接和靈活度，以避免動作直來直往、轉死彎、拐直角和出現凸凹、缺陷、斷續、棱角。在整體演練上，要特別注意運用腰脊帶動四肢進行，體會轉腕、旋臂、鬆肩、墜肘、屈膝、鬆胯等要領。為使連貫，每個動作都要蓄勢預動，處處意識領先，讓各個姿勢動作前後銜接，一

氣呵成。而為使圓滿，則要求在節節鬆開和節節貫串的前提下，做到上下相隨、對稱協調、勁力完整。

先賢顧留馨先生曾概括了太極拳對稱協調的五個規律：

1. 意欲向上，必先寓下；

2. 意欲向左，必先去右；

3. 前去之中，必有後撐；

4. 上下左右，相吸相擊；

5. 對拉拔長，曲中求直。

與此同時，還需留意"動短、意遠、勁長"的要求，無論前後、左右、上下和內外各方面都要周身一家，毋令勁斷。

（4）虛實變換

在武術練習中，常常把矛盾轉換概括稱為虛實變化。拳論說："開合、虛實，即為拳經"；"一開一合，有變有常；虛實兼到，忽現忽藏"；"開中有合，合中有開；虛中有實，實中有虛"；"一開一合，盡顯拳術之妙"。說明了開合虛實是太極拳鍛鍊和演練的重要綱領。

在行功走架過程中，除個別情況外，整體的動作，以達致終點定式為"實"，動作變換過程為"虛"；而從局部來看，支撐體重的腿為"實"，輔助、配合的手臂為"虛"。與此同時，還要貫串相應的意識想像和戰略意圖。

按照中國文化中關於陰陽對待、互根、消長、轉化等四大基本規律，太極拳中的虛實也有對待互補（分清虛實）、相互包容（虛中有實、實中有虛）和對立轉化（虛就是實、實就是虛）等幾種情況。若以敵手的感覺來說，這轉化的結果便是"左重則左虛、右重則右杳"。

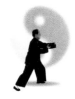

當演練運勁時，要注意有張有弛，區別虛實。實的動作和部位，要求沉着充實；虛的動作和部位，要求輕靈含蓄。例如動作趨於完成或於定式時，腰脊和關節要注意鬆沉、穩定。動作變轉時，全身各節要注意舒鬆、活潑。上肢動作由虛而實時，小臂要沉着，手掌逐漸展指舒掌及坐腕，握拳要由鬆至緊；由實而虛時，小臂運轉要輕靈，手掌略微含蓄，握拳由緊至鬆。結合動作的虛實變化，勁力有柔有剛，張弛交替，打起拳來既輕靈又沉着，避免了不分主次、用力不均和呆滯的毛病。

　　太極拳所有動作，都處於虛實相互轉化過程，每一定式，亦要求各關節和肌肉保持少許伸縮轉化空間。運勁上不能極端，要做到虛實互用、剛柔相濟，避免力量的僵化和鈍化。拳套的每個動作、每一瞬間，都處於幾種相反相成的力量之下，並在相互牽制和對抗中進行。故必須掌握以上特點，使勁力在彈性屈伸中運行，展示出“極柔軟而又極堅剛”。

(5) 配合呼吸

　　呼吸對身體活動何其重要，相信不用細説，因此各類運動為了充分發揮效能，也強調與呼吸的配合。而太極拳也有自身獨特的動作呼吸配合方式，所謂“意到，氣到、勁到”，意氣是勁力的靈魂。太極拳呼吸要求深、長、細、勻，通順自然。初學者只要求自然呼吸，動作熟練以後，可根據個人鍛鍊體會和需要，在合乎自然的原則下，有意識地導引呼吸，使其更有效地運用勁力與動作的要求。這種呼吸稱之為“拳勢呼吸”。

　　太極拳派別繁多，但在“拳勢呼吸”問題上，都一致主張採用腹式呼吸。凡用橫膈膜的升降來帶動呼吸，形成腹部起伏鼓盪，叫

"腹式呼吸"。

　　然而，"拳勢呼吸"不是絕對的。練拳時，呼吸不應機械式地受動作拘束。"拳勢呼吸"是積極而又自然的，運用恰當可以使動作更加協調、圓活、輕靈、沉穩。拳諺云："氣以直養而無害"，"全身意在精神，不在氣，在氣則滯"，"有氣者無力，無氣者純剛"，"以意運氣，非以力使氣"等論據，都是強調動作與呼吸要自然配合，不可勉強為之。

二、身體姿勢的要求

(1) 頭部

　　經絡學說認為頭是"百脈之家"。對頭頸姿勢，拳論中有"提頂"、"吊頂"，"頭頂懸"、"頂頭懸"、"虛靈頂勁"、"虛領頂勁"、"正頭起頂"、"懸頂正容"、"頭頂項豎"、"虛頂收頷"、"懸頂弛項"、"頭頂項領"等說法，大都是闡明要讓頭頂"百會穴"向上虛領豎直，注意頭部運動得法，幅度恰到好處，使全身自然協調，避免頭頸左右歪斜或過分前俯後仰，防止頸肌硬直，失掉靈活和自然，從而影響全身的動作姿勢的完整性和身體的自然平衡。

　　前人使用提、頂、吊、懸、虛、弛等詞來形容頭頂的狀態，是提醒人們注意不要過於用力而造成頭頸的僵硬呆板，導致氣血上行，破壞全身的協調。隨着"百會穴"上頂，下頷要微向內收，頸項端正鬆豎，面容正常，口唇自然閉合或微微張開，牙齒自然咬合間隙，舌尖輕抵上顎，眼神凝聚，呼吸自然，唾液可隨時嚥下。

(2) 上肢

　　上肢三大關節為肩、肘、腕。整個上肢姿勢，首先要求鬆開肩

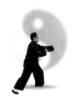

關節，便可沉肩、墜肘、坐腕、舒指。肩是上肢極為重要的關節，三角肌把上臂、臂胛骨和鎖骨連接在一起；背闊肌把胸椎、腰椎與肱骨連接在一起；胸大肌又把肱骨、胸骨和鎖骨連結起來。所以全臂部的運動，同時也是胸和背的運動。只有肩部高度放鬆，上肢才能全鬆下來，從而達到上體輕鬆靈活，下肢沉實穩當。

在沉肩的時候，要注意"肩平而順，兩膊相繫"，並微向前合，使兩肩互相呼應。與此同時，則肘關節必須保持微屈，垂向地面，但又保持微微向外分開，不可過狹，肘肋之間似有彈力撐住，亦即如拳諺所說"肘不貼肋"、"肘不離肋"和"腋上含虛"。而腕則宜鬆活，定勢時或手掌推至終結時，腕部微微下塌沉實，掌指隨之微微展直，這就是"坐腕舒指"。肩、肘、腕、指之間，要注意節節貫串和節節鬆開，由指領勁，由肩摧力，使之完整一氣。

(3) 軀幹

軀幹有胸、背、腹、腰、胯、臀等部位。太極拳對整個軀幹及關鍵部位的要求是立身中正，含胸拔背、實腹、鬆腰、吊襠、斂臀。

先說"含胸拔背"，太極拳是採用腹式呼吸，胸部向內微含可使在不增加呼吸率的情況下，加強呼吸深度，藉以減除運動中氣喘的現象。"含胸"不同於緊張外展的挺胸，更異於緊張內收的凹胸。"含胸"是讓胸部有寬舒的感覺，它在肩鎖關節放鬆，兩肩微向前合，兩肋微斂的姿勢下，通過動作，使胸腔上下脛放長，讓橫膈膜下降舒展。

"含胸"和"拔背"是聯在一起的，能含胸就能拔背。"拔背"是當胸略內含時，背部肌肉往下鬆沉，而兩肩中間之脊骨，則頸下脊椎第三根脊骨，有鼓起上提並略帶往後上方拉起之勢。"含胸拔背"

的力量由“虛領頂頸”而來，從頭頂把背部往上拔起，形成“力由脊發”和“氣貼背”的狀態。

腰腹部位，則要求鬆沉圓活。腹部，有“鬆腹”和“實腹”兩種說法。拳諺中“腹鬆、氣斂入骨”、“腹部鬆靜氣騰然”、“氣宜鼓盪”，都是論及“鬆腹”。而“虛胸實腹”、“氣沉丹田”等，則指“實腹”。其實只要儘量避免不必要的腹肌緊張，便做到“鬆腹”，這樣才能保持呼吸深長勻靜，使“氣”充實於腹內，從而形成“實腹”。

在太極拳論中，對腰部姿勢說法不一，有弓腰、直腰、慎腰、坐腰、塌腰等，雖不同詞語但所表達的意思基本是一致的。具體實踐上，都是為了減少腰椎彎曲的前屈度，使其達到鬆、沉、直的狀態。任何拳種着重腰力的運用，太極拳更強調“命意源頭在腰際”，要求“刻刻留心在腰間”、“腰為車軸”、“活潑於腰”、“掌腕肘和背、肩臂髖膝腳，上下幾節勁，節節腰中發”、“有不得機得勢處，其病必由腰腿求之”等，都說明腰部是重要的樞紐。

太極拳對臀部姿勢的要求也很嚴格，要求垂臀、斂臀、護臀等，以免運動時臀部左右亂扭或向後凸出，失去自然下垂的狀態。至於襠部，它是會陰跟頭頂的百會穴上下相呼應的一部分。整個襠部要圓、虛，配合膝關節的微微內收和髖關節的鬆落，自然將襠撐開，夾襠或尖襠的毛病自可避免。

（4）下肢

下肢三大關節為胯、膝、踝。胯關節能鬆開，腰腿的動作便可靈活協調。所以胯關節是調整腰腿動作的關鍵。太極拳關於胯有鬆胯、抽胯、落胯等說法，目的是使聯合恥骨與坐骨結節上的關節隙縫擴大，讓運動度從而得到擴大。以腰部為軸心微微轉動時，骨盆

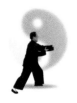

也連帶微微轉動。因此，轉腰實際上是轉腰胯。正確的鬆胯，應在髖關節處摸到明顯的凹陷，動作則與肩部動作呼應。

太極拳是以腿部支撐全身活動的重量，當中以膝關節的負擔最大。練習時要經常屈膝做緩慢均勻的動作，輪流以一足支持重心，胯根撐開旋動時，膝關節隨另一足提起，緩緩地邁出去而旋動。因此，膝關節的負擔量，比練快速動作的拳種為大。拳諺有“縱之於膝”的說法，所謂“縱”，包含有放任自然的意思。

踝關節配合腳尖的上翹、下垂、內扣和外撇等動作時，要緩慢輕柔。腳跟是“六根”之一，與其他五根為腿根、臂根、尾骨根、耳根、頸根並列。演練轉動時以腳根或腳掌為軸，二者有不同的影響，視乎流派風格或技擊目的而選用。

對於上述三個關節，除靈活性和柔韌性以外，還要留意其堅固性。以單腿支撐全身重量時要全腳掌著地，蹬腳時另一足要穩而不能拔根，湧泉穴直指地下。

太極拳講究“邁步如貓行”，發勁時，“其根在腳，發於腿，主宰於腰，形於手指”；技擊時，“手進三分，足進七分”，“勝在進步佔勢，不敗在退步避鋒”，腳趾跟手指一樣，要有領勁的作用。

(5) 骨和關節

人體有二百零六塊骨頭，全靠關節連接來，並負擔重量和進行活動。太極拳要求在動作中用意識來放鬆關節，以拉長韌帶，增強其彈性和靈活性，使動作達致“節節鬆開”和“節節貫串”。在“貫串”時，要注意關節骨節對準，用心體驗，做到“周身一家”。習拳者，宜先從鬆開處入手，純熟後則從變換處下功夫。

上面列舉身體各部位姿勢的要求，是貫串在整套太極拳動作之

中，它們互相聯繫，互相制約，某一部分姿勢不正確，就會影響其他部分姿勢的正確性。演練時，必須先在手型手法、步型步法、身法和眼法等基本功夫打好基礎，反覆練習；繼而在連貫動作中把各部位姿勢恰當配合，掌握動作中的速度、路線和方法，就可以逐漸達到立身中正安舒、動作連貫圓活、上下相隨、周身協調，由熟生巧。

為使初學者易於記憶，茲錄取顧留馨先生對身體各部位姿勢的要求，歸納為下列十三項，以供參考：

1. 心靜用意，身正體鬆；

2. 由鬆入柔，柔中寓剛；

3. 弧形螺旋，中正圓轉；

4. 源動腰脊，勁貫四梢；

5. 三尖六合，上下一線；

6. 虛領頂勁，氣沉丹田；

7. 含胸拔背，落胯塌腰；

8. 垂肩沉肘，坐腕舒指；

9. 屈膝圓襠，骶骨有力；

10. 眼隨手轉，步隨身換；

11. 速度均勻，輕沉兼備；

12. 內勁外受，呼吸協調；

13. 意動形隨，勢完意連。

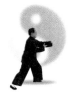

三、易犯毛病

目前，太極拳普及推廣的工作發展得很快，初學者日益增多。拳諺云："學拳容易改拳難"，如果在開始時不注意糾正毛病，長此下去便會"差之毫厘，謬以千里"。現參照時賢有關研究和體會，歸納出習拳者易犯毛病十二條作為參考：

(1) 精神不專

打拳要求思想集中，全神貫注於動作，做到"神聚、心靜、意專、體鬆"，從學習開始就要認真注意和鍛鍊，古今拳家都認為懶散是練拳術之大忌。如果練拳時意志不專一，東張西望，如捕風捉影；或顧東打西，精神渙散；或雙目無光，恍如夢中；或心急慌忙，意氣浮躁，都是精神不專的表現。要避免，首要培養迅速而高度集中注意力的習慣，並在這基礎上學會用意識指導動作，做到先在心，後在身，然後身心合一，動中求靜、慢中求功，使整個身心在轉化過程中，不知不覺、自然而然地進入太極境界。

(2) 口腹閉氣

武禹襄《十三勢行功解》謂："能呼吸，然後能靈活"，"氣以直養而無害"，"有氣者無力，無氣者純剛"。這些論述，皆強調呼吐要自然順暢。傳統太極拳在一定程度上汲取了中國古代導引吐納的基本理論，強調"以順乎自然為貴"。一些人在打拳後感到氣喘，多半是口腹閉氣所致；又過急把呼吸與動作完全結合起來，也會出現不自覺的口腹閉氣。楊澄甫先生在《太極拳之練習談》中，特別強調"口腹不可閉氣"，認為走架時氣喘身搖，其病皆根源於閉氣不得法而致。因而在初學階段要"純任自然"，自由呼吸，待動作熟練後，才慢慢解決呼吸與動作相結合的問題。

(3) 放鬆不夠

太極拳以鬆靜為本，以柔剋剛見長，故初學太極拳宜從鬆柔入手，力求柔順。楊澄甫先生常說"用意不用力"，主張"練太極拳令全身鬆開，不使有分毫之拙勁，以留滯於筋骨血脈之間以自縛束，然後能輕靈變化，圓轉自如。"

從普通人的"用力"到太極拳的"運勁"，必須經過一個"換勁"過程。在這過程中，務須由鬆入柔，經過鬆弛、鬆開、鬆靜這幾個環節，漸至積柔成剛、剛柔並濟。其關鍵在於以意引導，初學者一定要按用意不用力的原則，鬆開全身，以意運臂，以眼領手，以意貫指；而全身意在精神，既不在氣，也不在力，日久自能意到、氣到、勁到。如果一開始就存用力的念頭，全身僵硬，氣力不順，處處為人所制，甚至不打自倒。

(4) 立身不正

傳統太極拳講究立身中正，以固下盤。初學者對此往往領會不深，片面理解鬆的意義，因而頭頂不正，點頭哈腰，兩肩歪斜搖擺，上身前俯後仰；又或不重視外三合 —— 肩與髖合、膝與肘合、手與腳合，以致上下脫榫，使重心垂直線偏於底盤的邊緣，造成重心不穩，是為立身不正。要糾正，便注意"虛領頂勁"和"氣沉丹田"、"尾閭中正"，雙腳踏住湧泉，讓頭頂的百會穴至襠下會陰穴，猶如有一條無形的直線串連一起，對拉拔長，垂直於地面，使全身保持中正安舒。在拳套中某些招式縱有側身或前傾的要求，亦應要斜中寓正，使上下維持一條對拉拔長的斜形直線。

(5) 寒肩直肘

太極拳要求沉肩墜肘，上肢隨上體節節鬆開，肩關節沉落，肘

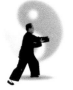

關節始終保留不同屈度，並有下垂之意。這樣才符合拳論所謂"勁以曲蓄而有餘"之意。寒肩直肘則違反這要求；而肩膀高聳，肘關節便顯得僵直。從技擊角度來看，寒肩直肘會引致僵硬乏力，勁路難以通暢，往復遲重不靈。從醫療保健角度來看，上肢僵硬不靈，勢必使氣血阻塞於肩肘關節之間。要矯正，必先注意上肢、上體以至全身關節，節節鬆開和互相協調。因為肘不鬆肩必聳，頭不頂、背不拔或腰不鬆，腰部也會隨之發僵而高聳。習拳者除注意沉肩墜肘外，還須留意"虛領頂勁"、"含胸拔背"、"鬆腰落胯"等相應要求。

(6) 揚肘戳拳

揚肘亦稱飛肘、抬肘、脫肘、懸肘或寒肘，形容肘部揚起，猶如肘關節脫臼一樣。肘關節一揚起，腕肩關節自然難以鬆沉。從技擊角度來看，揚肘使兩肋"側門"大開，拳高腋空，側門空虛，兩臂無力，易為人所乘。至於戳拳，是指出拳時拳頭與前臂不在同一直線上，形似印戳，表現為腕骨不正，以致拳面未能指向攻擊的目標。由於腕關節彎向一側，出拳便脫柄槌子，沒法得力，而且容易導致自己的腕關節扭傷。

(7) 提腰扭臀

提腰，又稱"緊腰"或"硬腰"，正是與"鬆腰"相對。提腰得把腰襠提起收緊，沒有鬆腰落胯。由於腰、髖是全身最大的關節，其靈活度勢必影響全身。凡腰、髖不能放鬆坐落，虛實變換必不靈，身法的閃展騰挪、進退起伏的相對幅度變得有限，這樣在技擊上進則不長、退則必促，易為人所制。在運動醫學方面來看，作為人體第一主宰的腰脊鬆沉不夠，運動幅度較小，必影響氣血流通量、動作順暢度和下盤穩定性，從而使醫療效果大打折扣。扭臀，則是指

臀部扭來扭去或向前頂向後突。這種毛病稱為"扭臀擺尾"，一旦形成，很難糾正，究其原因是坐步偏向一側所致。

(8) 走步遲鈍

步伐遲澀不靈，前後進退無方，兩腿虛實不清，未能作到邁步如貓行。其成因在於兩腿虛實過渡太快，步伐笨重，重心不穩；又或虛實過渡中途發生遲鈍，虛腳不貼近實腳的踝骨，便直線地從後側向前側跨邁，成了"蟹行步"；又或上下肢動作不協調，上步時一腿前弓踏實後上肢才緩緩地移動，成了上動下不動，上下不相隨。只要分清虛實便可矯正此毛病，楊澄甫先生指出"虛實能分，而後轉動輕靈，毫不費力；如不能分，則邁步重滯，自立不穩，而易為人所牽動。"太極拳行功走架時，下肢變換虛實的方法是，當提起一腳向前邁步時，虛腳應先貼近支撐重心的實腳踝骨的內側，再向前呈弧形地伸邁；同時實腳隨虛腳的前伸，須相應地屈膝下蹲。最後，在前伸虛腳跟着地踏穩後，實腳再逐步由腳、而腿、而腰地節節過渡，完成下肢的虛實變換。此即所謂"後腳送前腳"或"實腳送虛腳"，這與常人邁步頗有不同。

(9) 疊步過勁

凡作弓步或虛步時，前後兩腳踏在同一條直線上的，稱為"疊步"。弓步時，前腿膝尖垂直線超過腳尖的，稱為"過勁"。兩者都是初學者最易犯的毛病。先糾正疊步，留意弓步或虛步在定式時，前後兩腿應有適當的橫距，其寬度一般與兩肩闊度看齊。當然，整套太極拳弓步橫距非千篇一律；各種虛步的橫距也有寬窄之分，一般較窄。但最窄也不能使自己前後腳相迭，否則底盤過窄，遇到左右兩邊受壓時，重心就會不穩。

至於過勁的毛病，則是弓步向前時重心偏前，稍被引動便向前跌出。所以盤架子時要刻刻留意三尖不過——鼻尖、膝尖與腳尖要同在一垂直線上；但也不可不及，至少要達到腰骨豎直的程度。在演練上看，當後腿前蹬貫勁時，前腿也要適當地後撐踩穩，以收八面支撐之效。

（10）軟襠萎膝

軟襠，表現在僕步時，襠部全部下落，軟弱無力地貼近地面，形同癱瘓。這樣不但起身時費勁，而且遇到對方進迫時，就會癱倒於地。所以，在作僕步時，襠部要略呈拱形，即所謂"圓襠"，用以保持彈性和弓勁。

萎膝，亦稱"跪膝"，主要表現在弓步時，後腿膝部向下彎曲。弓步原本含"前腿如弓、後腿如箭"之意，所以後腿一定要蹬住，但亦不能僵直。總而言之，重心在前，後腿保留適當彎度，自然伸直而不僵，與前腿相呼應，即如拳論所云："勁以曲蓄而有餘"。

（11）掀腳拔跟

中國武術，十分講究"扎根"的下盤功夫。太極拳各式在定式時，各種步型的實腳都要求腳掌踩住蹬實地面，腳底平整，腳心含空。弓步後腳雖屬虛腳，也應如此。初學者作弓步時，如前後步距過大，則往往會掀起腳緣，甚至拔起腳跟，是學大架子者最易犯的毛病。

拳論云"其根在腳、發於腿"，如果腳跟不穩，是無法發勁。初學者的踝關節韌帶與腿筋相對來得緊縮，但這種生理限制，完全可以通過練習逐步改善。欲去此毛病，下肢要有踩穩蹬住的"扎根"或"長根"意識。在弓步時，特別注意前腳大腳趾和後腳的小腳趾，

務使其輕扣住地面，腳掌外側貼地外撐；有拔根壞習慣的，則應注意腳跟着力蹬地，體會由腳而腿而腰的節節貫串。

（12）不匀不連

太極拳的基本要求，有所謂鬆、靜、穩、緩、合、連等諸項，初學者所犯的毛病，不外乎未達這些要求。其中"匀"及"連"，須尤其注意。匀，是速度均匀；連，是動作連貫。這兩種要求與日常一般肢體活動習慣有所不同，故往往成了初學階段的難點。在太極拳各流派中，除了陳式太極拳主張在走架時帶有發勁，以致形成快慢相間的節奏外，其他各學派均不發勁，主張慢中求工，就自然形成如行雲流水，連綿不斷，滔滔不絕的獨特風格，從起勢至收勢一氣呵成。武禹襄《十三總勢說略》云："每一動，貴乎先着力，隨即鬆開。尤須貫串一氣，不外起、承、轉、合。始而意動，既而勁動，轉折要一線串成。氣宜鼓盪，神宜內斂。勿使有缺陷處，勿使有凹凸處，勿使有斷續處。"

初學者演練動作時，往往有斷有續，不均不匀，忽快忽慢。由於動作不均匀，呼吸也自然不均匀了。除因全身動作不協調外，亦可能因為片面相信愈慢愈好，不明白"慢中求工"是緩慢而不可稍有滯鈍的要求，又或把太極拳與外長拳的節奏混淆，在定式時作了明顯的一頓，不明白太極拳"功蘊於內、勁不外露"的要求。

此外，動作的浮、軟、重、硬等，也可造成動作的斷續、缺陷、凹凸。故要做到匀連圓滑，還須從動作的柔緩暢順入手。

(三) 太極拳主要招式名稱及要點

　　中國的武術，是依靠拳譜中動作招式名稱的記載而得以流傳。拳譜對於拳家和學拳者的重要性，猶如曲譜、畫譜、棋譜、病例方劑、戰例典型對於音樂家、畫家、棋手、醫生、軍事家一樣。我們在學習任何一種拳術套路時，首先接觸到的便是拳譜中的招式名稱。

　　傳統拳術套路的招式名稱，基本上可以歸納為"模擬"和"動作"兩大類。模擬類是一些仿效動植物、自然界，或人物典故等形象化的名稱。如太極拳的"白鶴亮翅"、"金雞獨立"、"白蛇吐信"等是模擬動物的；"手揮琵琶"、"左右打虎"、"彎弓射虎"等是模擬人物的。這類式名感染力較強，頗能引人入勝，但其缺點是表達動作的概念不如動作類的明確。

　　至於動作類，有的直接表達了技擊動作，如"搬攔捶"、"撇身捶"等；有的雖屬技擊動作名稱，但又是比較單純地反映出肢體動作，如"分腳"、"提手"等。此外，還有一些滲入模擬成份的動作類式名，如"雲手"、"扇通背"等。

　　太極拳的招式名稱大都比較精煉樸實。當導師進行教學時，能把每個招式的名稱及其含義弄清，則不但提高學習興趣，也可以幫助初學者較快和較準確地掌握動作姿勢。目前流傳的太極拳套路，不論其流派或編式，除去重複的招式以外，剩下的基本拳式通常均可以歸納為三十餘式。現以筆者練習的楊式太極拳為骨架，將招式名稱分成三十八式條目簡釋如下：

一、預備式

即預備姿勢。凡各運動開始之先，都必須要有所準備。較早的太極拳誌譜原不立這一式，後來逐步有人立名為"無極勢"或"太極勢"。本式模仿"天地未分"之前那種"寂然不動"，"混沌一體"的狀態。外形上自然站立，無思無慮，心平氣和、神舒體靜，內心上卻是要在靜態下做好演練前的一切準備，其內容包括有調意、調神、調息等。

古譜中雖不立此式名，但古代拳家實際上也十分重視預備姿勢，尤其要求恭敬嚴肅，心靜體鬆、神聚氣斂等。本式在技擊意義上含有"以靜禦動"的意思。拳家們常說："拳勢以沉着為本。"如果盤架子前心神不定，氣亂身僵，缺乏身心內外的一切準備，那肯定練不好拳，更遑論與人比劃了。楊澄甫先生《太極拳使用法》一書中對此勢說明："此為太極拳出勢預備動作之形勢……然人每於此姿勢容易忽略；殊不知無論練法用法，俱不得脫此。望閱者學者應當注意及此。"

二、起勢

起勢是拳術套路的起始動作，亦即預備式之後進入動態的第一動作。因拳派不同，此動作也各異。有的稱為"太極起勢"或"太極出手"。古代拳術是直接以第一拳為起勢的，俗稱"開門式"或"初勢"，可從此式辨別是哪一派套路。現陳式、武式仍依此舊例，而不別立"起勢"名目。當今太極拳凡別立"起勢"、"收勢"名目者，一般只是起始與收拳動作，但亦可暗含技擊意義。

從內容上說，起勢則表現了從"寂然不動"的無極混沌狀態，

突然"感而遂通"地分出了陰陽、上下，模仿"天地初分"時所謂"清氣上升、濁氣下沉"狀態，在體內要"神往上升、氣往下沉"，技術上則是"虛靈頂勁"、"氣沉丹田"。隨着身上丹田內氣一轉，兩手乘虛進入對手空檔。這也就是人們常説的"從無極生太極"，一體分兩儀，動靜、陰陽、虛實、剛柔等也被區別出來了，這就是太極。這種進入運動初始狀態的方式和情況，將制約着隨後全套八十五個過程。

三、攬雀尾

將對方向自己擊來之手臂，比喻為雀鳥的尾巴；而把自己的手臂比喻為繩索，兩手隨對方手臂的屈伸和上下、左右的動向而開合來回往復，像輕柔地撫摸攬拂雀鳥的尾羽，從而纏着鳥身使其無法逃脱，故此命名。

本式包含了太極拳掤、攦、擠、按四勁之法。這是太極拳法中最基本的四法，被稱為"四正"，象徵兩儀化出了"四象"，連同分佈在其他各拳中之採、挒、肘、靠等"四隅"，被合稱為"太極八法"，象徵"四象"生出的"八卦"。八法之中以"四正"為常法，以"四隅"為奇法或稱"變法"。

太極的"四正"法，是技擊上最基礎的方法，所以拳架和推手都把它當作基礎功夫來練習。這就是"攬雀尾"一式的重要性，以及為甚麼把它列為起式後第一式的原因。同時，也説明拳家對於套路的格局是經過反覆推敲的。

至於新編的二十四式簡化太極拳，在起勢後接"野馬分鬃"，以肢體動作角度看確是"由簡到繁"、"由易而難"；但從技擊方法看，

"野馬分鬃"用的是捯手，屬"奇法"，在技擊上便成了"由難入易"了。二十四式簡化太極拳確有自身的優點，但對拳路的編排和佈局的主導思想，跟古代相比，則表現出明顯的不同。本式有"攬雀尾"和"上步攬雀尾"之分。"上步攬雀尾"不包括左掤式。

四、單鞭

一手為勾手，另一手拂面後向前揮出，猶如跨馬揚鞭之狀，故"單鞭"為象形名。又有解釋"單"，即單手之意，鞭者猶如鞭之擊人，狀如揮鞭得名。還有解釋為豎腰、立頂、蹲身動作喻為鞭竿，兩臂屈開動作喻為鞭梢，即以鞭竿坐勁而力貫鞭梢之意而名之。

這是傳統拳術通用式名，在技擊上屬捯手，因其動作近似捯門或捯馬椿而得名。捯與推、撲等手法有所不同，不可混淆。此外有人認為，"單鞭"是據在後勾手的形象，如"催馬加鞭"而擬名，其實不然。傳統拳術把雙手左右分捯稱為"雙鞭"，這足以說明"單鞭"是以前一手形象為主來擬名。

五、提手上勢

兩手合抱向上提起，如提物狀，故名。技擊上假設對方以左手擊來，自己即出右手黏住其肘上托，同時左手黏住對方腕部下按，兩手一托一按，用的是提勁。在這裏，提手姿勢與"手揮琵琶"略同，而左右方面相反。就其技擊勁法而論，本式用的是合勁和提勁；而"手揮琵琶"用的是纏勁和穿化勁，因此其中途的動作也大不相同。

六、白鶴亮翅

此式兩臂斜分上下，上揚亮掌，下落按掌，猶如白鶴展翅之形，故象形名之。武式作"白鵝亮翅"。

此式屬防守動作，防中寓攻，上架下按以破對方之雙按掌，或防對方的上下進攻；亦可變招分別上下反攻，或整體按勁後跟勁將對方向前拋出。

七、摟膝拗步

一手摟過膝面，稱為"摟膝"，用以防守對方拳、腳攻中下路，同時出手推按反攻以"摟膝"封逼對手。傳統拳法中凡進左腳、出右手，或進右腳、出左手為攻防者，都稱之為"拗式"，其步法就稱為"拗步"。此式屬攻防連環，頗為實用。

八、手揮琵琶

側身如懷抱琵琶，左手掌在前，右手掌在後保護左肘關節，恰似揮撥琴弦。該動作屬防守反攻動作，如對方向自己胸前一拳擊來，即用左手接住對方之肘尖，以右手接住對方之腕部，並徐徐轉腰，兩手心間同時相對運用合力，以扣拿反挫對方之腕肘關節。技擊上應注意其形狀跟近似的"提手上勢"有所區別。

九、搬攔捶

搬開對方之一手，攔住其另一手，復以捶擊之也。此為太極五捶之一。左右腳連續各上一步稱為"進步"。但本式進步時第一步直距較短，只相當於半步，實共一步半。拳諺云："拳打攏，棍打開"。二人徒手比劃，原本相距不遠，加上"遠拳、近肘、貼身靠"

的尺度規律，如用拳進步太深，反而難於發揮力量，甚至會發生兩人相撞。這就是本式之所以只安排一步半原因。

技擊上則屬連環捶擊之法，大體上可分解搬、攔、捶等三個技術動作。搬，即用自己之右腕順勢向外搬格，化解對方進攻之右拳，並引出對方右臂的反作用力；攔，即左手馬上趁機橫向由外向內，攔開對方具有抵抗性之右臂；捶，即順勢進步，乘隙以拳還擊。此式技擊的關鍵在於搬攔得法，逼使對方正門大開，並乘虛攻其中路。

十、如封似閉

兩手向斜十字交叉，封住對方來手，形如貼封條狀，象形稱為"如封"，屬防守法；繼而兩掌微微向裏引進，以化解對方之力，然後再就勢向前按出，形如關門閉戶之狀，象形稱為"似閉"，屬進攻法。此式兩掌所運轉之動作，技擊上稱之為封格截閉之手法，是先守後攻。

十一、十字手

兩手在胸前交錯環抱，呈斜十字交叉，故名。本式是傳統拳術通用的名稱，楊式的蹬腳、分腳、如封似閉、玉女穿梭等式都有十字手法，但只是作為該式的組成部分，而沒有單獨列為一式。十字手法不僅用於防守和以靜待動，而且也常用於連接各式，因此，《全體大用訣》云："十字手法變不盡"，義即在此。

十二、抱虎歸山

喻敵為虎，乘勢抱住而摔，故名。技擊上假設敵人由身後偷

襲，迅猛如虎，則隨即轉身以斜摟單推的手法，使用"斜摟膝拗步"式應變，繼作兩手抱虎勢引進，又隨之以攦、擠、按反擊。

十三、肘底看捶

太極五捶之一。所謂"肘底看捶"者，指用拳看守於肘底，以靜待動，伺機乘隙，蓄而後發。看，是指手法而言，為技擊防守之一。若曲解為"眼看肘底之拳"，那就錯了。技擊上，此式是以右掌旋轉反劈，至左肘下成捶。假設對方向左側襲來，即以左手回身大劈，再順勢以右掌連環劈下，復以左掌上衝，擊對方之下頦，右捶藏於左肘之下，以防反撲，為待機進攻之招式。

十四、倒攆猴

形容人猴相搏。先退步以一手誘猴深入，然後乘勢以另一手襲擊其頭面部，從而把牠攆走，故名。此式又名"倒捲肱"，"肱"者臂也。因其手臂向側後方回環倒捲的動作而得名。在技擊上，如對方向自己猛撲時，則以退為進，避其鋒芒，並將對方所來之直力化為傾斜或使打旋而敗退，則形成追趕撲打之式勢。

十五、斜飛勢

此式兩臂斜分，猶如雄鷹展翅斜飛翱翔之勢，故名。技擊上設對方左拳擊來，則以左掌黏其腕部，後迅速上右腳置於對方身後，關住其雙腿，右臂迫進對方左肋分掌靠之，使其倒地。

十六、海底針

海底，武術穴位名，即會陰。此處指相當於這一穴位高度的襠

部。本式技擊屬指法，亦即用四駢指像鋼針一樣地插點敵方的襠部，故名。因此，在演練此式時只須插指過膝即可，而不必深插到地面去。另，若如對方擊腹或襠，則用右手黏住對方手腕，乘來勢向下採，使其失去重心，亦通。有説此式喻地面為"海底"，亦有説"海底"指膝內側的"血海穴"或腳內側的"照海穴"，均不確切。

十七、扇通背

兩臂像折扇一樣地打開。通背，其勁發於背，力通於背也。太極拳強調"氣貼背"，發揮背勁；背勁即古人所謂"膂力"，乃全身最大之力。在技擊上，設對方以右拳擊來，便以左掌反扣對方之右腕，上托拔其根，趁機運用肩臂發勁，以右掌擊其肋，或按或格之。

十八、撇身捶

太極五捶之一。以側身橫拳撇擊對方，故名。技擊上設對方從身後一拳擊來，即反身躲過其來拳，並就勢反撇劈擊對方。

十九、雲手

此式以兩手相互交替，兩臂則相應地上下循環迴旋運轉，以破對方的連續進擊，因其手勢如行雲飛空，連綿不斷，故取此名。技擊上設對方以左拳擊之，則以右手擓之，黏住對方腕部，將腕下按、下沉，引肘向後，則其來勢均可以手擓開，再用捌法以傾其身。若對方以右拳擊之，則以左手擓之，其餘同上。

二十、高探馬

形容其高高地站立馬鐙上探路，故名。一説因探身跨馬之勢而

得名，亦通。技擊上，以縮身化對方之來手，左手黏住其腕部，並向左方回，同時以右掌擊打對方。

二十一、左右分腳

凡拳譜中有"左右"字樣，都是指左式與右式而言。分腳，一名"翅腳"，指兩腳先後向左右用腳尖分踢，其勢如飛禽展翅，伸展極遠，故名。本式原名"踢腳"乃是用腳外側向左右斜方踢出，技擊上設對方以右拳擊來，便以左手黏住其腕部，向外挑臂，趁其不備，再以左腳踢其肋部。此動作可分左右用之。

二十二、蹬腳

蹬腳者，以足跟蹬對方，為實用之名也。該勢分左蹬、右蹬、轉身蹬、翻身蹬、縮步蹬、跟步蹬，總稱為"蹬腳"，其名稱視其具體動作而定。用法上要順其機勢，則功顯用着矣。此勢運用時，必先縮而後蹬，如劍拔弩張，一發不可遏也。楊家"十字腿"，現也屬蹬腳範圍。據知，楊澄甫先生初改十字擺蓮為蹬腳時，原是踢拗腿，故名"十字腿"，最後修改定式為順式，便與"蹬腳"式無異，僅僅保留"十字腿"之名而已。

二十三、栽捶

太極五捶之一。用拳從上而下地栽擊，因其狀如將植物栽入土中，故名。此式步法與上式相連而稱為進步，如依單式而論，實為"上步"。技擊上，當對方俯身時，即由上向下用拳擊打其後腦。

二十四、左右打虎

此式為拳術中最猛烈的殺着之一，因其勢如“武松打虎”，故名；此勢又名“披身伏虎”。拳式分左、右，動作一樣，方向相反。技擊上設對方以拳或腳向中上部擊來，便以一手格化其力，復用另一手擊之。或曰，對方一拳向胸部擊來，則以一手黏住其腕往外按化，同時出另一手擊之。

二十五、雙峰貫耳

喻其雙拳夾擊敵人兩耳，勁大無比，猶如落下兩座山峰，故名。一作“雙風貫耳”，因其勢猛，手捷如旋風貫耳而命名。技擊上，雙手下護右腿，迴環上擊，提膝以攻其腹，出雙拳以攻雙耳。

二十六、野馬分鬃

此式肢體舒展，左右兩手交替地上下斜分，其神態與姿勢宛如野馬奔騰時風吹馬鬃，使之忽左忽右、忽上忽下地向兩邊飛揚，故名。技擊上該勢可分左右互用，以肩、胯為主，肘、膝為輔，套步貼身，轉腰橫捌。拳諺云：“逞勢進取貼身肘，肩胯膝肘靠當先。”此之謂也。

二十七、玉女穿梭

所謂玉女穿梭者，迴環四隅穿手，猶機織之穿梭狀，故名。技擊上假設對方擊頭部，則以一手掤勢，化去對方之來拳，另一手從腰間迅速擊其胸肋部。根據對方來勢方向，可四方變化運用此動作。

二十八、下勢

此式之形態如鷹在空中盤旋，突然下落捕兔之狀，故取此名。一般來說，武術中對撲腿向下落身，都可通稱為"下勢"。本式意義上為避挫敵鋒，使對方如下深淵，有"俯之彌深"之感。其身法宜輕靈柔韌，猶如蛇身起落，故又名"蛇身下勢"。技擊上設對方向上部擊來，則以下勢躲開對方，伺機擊之。或者，如對方黏住手往下時，則以下勢化其力，乘勢還擊。

二十九、金雞獨立

一足提起，全身獨立，一手上揚，一手下按，其勢恰似金雞獨立，故名。本式在技擊上主要是撞膝法；假設對方以右拳擊胸部，則以左手按其腕，以右手擊其下頦，乘其不備，再提右膝擊對方小腹。

三十、白蛇吐信

原是形容拳指向前吞吐穿插之動作，彷彿白蛇反身吐舌。《太極拳體用全訣》說"轉身白蛇吐信烈，穿喉刺瞳敵膽碎"；《全體大用訣》說："反身白蛇吐信變，採用敵手取雙瞳"。這些都說明此式在技擊上是一種點穴穿喉刺眼的招數。技擊上，假設對方從身後襲來，即轉身以一手採住對方之手，另一手則用掌插對方之雙瞳或咽喉。據說，前人在傳授此招時，因弟子間互戲曾發生過嚴重誤傷，以致楊家很早就把此式動作改成與"撇身捶"式相仿，只保留拳掌互變，以示含有穿刺的原意。

三十一、高探馬穿掌

這是傳統拳術通用式名。外家拳也作“抽掌”或“抽袖”，形容其一掌自另一掌臂之上或下穿出，狀若穿袖子而得名。楊家原作為“高探馬”之附式，合稱“高探馬穿掌”。技擊上設敵方拳向面部擊來，即以右手接住下按，左手隨之從右手之上穿出五指，直取對方之雙瞳或咽喉。

三十二、十字腿

實質和擊套中之蹬腳相同，惟此式由“高探馬穿掌”轉身後，左右雙手架住，形如十字，故名。

三十三、指襠捶

太極五捶之一。以拳直指敵方襠部，故名。技擊上設對方以拳或腿向中部位擊來，則以一手向外摟之，再上步以另一拳擊其下部。

三十四、上步七星

上步後兩拳交錯，下肢成右虛步，從側面看其頭、肩、肘、手、髖、膝、腳等七個出擊點的位置，恰似北斗七星，故名。在各家拳術上通稱為“七星勢”。技擊上設對方擊胸部，即以雙拳架格開對方來手。

三十五、退步跨虎

右腳撤退一步，兩手雙分，其轉身退步雙分之勢像跨上虎背，故名。在各家拳術上，也通稱為“跨虎勢”。技擊上設對方一拳或一腳向中部擊來，即在退步同時，以一手摟之，乃防守之法也。

三十六、轉身雙擺蓮

三百六十度大轉身後，手足回環，用腳緣擺踢敵人，形如風擺蓮葉狀，故名。"擺蓮"，又名"擺蓮腳"，或"擺蓮腿"，是武術腿法中的通用名稱，有單、雙之分。本式以雙手拍擊腳背，故又名"轉身雙擺蓮"。其轉身時上刮下掃，意含掃腿，從某些痕跡看出，應源於外家拳的"掃堂腿"。技擊上以左足旋轉掃踢對方，如對方避過，即用右腳橫向外擊其頭，同時兩手回環舞動助勢。

三十七、彎弓射虎

兩臂圓撐，呈反手開弓狀，酷似獵手在馬上彎弓射虎，故名。技擊上一手架開對方擊頭之手，順勢向後牽引，另一手掌擊對方頭部。

三十八、收勢

是套路結束時的收拳還原勢。這時全身運轉之氣，復歸丹田，精神上呈"返璞歸真"之態，所謂動靜、陰陽、虛實、剛柔等二元對峙狀態，復歸於"混沌一體"，含有動靜合而歸一的意思。

第二章

太極拳勁路分析

　　中國武術在中國傳統哲學文化背景下發展，以"天時"、"地利"、"人和"產生獨有的功夫、勁路、態勢等。因此，中國武術所說的"功夫"、"勁路"，並不像西方所說的力量、速度那樣單純。不但包括武術家的用力方式和敵我雙方的力學結構，而且還包括了武術家訓練過程和個性特徵，反映了中國人心理特徵和戰略選擇。本章採用傳統的武術方法和術語，根據筆者體會並參照先師張世賢的研究成果，分別闡明太極拳勁路的基本特徵、使用方法和訓練方法。

(一) 勁別、勁屬和勁法

一、勁別

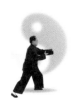

　　這裏所說的勁別，是指勁的主要表現類型。太極拳的勁別有所謂"掤、攦、擠、按、採、挒、肘、靠"等八門勁。而這八門勁又分着法和勁路兩個層面。以下主要介紹勁路。

(1) 掤

恰似“雲手”的雙掤；接手時雙方出一手相承架托，宛如兩彎月。説明“掤”字兼具形聲和會意兩義。故此“掤”字原是借用古字來作為太極拳專用術語。其姿勢為，一雙手臂抱球而合之後，在身前由下向上前而起掤，雙手一前一後分掤為掤手。所以，其勁向為由下而上的架托彈截。

掤勁是由身肢放長撐開而產生的一種彈簧力，猶如張開弓弦所產生的彈力一樣。凡作掤式，手臂屈肘一般大於直角，這時手臂就呈半月形圓撐的姿勢。按力學原理，拱形的抗壓能力強於其他形狀。所以，掤要圓撐，手臂要像被空氣脹滿的橡皮一樣掤得圓滿，而不可偏塌曲屈成銳角。“撐”不僅是要向外、向上掤撐，更重要的是肩部，腋下要含虛，像裝上彈簧一樣，使手臂猶如受到彈簧的支撐而富有彈性。同時，以腰為軸，做到“一動無有不動”，不可動手、動腰。這樣既能隨人而動，不犯“丟頂”毛病，又能始終保持柔韌如弓的掤勁，不致被人壓扁。

掤勁外柔內剛，其勁發於後足，通達於胯；胯的前送推動腰產生向前、向上的挺勁，同時肩有沉墜勁，背有攏撐勁，由此推動兩臂向前的擠勁和斜上的掤撐勁。向前擠，要用腰的挺勁；向上斜掤撐，是用肘部的送勁。

太極拳家常説：“一身備五弓”。把身軀的脊椎和四肢喻為“五弓”，四肢為四“小弓”，軀幹為一“大弓”，“四小弓”是由“大弓”的握把部位（腰軸）來加以駕馭的。以手臂來比作一張弓，就像在根節（肩部）與梢節（腕部）之間，繫上一根無形的弓弦。蓄勢時，把弦拉緊，手臂屈肘略呈拉弓時的弓形，這時彷彿含有向外的撐力；

發勁時，把弦一放，手臂就會自然產生彈勁向外抖發。

當然，必須經過反覆操練實踐，始能獲得敏捷而富有內力的作用。這種掤勁的練習，是離不開腰腿的支撐，五弓要協調一致，以及以意領先和力由脊發等基本要求，切忌只在手臂上用功夫，否則徒具一臂之力，其勁必然板滯遲重或飄浮不沉。基於上述，才產生"掤要撐"、"臂由腰撐"、"掤要圓撐"、"掤撐圓而沉"等一系的說法。楊澄甫先生在《太極拳體用全書》中說："掤法向外，駕馭敵人之按手，使不得按至胸腹貼近，故曰，掤。"又說："掤之方式……最忌板滯，又忌遲重。板者，不知自己之運動；滯者，不知敵人之取捨。既不知己，又不知彼，則不成其為推手矣。遲重者，必以力禦人，便成死手，非太極拳家之所取也。必曰掤者，黏也，非抗也。手向外掤，意欲黏回，又不使己之掤手與胸部貼近，得化勁全賴轉腰，一轉腰則我之掤勢已成矣。"譚孟賢《八法歌訣》云："掤勁何義解？如水負舟行，先實丹田，次緊頂頭懸，周身彈簧力，開合一定間，任爾千斤力，飄浮亦不難。"意思是說掤勁要像流水一樣，能夠飄浮起重載的船隻；周身的彈簧力猶波浪起伏。掤勁絕不是雙手的拙力，而是一種全身鬆開的圓撐彈簧力。

"太極是掤勁，動作走螺旋"，說明掤勁在太極拳術中地位。拳訣云："八法之掤為首"。實質上，掤勁不只是一個掤式所獨有，而是所有太極八法甚至太極拳任何一手，或多或少也含掤勁。太極拳是一門柔性的拳術，其勁路以柔為主，亦要求剛柔並濟，被譽為柔中寓剛、綿裏藏針的藝術。所指之"針"，便是掤勁；反之，如丟了掤勁，那就成了沒有骨力的"軟手"，雖不犯頂抗，但難成好手。初學推手者以"硬手"最為多見，所以教學上份外強調以鬆柔入手。

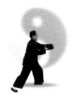

如果練不出柔中之剛，丟了掤勁，儘管外形柔順有餘，但內在卻乏韌力。拳諺云："人無剛骨，安身不牢；拳無剛柔，出手無效"。

然而，太極拳在處理剛柔問題上，確與其他拳種有所不同。拳諺云："運化要柔，落點要剛"。這是相對於化勁和發勁來說，不論化勁和發勁，都不可丟掉最基本的掤勁。總之，無論攻守化發，都不可丟掉這枚"鋼針"，正所謂"掤勁不可丟"。

(2) 攦

接手後利用摩擦力黏住對方，並就勢牽引回收走化，是一種"引進落空"，以四兩撥千斤之法。"攦"字是太極拳專用的會意形聲字，用以強調走化時的經歷過程及軌跡。其姿勢為，兩手臂已前伸接住對方一臂，而向自己左後方或右後方回收。所以其勁向為由斜前方向斜後方的走化帶引。

攦勁是由身腰擰轉就勢黏化而產生的一種牽引力，猶如物體將傾時，沿傾倒方向加力，使其失重倒塌。攦的前提是以手將敵人黏住。拳訣有所謂"攦在拳中"和"攦在尺中"兩種說法。前者是手掌中的觸覺要靈敏，始能隨攦進着；後者則是傳統着法，以尺骨攦人。用尺骨攦人的好處是：隨着功夫加深，其前臂位的觸覺就能相對提高，在推手及散手中，既有利於近身用招，又可騰出手備用。同時，由攦變閃，變肘（沉肘、撅肘、頂肘等）、變採、變按等等，可變的路數很多。反之，如用手心黏住對方的肘節，移位時易被對方察覺。

楊澄甫先生在《太極拳體用全書》中說："攦者，連着彼之肘與腕，不抗不採，因彼伸臂襲我，我順其勢而取之，是收回意，謂之攦"。又說"其方式，即攦法轉腰加上一手連着彼之肘節間"。要注意的是，用攦法既不可向外撥去，也不可直向胸前引進。外撥易犯

頂抗的毛病，直向胸前引進則勢必被對方侵入內門。所以，必須隨轉腰之勢，內向胸前一側攦來，並在轉腰之際"讓身不讓勢"，使對方進攻的手臂在胸前平行而過，使之落空，這就是"引進落空"。此時便可乘對方身軀傾斜之際，繼之施以擠、按等手法，合而發放，所謂"逢化必打"。

攦的特點，是用摩擦力把對方來勁引向自己身軀外側，使之落空。攦勁借力得手時，可使對方向前傾側失勢，甚至失重跌撲在四正法中。掤、擠、按的勁路，一般都使人向後傾跌，唯有攦勁能引人前撲，而且也最難掌握。應用撤勁猶如用尺數紙，全憑適度的摩擦力。攦得太重，易被對方察覺而變化走脫，攦得太輕不但不起作用，也易被對方侵襲內門。這與用尺數紙近似，太重把紙劃破；太輕則黏不起、數不清。總而言之，攦勁是引化勁的一種形式，須順其勢而取之，自以柔順為宜。

譚孟賢《八法歌訣》云："攦勁意何解？引導使之前，順其來勢力，輕靈不丟頂，引之使延長，力盡自然空，重心自維持，莫被他人乘"。意思是説，攦勁要順對方來向，將其來力"引進落空"。攦勁不能憑拙力，要靠內勁就勢化解。其演練要領，主要在於腰胯向側坐，帶動兩臂下沉，轉體，催動兩臂向側後方沿拋物線引帶。此時，肩有沉勁、扣勁；胸有含勁；腰有擰旋勁；胯有裹勁、縮勁；兩膝有剪勁；兩腳掌有抓勁；兩臂有掤撐勁，前臂有沾黏勁和滾化勁，力達於前臂內側和掌心；各勁互相協調和順。所以拳訣強調"攦要柔順"，只要"攦勁不丟"，勿使己臂貼身，隨腰腿圓轉而攦，熟練後自能得心應手，從容地隨感隨化，隨化隨發。相反，如不柔順，逆勁用攦，一味頂抗硬撥，只會受制於人，沒有甚麼攦勁可言。拳

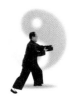

諺云："攦抱順且韌"。的外形似抱，"抱虎歸山"的"抱"，便是與此相合；順即柔順，順勢借力；韌，即韌性，內含堅剛。

在太極拳推手中，任何手法都是式式貫串，掤、攦、擠、按、採、挒、肘、靠，相生相剋，連綿不斷。即使發放後，雙手一時脫離，也要做到勁斷意不斷，意斷神尤連。

某程度，攦是掤的反面。拳法應用，在外形上不外乎"一開一合，一往一來"。開合往來必須以腰為軸，以腿腳為根，所謂"其根在腳，發於腿，主宰於腰，形於手指"，往復循環不已。《十三總勢說略》云："如意要向上，即寓下意。若將物掀起而加以挫之之力，斯其根自斷，乃壞之速而無疑"。這基本原理應用於攦勁上，先用掤誘出對方用力，然後向內、向一側攦去，就易於得力。因為"引進落空"，也未必一定能使對方跌撲，但一經引到身前，己勁已足，就可趁勢用擠、按等法向外發放。

(3) 擠

擠，含有擠逼、排擠之意；形容手貼敵身，得勢後加上另一手推攦合力齊發，使對方失勢跌出，是一種"得實即發"的方式。其姿勢為，一手臂手心向內，手背向外；另一手臂附於手腕旁，由懷向前向外推出，當推出時，前一手臂成半圓形；其勁向由斜後方向斜前方推攦擠逼。

擠勁是一種兩力合攏之勁，乃以兩種不同方向之勁，交叉聚集於焦點，將對方彈放出去。其勁力產生於腰腿。擠時，後腿有蹬勁；前腿有弓勁；腰有挺勁、長勁；身有跟勁、沉勁；由此催動兩臂向前產生推壓擠逼之力。楊澄甫先生在《太極拳體用全書》中說："擠者，正與攦勢相反，則誘彼放之按勁，使其進入我陷阱而取之，必

勝矣。設我之動力，先為彼所覺，則彼進勁必中斷，而變為他勢，則我之擠勢失效，不可不反退為進，用前手側採其肘，提起後手，加在前手小臂內便乘勢擠出。則彼於倉猝變化之中，未有不失機勢，而被我擠出矣"。

用擠必須近身，才能充分發揮兩手、兩肘合力和腰腿、背臀之勁。發勁時不論用長勁、短勁，都應貫以沉勁。正面發勁時，插步宜深，上下相隨；在前足踏實的同時，已使對方擠彈而出；凡向外發勁總須手稍向上起，方能有拔人根基之效。落點要對準對方襠口和中軸一線之得力處，如心窩、兩臂三角肌下凹陷處，以及背側天宗穴等。應估量對方轉側的方向，如對方企圖向右轉時，落點就須中間偏左，一發勁就恰好落在對方的中軸上；反之若落點在正中或偏右，隨着他轉側，不但擠勁落空，更使自己陷入"背"境。

由於擠、靠兩法的重力較大，須預防被引落空，所以自身重心要穩，務須手到足到，不可手快足慢，身體傾側，兩肩歪斜或上身過出。發放擠勁，通常也應以"肘不過膝"為度。"化而後發"是太極拳法的基本原則，若擠勁偏短，發前無化，就無從顯出威力。此外，擠勁以兩手合力攻人，意寓衛護自己，尤應防備對方用採、按等法搶攻襠口外側肘節，因而攻中必須寓有守。

譚孟賢《八法歌訣》云："擠勁義何解？用時有兩方，直接單純力，迎合一勁中，間接反應力，如球碰壁還，又如錢投鼓，躍躍聲鏗然"。意謂當對方來力時，己之擠勁要使其像球碰在牆壁上、銅錢投在鼓面上，同樣被反彈回去；擠勁中亦含彈簧力。

擠勁的應用，講求"輕擠得虛實，擠排化在先"。前者説明"得實"前，可用"輕擠"探明對方之虛實，以假手逼其暴露虛實，進而

按敵之變化，使用相應着法以取勝。以擠作試探時，進可打，退亦可打；伸手可攻，貼身也可攻。這樣既有利於探明虛實，又有利於隨機應變和得實發放。《五字經訣》云：「擠他虛實現」，此之謂也。

後者指先化後擠，橫排用力。意欲向外擠發，應先向內引化蓄勁，一旦得勢，迅即反退為進，全體合力就勢向敵擠去，有如順水推舟。擠的方向是「橫排」，兩臂一前一後，像排隊似的排放一起，氣勢和勁力雄渾，再者借助肘勁，容易得力；反之，如兩手太出，呈銳角形的向前擠去，則着力面較小，既易被化解亦易被對方乘機引跌。所以，擠時一定要整體合力，一方面要有擠意，不打「反輪」，另方面又要得勢得實，不要「授人以柄」。

(4) 按

含有壓抑、按捺、推擁之意。是一種用手將對方來勁黏住沉化後，就勢封逼對方腕、肘，以審定對方之勁路，並利用對方的反力將其向前推彈發出去。其姿勢為，手心向下，由上而下按捺沉法，就勢向前推逼彈出。所以，其勁向是由上而下再向前的按捺推彈。

按法以腰為主力，兩手只起支撐作用，狀如推重物，非用腰腿勁便無法得力。推按時要注意虛領頂勁，立身中正，尾閭收住，上下相隨、身不前俯，手稍上起，專注一方，用腰帶動全身，做到「一動無有不動」，上下內外，精、氣、神合而為一，從而使全身勁整。正如拳諺所說：「按推勁須整」，「按在腰攻」。

其實，整套太極拳勁的發放，關鍵都在腰脊進退、起落、旋轉，其中使用「腰攻」的，也不只限於按法。但按勁對腰勁的利用卻是最為直接和明顯，並且較易掌握。按掤二勁之相生相剋極為明顯，掤勁由下而上的架托；按勁則由上而下的推逼，一掤一按間不能頂

抗。

譚孟賢《八法歌訣》，云："按勁義何解？運用如水行，柔中已寓剛，急流勢難擋，逢高則膨滿，遇凹向下潛，波浪有起伏，有空必鑽入。"意謂，按勁要像河水急流波浪起伏，勢必難擋。按勁不是強攻硬打的頂抗力，而是像水流擊的柔韌彈逼力。

有人將太極拳勁的推按分開論述，指出勁向由上而下者為按，由裏而外者為推。這雖不無道理，但傳統説法，推按總是相連運用，難以分開。在實際演練時，凡將來勁向下又向裏沿弧線下沉引帶後，必隨之微帶弧形向上、中、左、右等任何一方向前推，這完整過程，合稱為按勁。而具體按法，要注意用掌的四周旋轉壓逼，以尋找對方的弱點；按手時，以雙掌按住對方的一臂，一般控制其肘節與腕節，使之不易活變和還擊，並變換虛實於雙掌之中。

例如，當對方用擠法時，要以雙掌按之，由自身向下、向左或右，以弧形線按化其擠勁，使之足跟離地，身前傾；然後向前按出、逼使對方後仰，失去平衡。或用放勁方法，以動短、意遠、勁長、力猛的爆發力，向對方手臂突然放勁，使之騰空跌出。按時要沉肩、垂肘、坐腕，不使拙力，以長勁向前往對方臂上輕輕按去，手中輕沉兼備，不但兩掌在變換虛實，忽隱忽現，單掌周圍也在息息變換虛實，也就是不斷地移動力點，逐漸逼對方顧此失彼，立身不穩。向前按出時，一定要腰為軸，上下相隨，肩胯相合；手勿超出自己足尖，身漸前移，前足弓，後足蹬，整體向前擁上。但要注意前足微微用勁向後撐住，防止失勢前傾，放勁要沉着鬆靜，整勁向前逼彈放出，中正身法不失。

(5) 採

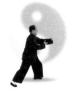

採摘執拿之意，用以形容手法像採摘果實或花朵，不太輕，不太重；其按法又如採茶或捕雀、捉蟬，以技巧為尚。其功能一般是用手指採執對方的腕、肘、肩等活節；散手也可採對方膝踝等活節。在太極拳術語中，採與拿的概念並不完全相同。採法雖是武術擒拿的一法，但經太極拳長期實踐和發展，使它與一般拳術的擒拿法有所區別。因太極推手和散手，發展出武術擒拿中輕巧的拿法，而另立"採法"一詞，以表示其獨具特色的太極拿法。其姿勢以手接勁回抓，從外上向下，所以其勁向，是由外斜方向內斜方執引沉帶的。

　　採勁講究指力，但其勁力來源乃是腰的擰勁、胯的坐勁與裹勁、腿的剪勁、腳掌的抓勁等。這些勁力催動兩肩左右旋轉，帶動兩臂隨轉體向下沉帶，最後"形於手指"而成為採。

　　譚孟賢《八法歌訣》云："採勁義何解？如權之引衡，任爾力巨細，權後知輕重，輕移則四兩，千斤亦可稱，若問理何在，槓桿作用存"。意謂，採勁起着秤桿上的秤砣作用。俗語說："秤砣雖小壓千斤"，正是採勁中四兩撥千斤的道理。採勢最主要是依靠掌心下踏，使內勁向下沉，而不以拙力硬向下壓。

　　採應用範圍極廣，但仍不外乎採人活節；而單採一般是與其他手法相輔應用的，如半採攦、採挒、採推、採閃等，應用都較為普遍。拳諺云："採人如摘子。"既說明不可久久採而不放，也闡明要輕巧敏快，一採即須得效。所以要採得不僵不滯，勁力恰到好處。此外，使用單採以試探虛實，然後伺機補手，也是常用的方法。至於雙採，務必並行地向一側發放，不可採執其兩手分向側發放；否則會使對方撞入自己內門，或反穩定對方重心。採法應該活用，猶

如用繩子拉倒木樁一樣，對方前傾，便由上而下地採其上肢；對方後仰，則由下而上地採其下肢；務求使其失重傾跌。採法有兩種基本用途：一是鉗制，二是發放。用採放勁，不論其發向何方，都有拋擲之勢。一般採取先陽（向外）後陰（向內）或先陰後陽，其目的都在於引出反作用力，然後借力向一側發放。這時要注意勁力順暢，動作圓轉，蓄勢與發力必須完整一氣；這樣才能借助離心力或反作用力，化小為大。

　　總之，採的發放，不發猶可，一發務求成功。鉗制則不同，其目的為制而不發，可向任何方向牽引，意在防禦對方，使自己轉背為順；或通過採引逼出其實勁，然後乘機應用各種以制勝的勁別和手法發放。初學者切忌雙採對手兩臂，或兩手垂直地向地面猛力抖發，因為極易使被採者受傷。此外，採法不同於抓法，抓用指甲，採用指肚，兩者不可混淆。推手、散手比賽都禁用抓法，否則不是抓破衣服，便是抓開皮肉，甚至傷及經絡。

(6) 挒

　　挒，也是太極拳的專用術語，是扭轉、轉折的意思。凡是兩個平行的力，其大小相等、方向相反，都稱之為"力偶"，力偶能使物體旋轉。挒法主要是利用力偶，同時也利用慣性和合力等。其姿勢為，抓住對方手腕或身體關節，加以擰轉或反彎；其勁向是由左而右，或右而左的平向擰轉抖彈。

　　挒勁主要是橫向力，不管是左挒或右挒，主要靠腰胯的擰坐勁、塌勁、兩腳的扣勁，帶動兩臂向左或向右橫帶；此時腰有挺勁，肩有沉勁，催動兩手向橫側推擊，並暗含有向斜前的帶動。有人形容挒勁屬"擊鼓之捶勁，乃旋轉以蓄加其彈性，突然發出之勁"。

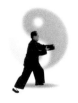

譚孟賢《八法歌訣》云："挒勁義何解？旋轉如飛輪，投物於其上，脱然擲尋丈，急流成漩渦，卷浪若螺紋，落葉墜其上，倏爾便沉淪。"意謂挒勁好似急流漩渦，捲浪旋轉，上落之物便有下沉、拋出之感。"挒"，要靠腰肘的協調旋轉，不能用拙力硬掰。

挒法的名目繁多，如正挒、反挒、橫挒、採挒、拐挒、掏挒、閃挒等，原理基本是相同，只是使用時要留意下列幾點：

1. 兩臂端用力必須大小相等、方向相反，並同時進行。兩端用力必須相互錯開，否則形成兩力相抵，反使對方穩定重心。

2. 既可在其身上兩端用力，也可只用一端之力，而借用其自身發出的另一端之力。但必須符合上述第一點之條件。

3. 出手要上下相隨，手到步到，並以腰為軸，使全身勁力完整一氣。一般用套步或斜步反套等法，以封鎖對方後退之路。

4. 動作要敏捷，"挒驚務相稱"，如野馬分鬃的一採、一挒，既可引出反作用力加速其上體抽身，又使其突然失重跌出，達到動若驚雷，使人不及掩耳的地步。

5. 發勁一定要得着其底盤的窄面，當其跌出時，要預防其抓把不放；因而要特別留意自己下盤的穩固性。

(7) 肘

肘，胳膊彎曲處的外側骨節。各派拳術均有用肘，多以曲臂肘尖直抵對方胸、腹、肋、脅各部。惟太極拳之用肘，多在推擠、擁靠中妙用。其姿勢為，就勢屈臂用肘向對方靠射頂擊，其勁向可前可後、可左可右的沉帶撞擊。

肘的沉勁、橫勁、頂勁等，均取決於腰、胯、腿的變化。沉勁主要用腰向下塌勁、胯的坐勁，以及氣的下沉，帶動肩產生墮勁，

催動肘部向下沉擊。橫勁主要靠腰、胯的擰轉勁，催動兩臂轉動，帶動一手向側後，一手向前屈肘橫擊。此時兩肩有沉勁、腰有塌勁、胸有含勁；肘有橫擊下壓的勁、向側後之手有沉帶勁、後腳有前蹬勁、前腿有弓勁。頂勁則是靠腰的長勁，催肩前順，帶動肘向前黏擊，產生頂勁。有人指出，肘勁是"轉換於肘法之勁，乃轉換於肘之上下臂部以突擊之"，所謂用捌之"二道防線"。

譚孟賢《八字歌訣》云："肘勁義何解？方法計五行，陰陽分上下，虛實宜分清，連環式莫擋，開花捶更兇，六勁融通後，用途始無窮"。意思說，肘法有上、下、左、右、前、後、連環肘等用途，掤、攦、擠、按、採、捌六勁都和肘勁密切相關，六種勁法要以肘勁為後援，肘勁又要融通六種勁法而發。

肘的用法很多，總體特徵是屈臂以肘尖撞擊。在拳術中，拳為長手，肘為短手（或稱二門手）。《十八訣》云："肘在屈使"，說明使用時，都必須把肘關節屈成直角或銳角，但上臂、前臂不可緊貼。為避免"以力打力"形成硬抗、死頂的毛病，太極拳肘法總是乘虛而進，直指對方空檔。由於用肘極易傷人，所以《八法訣》說："肘屈勿輕使"。然而，肘法雖猛卻易破，用得不好易受制於人，這也是"勿輕使"之原因。

在技擊時，假如對方逼迫較近，而自己拳勢已被封閉，或臂肩、腕已被採執，使自己肘部接近胸、肋部位時，正是進步順勢折肘之良機。但在發肘勁之際，如上臂或前臂已橫貼於胸，則肘勁已被閉塞，發也無效。

肘勁短促而兇狠，頂肘時使用肘尖，由於頂肘是毒招，而推手比賽不使用護具，所以規則上嚴禁使用頂肘法。初學者作友誼推手

時，應預防自覺或不自覺地以頂肘傷人。

(8) 靠

靠，有倚偎，依靠之意，指利用貼近對方身體之機，用全身之力抖發出去將對方拋出。太極八法中的靠法，以肩背部靠人胸部為主，所以有謂"靠在肩胸"的拳諺。其姿勢為，以自己身體的有關部位貼靠對方之身，使其不能得力而後發勁。無論用膀、肘、背、胯、膝等部位均可靠擊之，常用靠擊的部位是"靠"。其勁向跟肘法一樣，也可前可後，可左可右；這是一種貼逼抖彈力。

靠勁常用的有臂靠、肩扉、背靠等。一旦靠貼住對方，即用震抖彈力發之。其勁力主要有後腿的蹬勁、腰的挺勁，催動背、肩、臂靠擊對方。靠擊時要求身體發出快速突然的抖勁。有人指出，靠勁是旋轉身體放出之勁，乃轉換於身體一部分，以捌出人身之勁，即所謂用捌之三道防線。

譚孟賢《八法歌訣》云："靠勁義何解？其法分肩背，斜飛式用肩，肩中還有背，一旦機可乘，轟然如搗碓，仔細維重心，失中徒無功"。意思說，得到時機可用肩靠或背靠，應注意不能失去重心而被人所制。靠勁由肩部或背部發出，肩之靠勁常和掤、攔、擠、按、採、捌、肘等七種勁法配合使用。

靠法名目繁多，有丁字靠、一字靠、雙分靠、背折靠、肩背靠、七寸靠等，不勝枚舉。若以各派的武術的靠法來分析，則肩、膊、胯、臂、背等各部位都可靠人，而太極推手用靠則以肩、膊為主。用靠勁須在與對方身體貼近之際，用崩炸勁靠去，大有崩塌之勢。凡以肩對胸之靠法，其發落點應在正胸，而不可偏於轉向的一側，否則極易落空。用靠以順步較為得勢。在步法上不論採取插逼或封

套，步要深入，立身務須中正，做到肩胯相合、上下相隨，兩肩平沉，而切忌斜着肩膀遠距離撞去，否則不是失重自跌，便是衝撞傷人。

在推手中發靠勁，距離要適中，既不可遠，也不可待貼住身體方始發勁；否則勁路被閉塞，發放效果不大，反易受制。"貼身靠"是指"貼近身體用靠"，而不是指"貼住身體始用靠"。當然也不能用斷勁撞擊。練習時用肩側的三角肌部位平正地靠發，一般較安全。若是斜着肩膀靠發，會以肩節骨骼的堅硬部位頂人，自然容易發生傷人事故。由於靠易傷及內臟，且不像抓破皮肉那樣容易察覺，進行靠法練習時，力度要控制得宜。

二、勁屬

這裏所談的勁屬，是指勁的內在屬性。太極拳的勁屬有所謂長、短、輕、重、明、暗、剛、柔等區別。這些不同的勁屬，實際是從不同的側面，對勁路的性質和特徵加以描述和說明。現據筆者多年練拳的體會，對此簡介如下：

(1) 長勁、短勁

這裏所謂的長短，是用勁的距離來說。首先是勁力作用的時間，直接跟己力在對方身上作用的時間和速度變化等因素有密切相關。

長勁是一種長距離作用的勁。它是一種持續不斷追加，但柔和而伸長之力。習外家拳者握拳擊人，出手快而力大，但其效果只使對方被擊之位皮肉發痛或受傷，除非力量強大，否則難以擊倒對方。這是因為出拳的目的，在於擊痛或擊傷對方，只求一擊即中，

沒有在擊後使"力"繼續前進的意圖。當然，同時又怕所出之手受到對方傷害，往往抽手極快，以致打在對方身上的作用力，在受到對方反作用力的同時，就立刻消失了。這樣的擊法，只能痛擊對方，不能使對方移動位置。

雖然，太極拳的擊法，在出手的快慢和用力的多少上，也要根據具體情況而有所不同，但所出之手與對方身體相接觸以後，並不立即收回，反是有意識地向對方身上繼續加力，以延長力的作用時間，使對方身體發生加速移動。這樣，對方身體自然會隨着力的方向而變動。因此，太極拳的出手，總是在接觸對方身體以後，才開始伸臂發勁跟進。以太極長勁發人，一般比較安全，即使將對方凌空拋出很遠，也可以大體保證對方內臟不受損傷，因而解決了太極推手訓練中不帶護具的問題。

短勁是一種短距離作用的勁，有"寸勁"、"分勁"之分。這是一種瞬時作用的爆發勁，穿透力極強。技擊上可用於截勁，例如對方之勁來勢過猛，不及走避時，便可隨即迎面撲上接住來勁，並加以逼封堵截，以迅雷不及掩耳之勢，將其力對其中心全部對碰發還。截勁發人去勢速而促，被發之人跌勢猛而急。發截勁時，自身應虛靈頂勁、含胸拔背、沉肩墜肘、尾閭中正、斂氣凝神，用腰腿勁將對方逼住，同時以意氣眼神貫注發、落點對碰抖彈而出。此勁發出有弧線及直線兩種，可隨勢應用，短勁亦可用於鑽勁（亦稱入勁），暗貫勁於指上或拳上，輕按對方與己相觸之皮膚、筋脈或穴位。其勢如鑽之入木，旋轉而入，可挫傷或震壞對方之內臟，但皮膚外表卻絲毫無損。

據筆者多年練拳體會，太極長勁是基礎，短勁則是從長勁變化

而來。有人以為長勁是短勁的伸長，這顯然是錯誤的。太極短勁應用時殺傷力較大，但要掌握恰當並不易。

(2) 重勁、輕勁

這裏所謂的輕重，是就用勁的強度來說。勁力不僅跟自己力量的強度大小直接相關，而且也跟雙方力量的強度變化和調控有所關連。所謂輕、重、浮、沉的勁力，正是太極拳虛實應用的基礎和關鍵。

重勁亦稱鬆沉勁，是一種在意氣調節下，全身各關節部位處處都要求柔軟鬆開，並就勢利用地心重力和對方勁力發出的一種沉重不呆滯、堅韌不僵硬、鬆柔不冷脆、連續不斷裂的合力。重勁落點極為沉重，就像大橡皮袋灌滿了水銀，從高處往下落一樣，頗有泰山壓頂之勢。鬆沉勁作用方向雖為下沉，但其神氣和轉換卻能"自爾騰虛"。在技擊上，要注意在鬆柔的前提下，做到立身中正、穩如泰山、不偏不倚、支撐八面、鬆腰鬆胯、氣沉丹田、神舒體靜、力由脊發。重勁還跟長勁直接相關，跟對方接觸後，要就勢持續加勁，使對方不勝負荷。

輕勁亦稱輕靈勁，是一種高度警覺而不拖沓、輕巧而不散漫、靈活而不飄浮、機敏而不被動的圓轉變化力。輕勁並非全然無力，其落點有如和風拂面、露水沾衣，使人絲毫不覺，卻在這不知不覺中，輕輕鬆鬆、恰到好處地就勢借力，將人控制，表現出一種"隨心所欲"的自在境界。輕靈勁在人體方圓之內使動作輕靈而有着落，不像無根浮萍那樣縹緲。其技擊上，與鬆沉勁同，但更為講究凝神沉氣、力量"收斂入骨"，身體的節節鬆開和節節貫串，還有聽勁的靈敏與準確等。

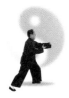

太極拳的輕靈勁跟鬆沉勁，是相反相成互補的兩種勁路。缺乏鬆沉的"輕靈"，實際上是無根的飄浮；缺乏輕靈的"鬆沉"則是斷脆的僵硬。有拳譜用"輕"、"重"、"浮"、"沉"及其相互關係，概括出十二種虛實狀態：雙輕、雙重、雙浮、雙沉、半輕半重、偏輕偏重、半浮半沉、偏浮偏沉、半重偏重、半輕偏輕、半沉偏沉和半浮偏浮。其中雙輕、雙沉和半輕半重三種為功手，其餘九種皆屬病像。

(3) 明勁、暗勁

這裏所謂的明暗，是以用勁時的顯隱來作比喻，屬於勁的外在表現方式，並跟對手的感知密切聯繫，是虛實應用的重要層面。形意拳有所謂"明勁"、"暗勁"、"化勁"三個階段。太極拳也有類似論述，然而太極明勁是一種明顯於外的勁，跟形意拳一樣，也主合於剛，整體而發。

明勁不等於大力，更不是僵勁拙力，它在逼封擲發對方時，仍是充滿輕靈技巧而讓人難於走化的。當然，初學者因拙力未消而表現出來的明勁，並不是我們所説的太極明勁；但通過練習和換勁，太極明勁還是相對容易掌握。

暗勁是指內裏含藏的勁力，而手上梢節看不出絲毫表現。其運用特點，是"圓活靈巧、外柔內剛"；表現於"沾黏連隨，不丟不頂、無方無體，變化莫測"。太極講求"勁由內換、氣尚潛轉"，運用暗勁的關鍵，在於中節和根節，手中的鬆弛不等於肘、肩的軟塌，尺骨中所暗藏的勁力應遠遠超過手上的明力；然後精、氣、神三位一體地暗中貫勁，以"一巧破千斤"。

太極拳的勁，講究"忽隱忽現"，所以也不能只用暗勁而不用明勁。一般來說，明勁用於引動對方，暗勁則用於調整變化，其背後

結合勁力輕、重、浮、沉的消長和變換，因而使人覺得高深莫測。

（4）剛勁、柔勁

太極拳的剛柔，是以勁的內在特徵來說，跟前面所述的各種勁路有密切相關。太極拳的勁路十分講求"柔行氣、剛落點"和整體之"剛柔相濟"。

剛勁，是"棉裏藏針"之針，這剛強之針是"堅而不脆"，剛中有柔、不僵不滯、韌性十足、穿透力強，是一種全身鬆彈的整體合力。拳訣云："運勁如百煉鋼，無堅不摧"。因而學習太極拳，首先要摧毀動作中原有的僵硬呆滯之拙力，消除身上各種力的干擾，這就是所謂"化柔"。然後在這基礎上，逐步協調這身上的各種力量，使之有序化，互相制衡整合起來，這也就是"成剛"。

柔勁，是"棉裏藏針"之棉，這鬆柔輕巧之棉卻是"柔而不軟"的，它柔中有剛、不飄不浮、輕靈圓活、敏捷異常，帶出一種高度警覺的身體意識。在這背後，是一股堅韌不拔的彈性力。太極拳的柔勁，依賴於全身關節的鬆活、氣血的暢通和聽勁的靈敏。拳諺云："柔裏無剛攻不破，剛中無柔不為堅"，太極拳如果沒有柔勁的調劑互補，根本談不上任何功夫。

太極拳的剛柔變換，在意氣上說，是通過隱顯展現，"隱則柔，顯則剛"；在勁力上說，則通過虛與實表現，"虛則柔，實則剛"；而在動作上說，便透過開與合呈現，在運勁過程中為"柔"，在運勁到達落點時，為"剛"。因有意氣的隱顯、勁力的虛實和動作的開合，剛柔才得以調整綜合出來。筆者根據"剛柔相濟"的理論，歸納要點如下，以供參考：

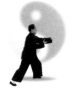

1. 若純用剛法，則氣鋪全身，牽制不利，到達落點也不能表

現堅剛。

2. 若純用柔法，則氣散不聚，沒有歸着，到達落點也不能表現堅剛。

3. 應剛而用柔，則氣應聚而不聚；應柔而用剛，則氣應散而不散，皆不得剛柔相濟的妙用。所以善用剛柔者，到達落點時用剛，如蜻蜓點水，一沾即起，這是表現剛點的正確形象；在一切運勁轉換時用柔，如車輪旋轉滾走不停，這是表現柔點的正確形象。必如是，乃得剛柔相濟的妙用，方能去掉氣歉不實和濡滯不利的缺點。

三、勁法

太極拳的用勁方式名目繁多，且不同的流派又有不同的説法和側重點。現就各流派共通的一些主要勁法簡單介紹如下：

(1) 沾黏勁

簡稱黏勁，這是一種"不丟"的用勁方式。太極拳的"黏"，有向上拔高的意思，形容順勢提手就像沾了水一樣濕而不脱，動作輕巧靈活。李亦畬《撒放秘訣》云："擎起彼勁借彼力"，此"擎"字即指"沾"而言。而這裏所説的黏，是如膠似漆的意思，也是形容就勢膠住對方，使其不得走化，有攛逼和隨從的意思。

沾黏勁亦稱黏化勁，是太極拳"以柔克剛"化解敵力的一種化勁。在應敵中主進，是陰中之陽，柔中之剛，虛中之實。其特點是如膠似漆，不丟不離。其中心則是一個"黏"字。拳諺云："克敵制勝，全在用'黏'"，又云："不諳柔化，何來用黏？"推手時，不但兩手能黏，而且肢體着力處都能黏住對方的勁，並隨着對方的緩急

而回應，此所謂"捨己從人"、"動急則急應，動緩則緩隨"。能黏住對方的勁，自然能感覺到對方勁路的種種變化，由此採取相應的制敵措施。

從技擊上說，沾黏勁從鬆靜二字而來。只有鬆開全身關節，不用絲毫拙力，心靜、神凝、氣斂、身靈、步穩、勁整，動中處靜，才能沾黏不斷、緩急相宜、跟蹤追趕對方。如果稍有拙力僵勁，就不可能做到緩急相隨。往往對方一收勁，便跟不上；一發勁，又轉不及。初學推手者，常自作主張，不斷去頂撞對方，自以為這是擾亂對方之法。然而，這種作法在外形上似乎處處主動，但實際上卻非頂即丟。只憑兩眼觀察對方動作，把太極推手最重要的憑觸感置於外，這樣不免使自身的破綻百出，更處處落空，時時被動，遇對方乘隙引擊，便措手不及。

太極拳推手，招招有勁，勁就相當於作戰時的兵力，若不斷頂撞對方，無異於暴露兵力；若遇到對方發動攻勢，更因半勁已出，兵力分散，出現進不足以搶攻、退亦不足以防守的局面。推手雖然也可用黏逼或引勁以試探敵方的反應，但仍不離"化"字，這與頂撞、拖拉大不相同。此外，沾黏勁有"似鬆非鬆，將展未展"的特性，這正是剛柔互寓所產生的柔韌性，以利於靈活變化。

(2) 走化勁

簡稱走勁，這是一種"不頂"的用勁方式。走，走避敵鋒之意，與軍事術語中"走"的含義相同。然而，太極拳的走並不是"逃跑"，反是在走避的過程中化解敵方，積蓄力量，尋找反攻的機勢。走化勁的特點是走避重力，不與之頂抗，伺機引發。《孫子兵法‧軍事篇》云："故善兵者，避其銳氣，擊其隨歸，此治氣者也"。推手時

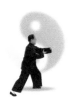

對方來攻，氣足勁強，為避其銳氣，就用"走勁"。外形上雖表現為"敵進我退"，但目的卻是為了伺機"擊其隨歸"。《孫子兵法‧虛實篇》云："故兵無常勢，水無常形；能因敵變化而取勝者，謂之神"。又云："故五行無常勝，四時無常位，日有短長，月有死生"。這都說明作戰的目的在於取勝，而取勝之道則在於能因敵變化。推手也如此，必須能打，能走。只發不化，只黏不走，都違背了"陰陽相濟"的原則。所以，太極拳交手應敵時，十分講究因敵成勢，該打則打，該黏則黏，該走則走。對方打來，順應其力向而走，使之落空，既泄其勁，又伺其隙，這就是走化勁的功用。要制人必須得力，交手時儘管對方氣壯勁足，但如能善用走化勁，使對方"摸得着，打不倒，離不了，走不了"。這時即使來勢兇猛，卻依然無法發揮其力；而自己卻可以逸待勞，靜觀其變。待對方發放不力，露出破綻，便可反攻。要走化恰到好處，一要走得及時，二要走得圓活，三要轉背為順，而不可走向"自困"的地步。

走化勁是典型的化勁，在應敵中主退，是陰中之陰，柔中之柔，虛中之虛。它跟沾黏勁是化勁的兩端。王宗岳《太極拳論》云："黏即是走，走即是黏"。"走"是為了化敵，"黏"是為了制敵，兩者交替為用。走化勁從聽勁、懂勁而來。聽不清、懂不了，就無法走化。譬如對方來勢，或高、或低、或橫、或直、或左、或右、或長、或短，並無常規。若不了解其意圖走勢，便無法走避而形成大力打小力、有力打無力之勢。所以太極拳在接手時，就十分注意接觸部位，如感到對方有使用重力的意圖，就隨之變虛；如遇偏重，則偏鬆之；如遇雙重，則偏沉之，亦即所謂"左重則左虛，右重則右杳"。在隨彼力的方向而去，一點也不抵抗，使人處處落空，有

力不得力，有力無處使，從而達到"牽動四兩撥千斤"。

從技擊來説，走化勁以腰腿的圓轉為基礎。初學推手的人往往在遇到對方進攻時，非大力不走，又或一遇重力，馬上脫離對方肢體，甚至退出圈外。這都不符合走化勁的要求。真正藝高者是順着對方來勁而走，由於觸覺敏鋭，神經傳導反應迅速，能稍觸即知，正是"一羽不能加，蒼蠅不能落"。其次是腰腿要有深功，腰如軸立，"能如水磨動急緩"。不管對方如何推挽，就像水磨一樣，以腰為軸，以氣為輪；與人比劃周旋不息，始終保持黏走相生。初學者腰腿無功，往往在走時手快腰慢，手軟腰硬，自陷困境，被人逼出；黏時又往往手硬腿軟，結果也容易被人"得實發出"或"引進落空"。

(3) 螺旋勁

是太極拳在黏走運轉過程中的勁法，是一種支配肢體作螺旋式轉旋進退之勁。太極拳動作講究走圓弧形，轉折時講究欲左先右、欲右先左、欲上先下、欲下先上；出手滾動而出，收手旋轉而回，進退要有轉換，往復需有折疊，這些動作內涵的勁力，即為螺旋勁，其屬性為陽中陰。

從技擊上説，螺旋勁用於進攻時，動在腰脊；通過旋腰轉脊，節節貫串至四肢。其向上行，則經轉膀旋腕，達於手指；其向下行，則經轉腿旋踝，達於趾端。螺旋勁用於退守時，四梢勁循原路線回復纏繞，歸於腰脊。運用螺旋勁時，能逼使對方直來的勁力，沿己方動作以弧線的切線方向而去。如果對方繼續加力，其勁力將被旋轉之力引化而落空。

陳式太極拳強調纏絲勁，其義跟一般所説的螺旋勁類近，同是邊滾轉、邊進退的勁。兩者間的微小差別是，纏絲勁的滾轉幅度

大，其動作外形多畫弧、畫圈；螺旋勁的滾轉幅度小，其動作外形多如螺絲釘般直接對準一點，轉旋鑽入。可以説，放大滾轉速度做圓弧動作的螺旋勁，等同於纏絲勁；縮小滾轉幅度，沿線出擊的纏絲勁，等同於螺旋勁。因此，同時也稱纏絲勁為螺旋勁。

楊式太極拳強調抽絲勁，其方式亦與一般所説的螺旋勁相近，只不過在外形上講究大圈化小圈、小圈化大圈、處處存圈意；兩手運勁模仿蠶抽絲的動作不緊不弛、不快不慢、沉穩徐緩用力，用於由合展開的動作。

而抖彈勁是太極拳在拿住或摸實對方勁路後，就勢迅速變換腰襠的幅度和方向，抖擻驚彈而發出的一種爆發力。此勁屬陽中陽，其特點是：動短、意遠、勁長、力猛、快捷。如"泉之湧出、毛之燃火、電閃雷鳴"般一發即去。此勁經過訓練，手、臂、肘、肩、背、胸、胯、腿等各部均可發出。正所謂"滿身都是手，挨着何處打何處"也。發勁時沉肩墜肘、氣沉丹田、腰身一長、命門飽滿、腳跟蹬地，呼氣助力。由於人體的爆發力源於丹田內轉，催氣至腳，並以腳蹬地，產生強大的反力，然後通過腰脊整合發出。所以拳論中有"勁起於腳，發於腿，主宰於腰"和"力由脊發"的説法，這都強調發勁時需全身勁力完整一氣，不可散亂。但爆發力的大小，也取決於人體肌筋骨節的張弛。此外，發勁還要注意角度，挫斷和撥起對方的足跟。運用此勁的關鍵，在於發勁前的充分放鬆，發勁時的突然性，且一發即止，以體現快速、短暫、猛烈的特點。

(二) 勁的練習

關於太極拳勁路的訓練，前人已有不少論述，筆者不擬全面分析，僅就訓練方式中的若干要點談談自身體會。包括：自己練習中的"找勁"、老師給學生的"餵勁"，以及拳友相互間的"摸勁"，這三種主要途徑。

所謂"找勁"，是自我訓練的"知己功夫"。它把"行功走架"跟"站樁換力"結合起來，在動作中尋找與自己體質較相近、較舒適的各種"得力狀態"，以學習"節節鬆開"、"節節貫串"、"由腳而腿而腰"，以至最後"形於手指"，把自身肢體各個方面的整體力量發揮出來。這是自身"反求諸己"的初步功夫。

而"餵勁"，是指在老師幫助下，按某種固定程式的互動練習。就像母親一口一口地餵哺嬰兒似的，在練習過程中，老師用一些典型勁路，一手一手地誘導學生體會和品味各種勁道和攻守進退的應用方法。通常是老師使出不同的勁，讓學生一一感受和反應。然後，再讓學生使用同樣的方式，在老師身上"發出"，以檢驗其效應。就演練上，包括"餵"和"被餵"兩方面，每方面皆有問答應對的過程，藉此讓學生逐步掌握各種用勁方式。

"摸勁"，是指拳友間互相尋找用勁的機會和可能性。其方式大體跟"餵勁"相似，是進一步的"知人功夫"。在水平相當的條件下，作試探性的攻防，練習各種勁路的運轉，屬不按固定程式的"仿戰"。從而讓學生進一步了解和品味甚麼是最佳用力時機、用力點、招式和運行路線等等。

(三) 勁的應用

就技擊而言，太極拳勁路的應用要點，包括：交手開初時的“接勁”、“接勁”後的“聽勁”，以及聽清對方勁路後的“用勁”三個環節。而在整個過程中，又有創造形勢和適時出擊兩個方面。以下作簡單討論：

“接勁”亦稱接手，接招或按勢，是交手雙方開始時，互相接觸的方式。二人互相交手，最終要通過身體接觸來進行。因此，接勁是用“勁”作前提，當中不外乎三種情況：一、以手或身體某一部分將對方加之於己的“勁”接住，以形成雙方身體接觸，這是太極拳所謂“聽勁”和“用勁”的先決條件。二、與對方接觸後把自身的勁路跟對方的勁路連接起來，以便“借力打力”、“以其人之道還治其人之身”。三、發勁之後，勁路斷裂或對抗中被逼產生的斷勁再連接起來，以作新一輪的對抗。太極拳接勁的特點，是“以意領先”、“勁斷意不斷”。

“聽勁”是指通過身體接觸時，所產生的一種“本體感覺”，借以弄清對方的戰略意圖和戰術措施，判斷對方加之於己的力量大小、方向和角度等。從而進行“捨己從人”和“不丟不頂”地尋找，以造成“我順人背”的機勢。“聽勁”是太極拳進入“懂勁”的必經階段和關鍵所在。它在技擊上的優點，在於把審敵和制敵兩個過程統一起來，在確定目標的同時去實現目標。陳炎林在《太極拳刀劍杆散手合編》中說：“運用聽勁時，應先將己身呆力俗氣拋棄，放鬆腰腿，靜心思索，而斂氣凝神以聽之”。

“用勁”是指敵我雙方攻守進退對抗的過程中，勁路的實際應

用和效能。太極拳的"用勁"有蓄勁和發勁兩方面。蓄勁是能量的積蓄；發勁是能量的釋放。拳諺云："蓄而後發"，又云："蓄勁如開弓、發勁如放箭"，此之謂也。而其中過程，一般講究"引、化、拿、發"四個環節。引勁，是引誘出敵力，使其"節節深入"於己有利的軌道，"欲罷不能"地進入背勢；化勁，是走避敵鋒，讓過對方進攻勢頭，化解其勁路而使之落空；拿勁，是封逼敵勢，虛籠對方關節，拿準對方勁路，使其"欲變不能"以備發放；發勁，是就勢將敵沿其受力點（着力點）與落地點（發落點）的連線方向拋擲出去，亦可泛指各種進攻性勁力的爆發過程。

　　一般來説，"引、化、拿、發"整個過程中，"引"、"化"同為蓄勁過程；"拿"為由蓄勁轉換為發勁的轉捩點；"發"則是把這種蓄起來的能量釋放出去。無論哪個環節，太極拳勁路都須保持一種"沾黏連隨、不丟不頂"、"捨己從人、我順人背"和"環環相扣、連綿不斷"的用勁特點。正如《太極推手化引拿發訣》所述："化人渾身節節鬆，引宜柔順手莫重；拿準焦點憑意氣，發賴腰腿主力攻"。

下篇　動作示範

第一章

楊家太極拳

（一） 楊家太極拳拳式目錄

1. 預備式	23. 扇通背	45. 十字手
2. 起勢——渾元式	24. 翻身撇身拳	46. 抱虎歸山
3. 攬雀尾	25. 進步搬攔捶	47. 斜單鞭
4. 單鞭	26. 上步攬雀尾	48. 野馬分鬃
5. 提手上勢	27. 單鞭	49. 攬雀尾
6. 白鶴亮翅	28. 雲手（九次）	50. 單鞭
7. 左摟膝拗步	29. 單鞭	51. 玉女穿梭
8. 手揮琵琶	30. 高探馬	52. 攬雀尾
9. 左右摟膝拗步	31. 左右分腳	53. 單鞭
10. 手揮琵琶	32. 轉身蹬腳	54. 雲手（七次）
11. 左摟膝拗步	33. 左右摟膝拗步	55. 單鞭
12. 進步搬攔捶	34. 進步栽捶	56. 下勢
13. 如封似閉	35. 翻身撇身捶	57. 金雞獨立
14. 十字手	36. 進步搬攔捶	58. 左右倒攆猴
15. 抱虎歸山	37. 右蹬腳	59. 斜飛勢
16. 肘底捶	38. 左右打虎	60. 提手上勢
17. 左右倒攆猴	39. 回身右蹬腳	61. 白鶴亮翅
18. 斜飛勢	40. 雙峰貫耳	62. 左摟膝拗步
19. 提手上勢	41. 左蹬腳	63. 海底針
20. 白鶴亮翅	42. 轉身右蹬腳	64. 扇通背
21. 左摟膝拗步	43. 進步搬攔捶	65. 轉身白蛇吐信
22. 海底針	44. 如封似閉	66. 搬攔捶

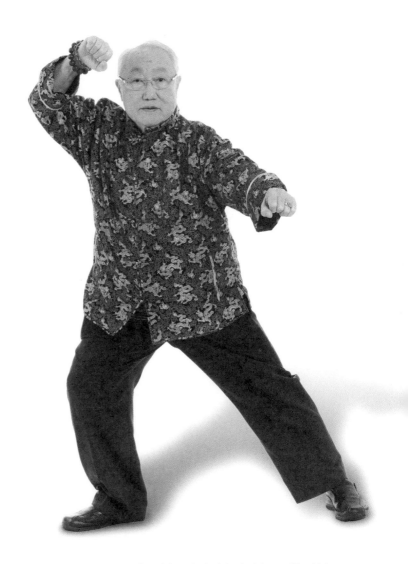

謝秉中師父楊家太極拳演繹 — 彎弓射虎

（二）楊家太極拳示範欣賞 （謝秉中）

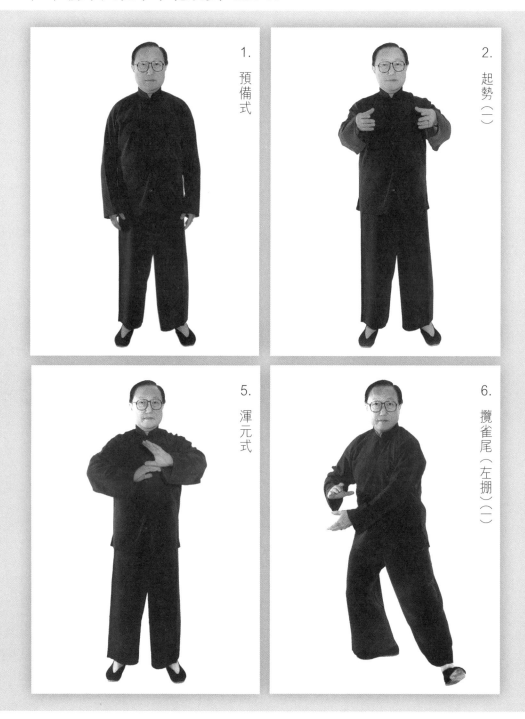

1.
預備式

2.
起勢（一）

5.
渾元式

6.
攬雀尾（左掤）（一）

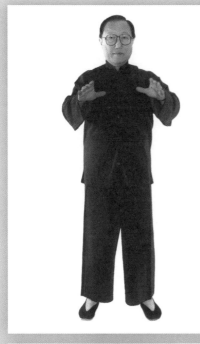

3.
起勢（二）

4.
起勢（三）

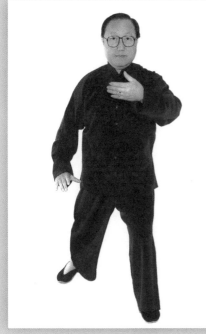

7.
攬雀尾（左掤）（二）

8.
攬雀尾（右掤）（一）

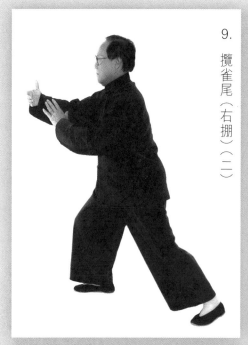

9.
攬雀尾（右掤）（二）

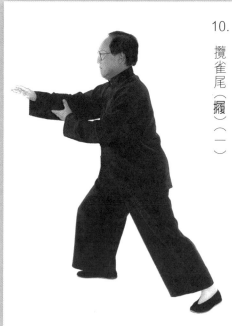

10.
攬雀尾（攦）（一）

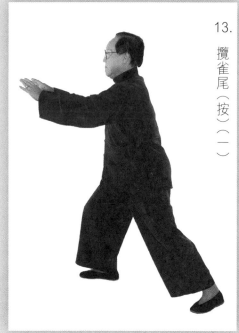

13.
攬雀尾（按）（一）

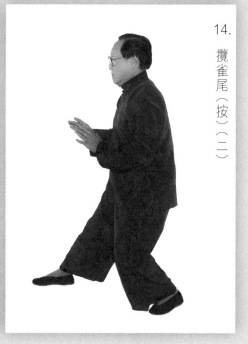

14.
攬雀尾（按）（二）

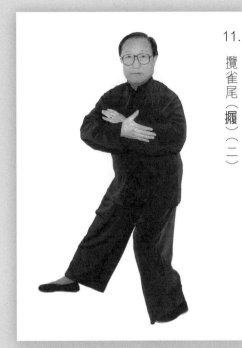

11. 攬雀尾（攦）（二）

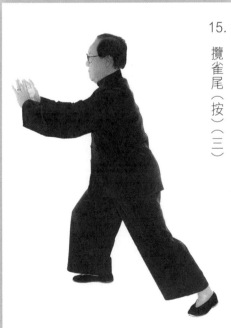

12. 攬雀尾（擠）

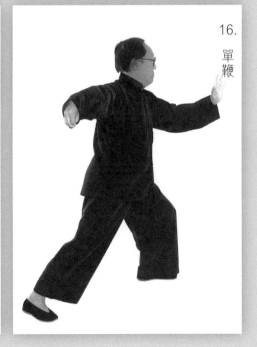

15. 攬雀尾（按）（三）

16. 單鞭

17.
提手上勢

18.
白鶴亮翅

21.
右摟膝拗步

22.
搬攔捶（一）

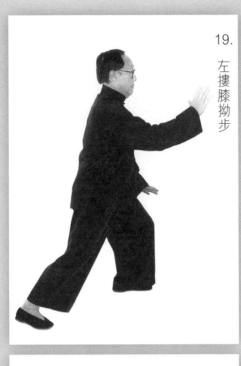

19.
左摟膝拗步

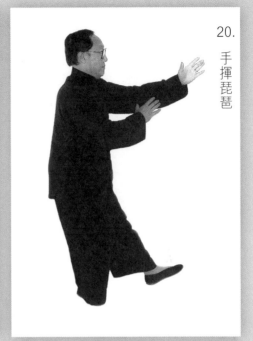

20.
手揮琵琶

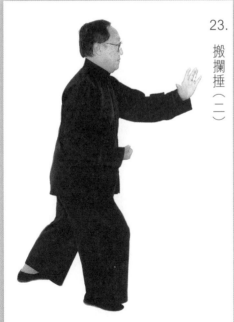

23.
搬攔捶（二）

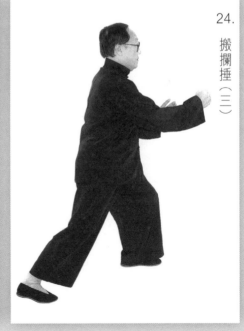

24.
搬攔捶（三）

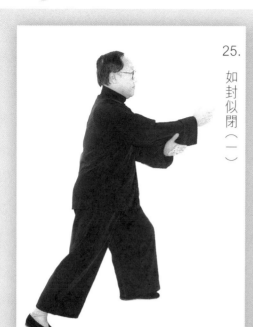

25.
如封似閉（一）

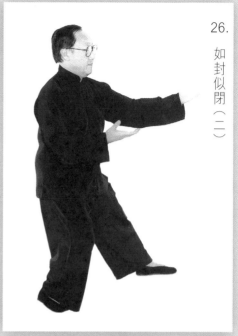

26.
如封似閉（二）

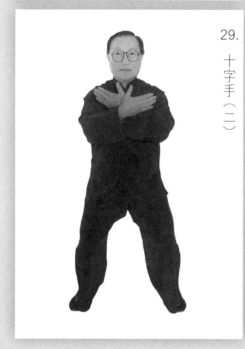

29.
十字手（二）

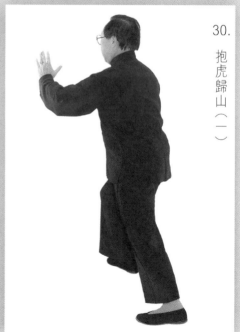

30.
抱虎歸山（一）

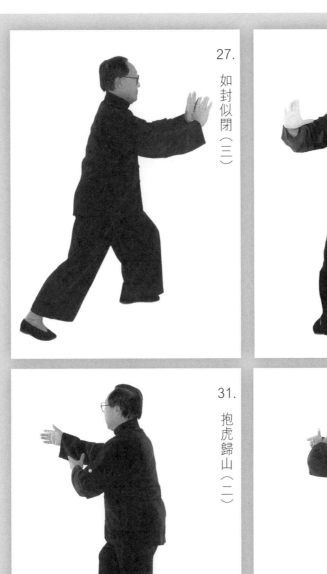

27.

如封似閉（三）

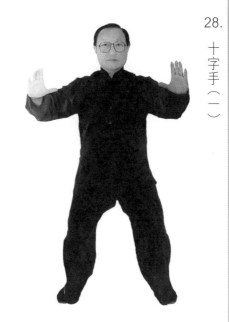

28.

十字手（一）

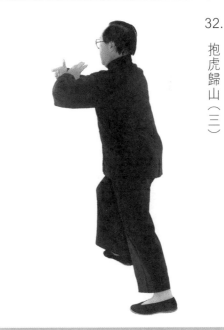

31.

抱虎歸山（二）

32.

抱虎歸山（三）

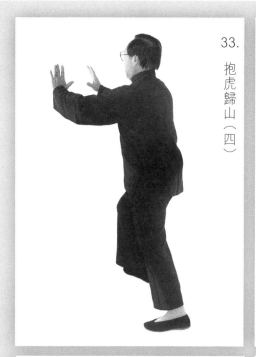

33.
抱虎歸山（四）

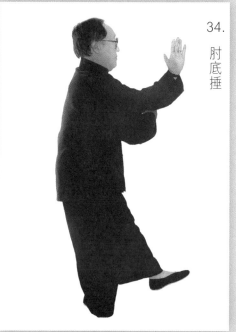

34.
肘底捶

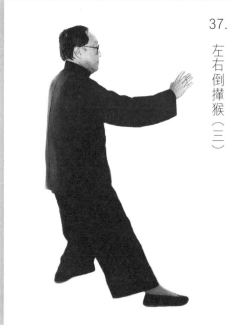

37.
左右倒攆猴（三）

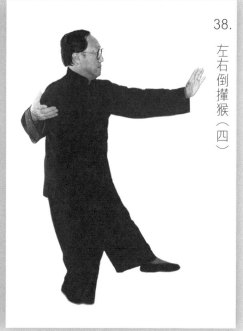

38.
左右倒攆猴（四）

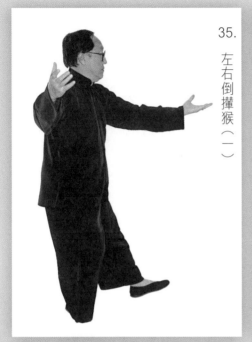

35.
左右倒攆猴（一）

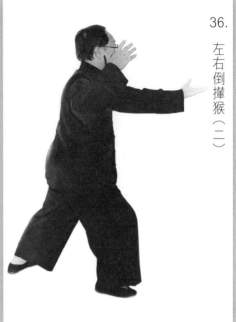

36.
左右倒攆猴（二）

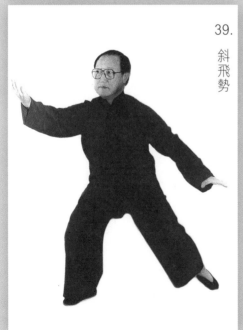

39.
斜飛勢

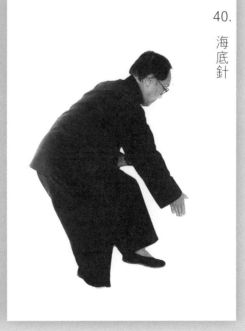

40.
海底針

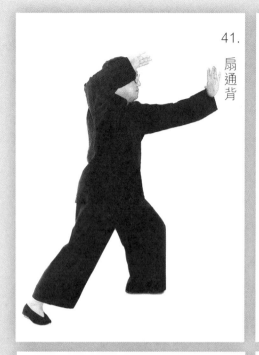

41.
扇通背

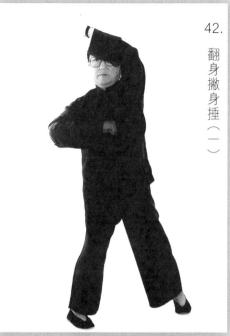

42.
翻身撇身捶（一）

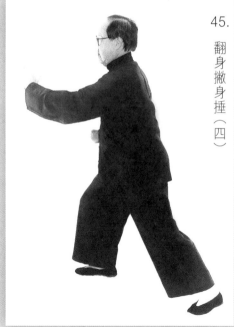

45.
翻身撇身捶（四）

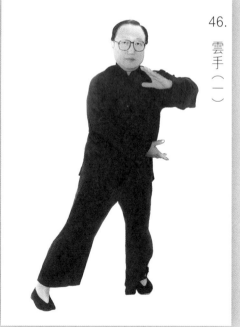

46.
雲手（一）

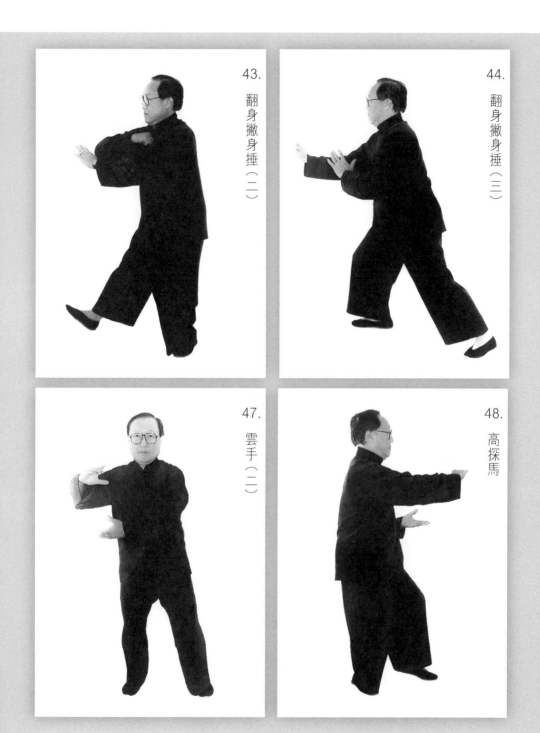

43. 翻身撇身捶（二）

44. 翻身撇身捶（三）

47. 雲手（二）

48. 高探馬

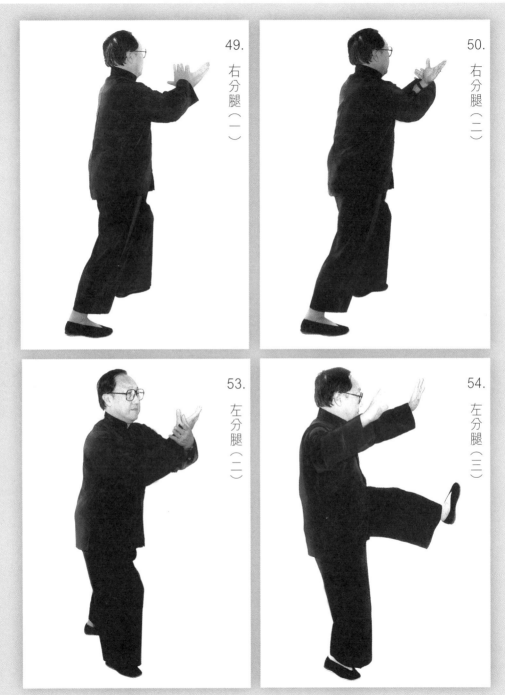

49. 右分腿（一）

50. 右分腿（二）

53. 左分腿（二）

54. 左分腿（三）

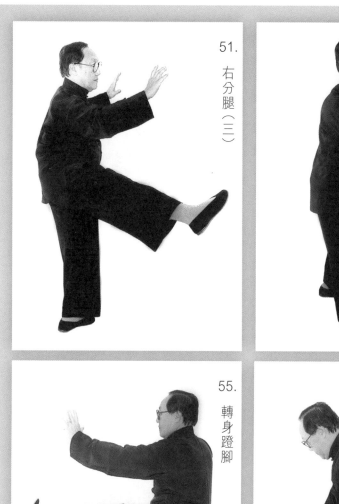

51.
右分腿（三）

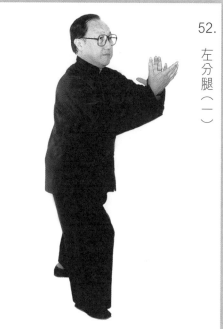

52.
左分腿（一）

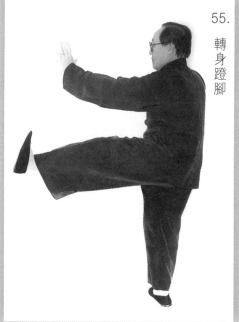

55.
轉身蹬腳

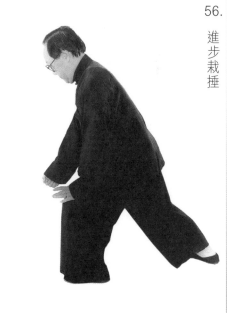

56.
進步栽捶

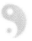

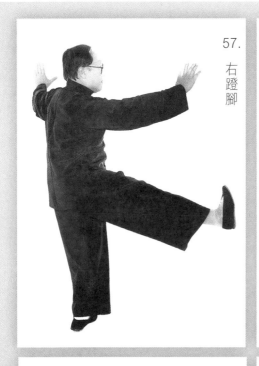

57. 右蹬腳

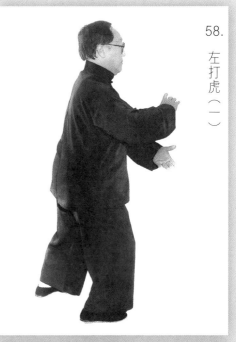

58. 左打虎（一）

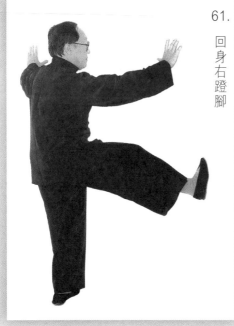

61. 回身右蹬腳

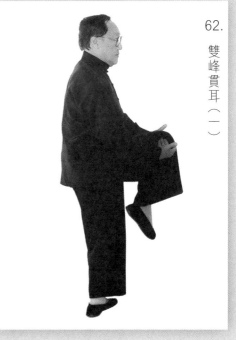

62. 雙峰貫耳（一）

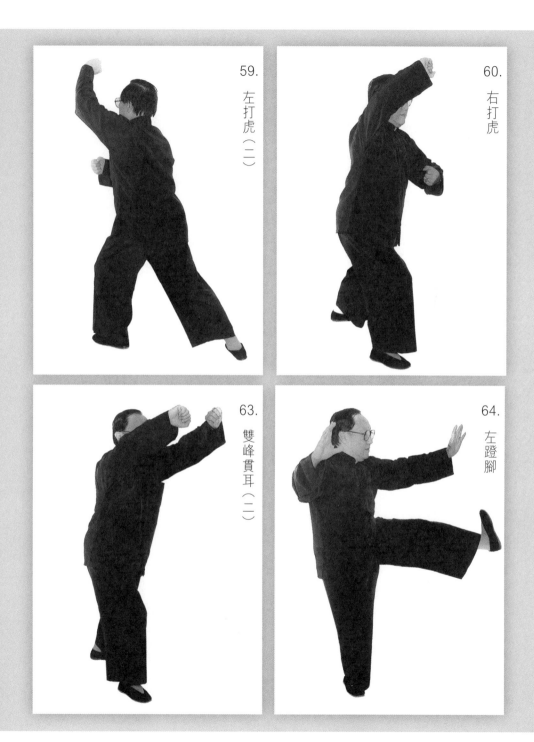

59.

左打虎（二）

60.

右打虎

63.

雙峰貫耳（二）

64.

左蹬腳

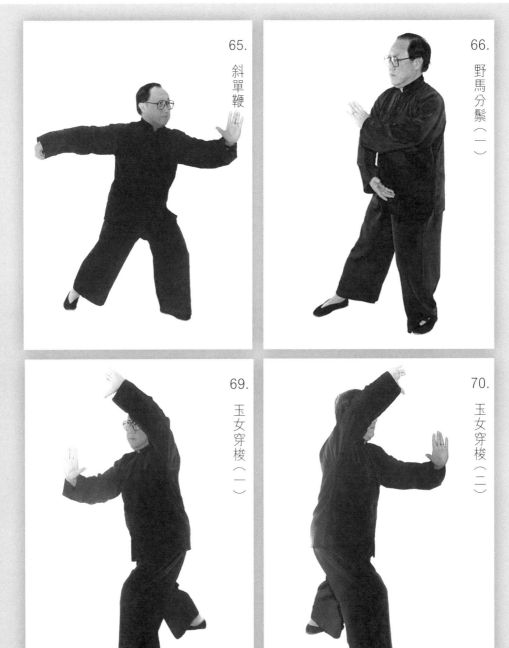

65.

斜單鞭

66.

野馬分鬃（一）

69.

玉女穿梭（一）

70.

玉女穿梭（二）

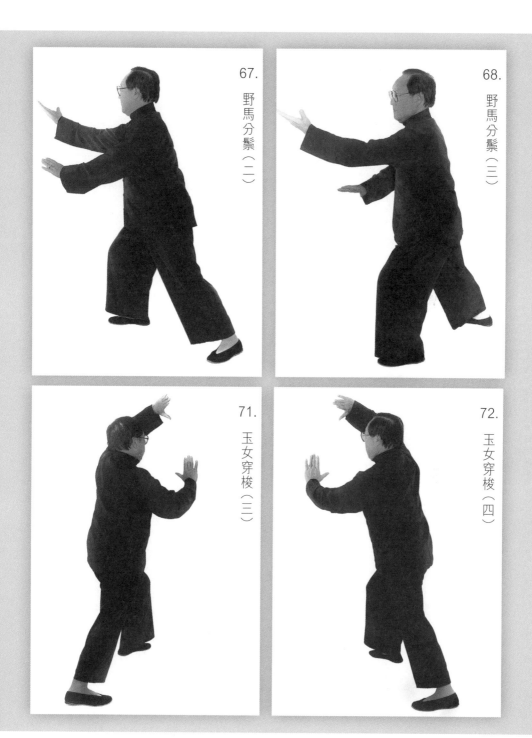

67.
野馬分鬃（二）

68.
野馬分鬃（三）

71.
玉女穿梭（三）

72.
玉女穿梭（四）

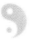

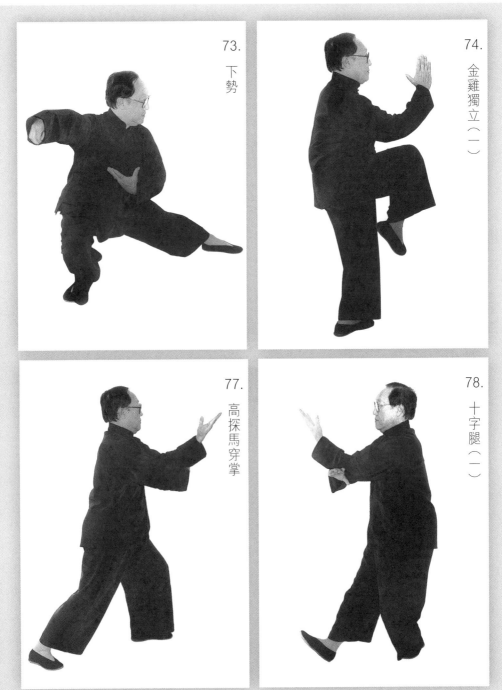

73.
下勢

74.
金雞獨立（一）

77.
高探馬穿掌

78.
十字腿（一）

75.
金雞獨立（二）

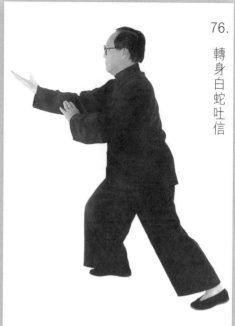

76.
轉身白蛇吐信

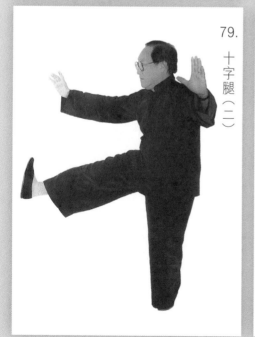

79.
十字腿（二）

80.
進步指襠捶

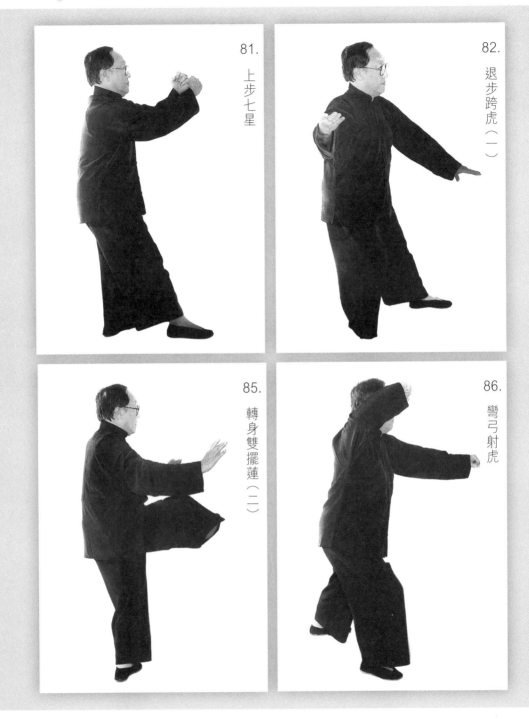

81.
上步七星

82.
退步跨虎（一）

85.
轉身雙擺蓮（二）

86.
彎弓射虎

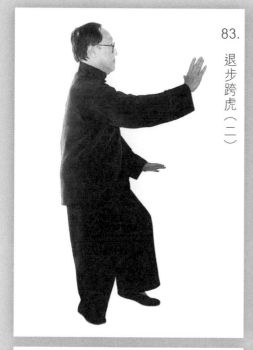

83. 退步跨虎（二）

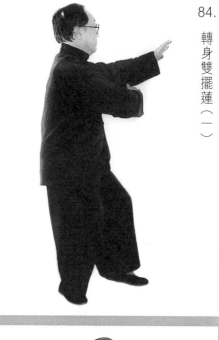

84. 轉身雙擺蓮（一）

87. 合太極（一）

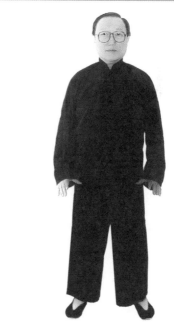

88. 合太極（二）

(三) 楊家太極拳長拳拳式目譜

本目錄乃楊守中宗師傳張世賢師父及葉大德老師，其式樣及次序與坊間
所見者略有微異。

1. 起式	26. 上步攬雀尾	51. 搬攔捶
2. 攬雀尾	27. 野馬分鬃	52. 上步攬雀尾
3. 雲手	28. 下勢	53. 單鞭
4. 摟膝拗步	29. 金雞獨立	54. 雲手
5. 手揮琵琶	30. 倒攆猴頭	55. 單鞭
6. 推窗望月	31. 斜飛	56. 高探馬
7. 彎弓射雁	32. 提手上勢	57. 穿掌
8. 搬攔捶	33. 白鶴亮翅	58. 轉身單擺蓮
9. 如封似閉	34. 摟膝拗步	59. 指襠捶
10. 菠其手	35. 海底珍珠	60. 攬雀尾
11. 十字手	36. 扇通背	61. 單鞭
12. 抱虎歸山	37. 轉身白蛇吐信	62. 下勢
13. 單鞭	38. 搬攔捶	63. 上步七星
14. 提手上勢	39. 上步攬雀尾	64. 退步跨虎
15. 肘底捶	40. 單鞭	65. 轉手雙擺蓮
16. 倒攆猴頭	41. 雲手	66. 彎弓射虎
17. 摟膝拗步	42. 單鞭	67. 搬攔捶
18. 打捶	43. 高探馬	68. 如封似閉
19. 轉身蹬腳	44. 左右蹬腳	69. 十字手
20. 指襠拳	45. 轉身蹬腳	70. 合太極
21. 斜飛	46. 右蹬腳	
22. 上步攬雀尾	47. 左打虎	
23. 魚尾單鞭	48. 雙峰貫耳	
24. 轉身撇身捶	49. 蹬腳	
25. 玉女穿梭	50. 轉身蹬腳	

第二章

楊家太極推手

（一） 合步推手要領（張世賢書）

合步推手（又名四正推手） 一九六二·七·十四

（一）甲乙各出右手，以下臂近腕處相粘而用掤勁，是為「掤」（單乙各出左手亦同）

（二）甲右手隨腰轉往右起，而以左下臂近腕處黏於乙右上臂近肘處，亦同時往右推，是為「擟」。

（三）乙為甲擟，即是處於背境，但甲此時胸部與遮掤太窄空隙，乙即可順甲之勢而以左掌補於右肘彎處向前直推，是為「擠」

（四）甲為乙擠，即處於背境，此時惟有含胸，以左手心黏乙右手腕往左化去擠勁，而以右手黏乙右肘處兩手同時向前推去，是謂「按」

（五）乙為甲按，即處於背境，當仍以左手隨腰轉往左起，而以右手黏甲前臂往左推是又為「擟」。

（六）甲既為乙擟即可用掤（即以右掌補於左肘彎處向前直推）

（七）乙既為甲掤即可含胸將其擟步向右化去用兩手向前作按

（八）以上動作週而後始。

（九）初學推手不可用力，祈手歌云「掤擟擠按須認真」所謂認真者，動作要令清楚，不可隨便，先照規矩每句打數百手或數千手，一年之後再彼此找勁（我為勁者，彼則自然，而腿有根，腰極靈活不可太早則喜用力成此不照規矩隨意攻擊化解）找勁不可太早，太早則喜用力成為習慣，不能得精巧之聽勁，化勁，粘勁及發勁等之妙技矣

（十）合步推手可隨時換步奧換手之法，換手之法，既須一方被擟時以用擟而擟回他方道一方放擟時方送一步，便可，換手之法，一方被擟時以用擟而擟回他方道即用擟便可。

張世賢

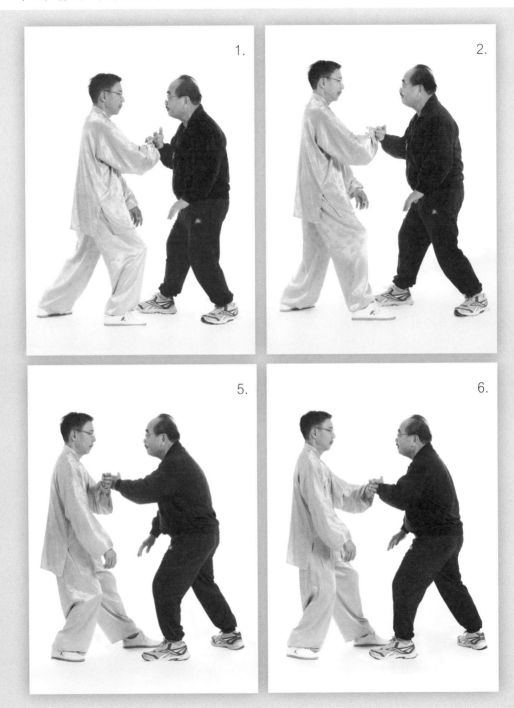

雙推：(陳圖發、倪秉郎)

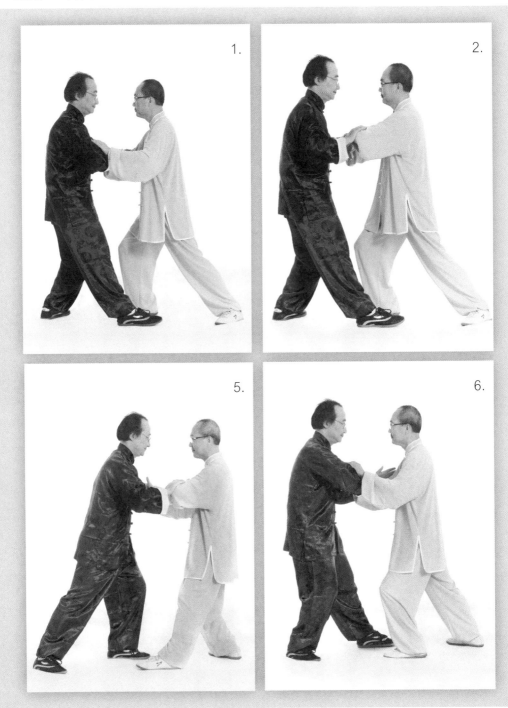

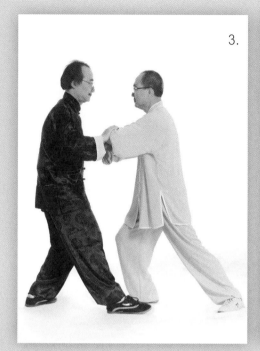

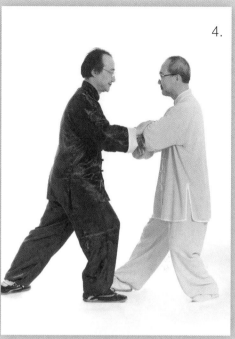

活步推：(盧明遠、黃健威)

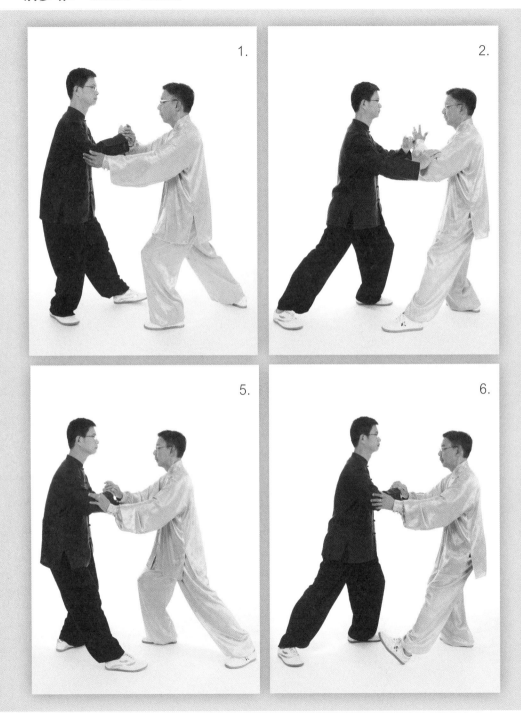

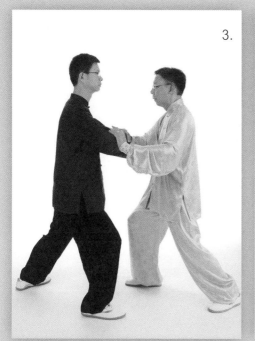

3.

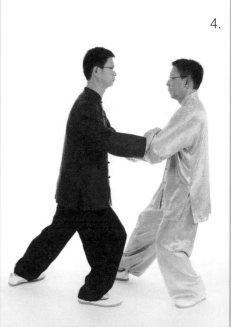

4.

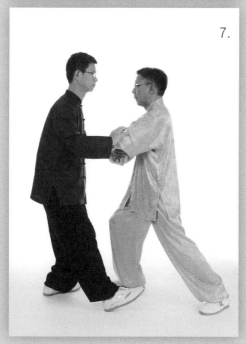

7.

大攦：（盧明遠、曹啟聖）

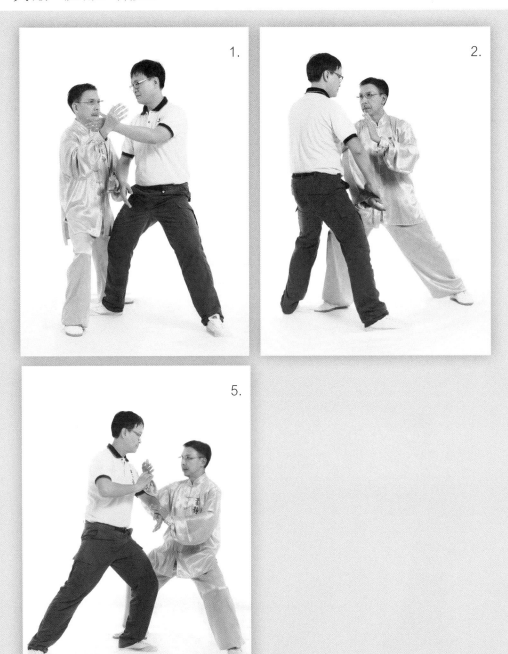

3.

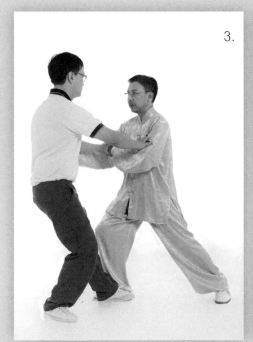

4.

攝於 50 年代中，編者與同門切磋拳藝推手，背後是元朗大馬路即大榮華餅家現址

第三章

楊家太極劍

(一) 引言 (曾永康)

讀者細意鑒賞。
勢及意氣神之所在，敬請
仍可領會其中神髓，寥寥數式，已盡露其態、
來之劍照觀之，所言的確不虛，雖未窺全豹、
一睹師公當年風采然而從
神俱備舉手投足皆臻化境，余生也晚未能
咸認為其動作嫻熟進退有度瀟灑大方、形
張師公世賢之楊家太極劍造詣、推崇備至、
吾師秉中及一輩時相往來之前輩、對
謝師保存下

受業
曾永康

(二) 劍式欣賞（張世賢）

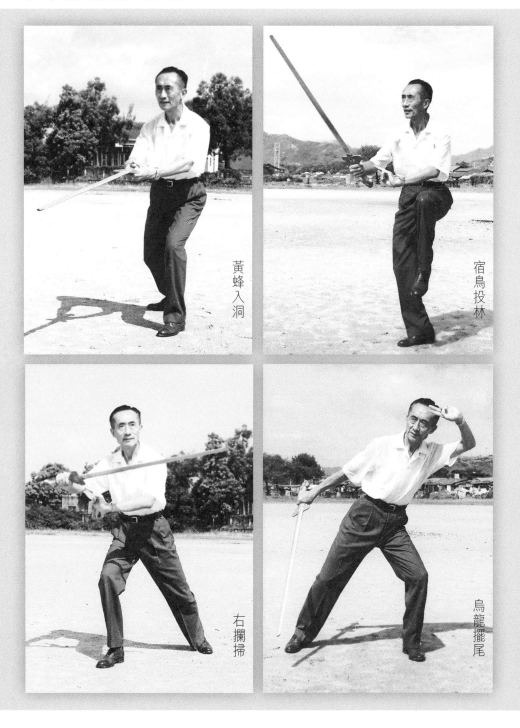

黃蜂入洞

宿鳥投林

右攔掃

烏龍擺尾

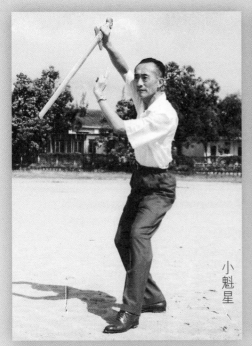

小魁星

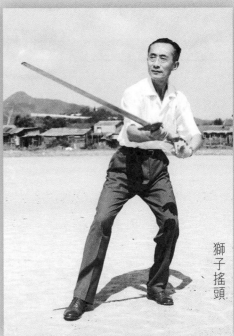

獅子搖頭

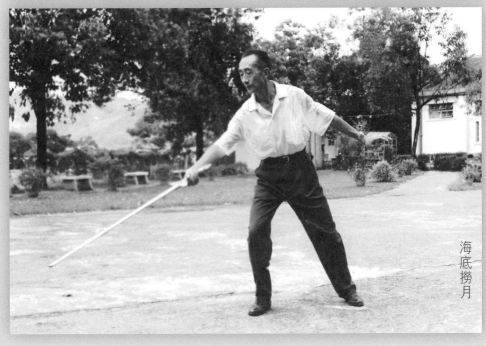

海底撈月

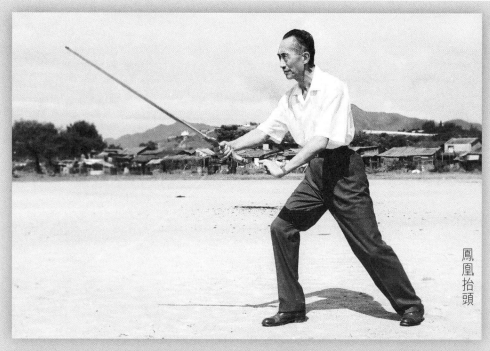

鳳凰抬頭

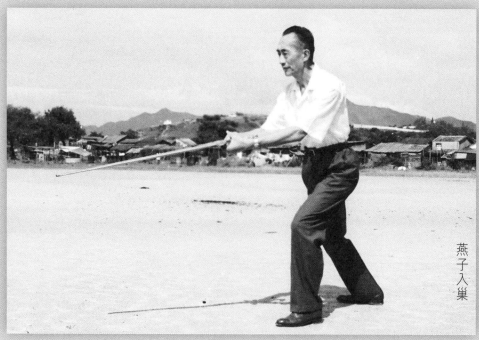

燕子入巢

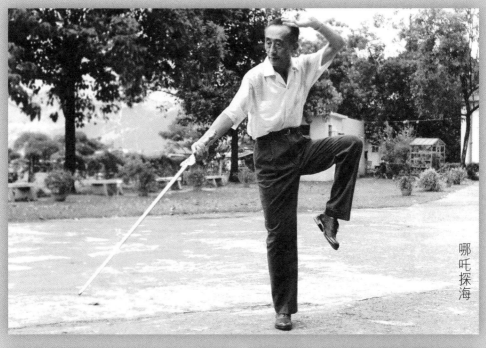

哪吒探海

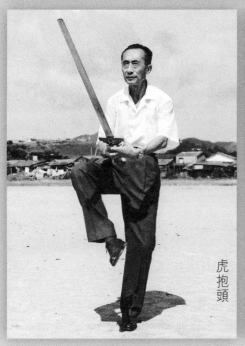

虎抱頭

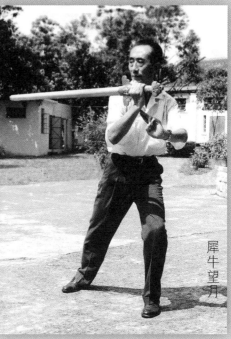

犀牛望月

太極劍

太極劍乃太極拳技精純發展而成，所有用劍「點」「撥」「挑」「剌」「削」「抽」之勁無不由練拳得來之內勁出之，而形意神三到亦必由太極拳純熟而後練成。所謂形到則用劍圈角純熟，一開一展勢如飛鳥步不遲緩勁透中鋒活々潑々，皆合法度。所謂意到則用劍中氣充足以意指劍明中有暗暗中有明意先到劍後劍先步後俯仰得宜進退得時起伏得當展放浮中吞吐勁一波三折用右讓左用左讓右意到相合全身氣貫妙劍會出不窮。所謂神到則用劍神成英武望之生敬畏一收一放一陰一陽圍結放散忽前忽後擊東擊西或上或下奔騰忽變化莫測劍行如龍躍身輕手捷兒機生情踏虛抵隙圓陰圓陽貫而串而發劍風舞動大外空而鳴劍氣能長能短能有形技藝精純取人神乎其神用劍至此形意神合一矣有志者事竟成盡各勉乎哉！

張世賢 一九九四年十二月二日

太極劍名稱

起式　三環套月　魁星式　燕子抄水　左右攔掃　小魁星

燕子入巢　重猫捕鼠　鳳凰抬頭　黃蜂入洞　鳳凰右展翅

小魁星　鳳凰左展翅　等魚式　左右龍行式　宿鳥投林

烏龍擺尾　青龍出水　風捲荷葉　左右獅子搖頭　虎抱頭

流星趕月　天馬飛瀑　挑簾式　左右車輪　燕子啣泥

野馬跳澗　勒馬式　指南針　左右迎風撣塵　順水推舟

大鵬展翅　海底撈月　懷中抱月　哪吒採海　犀牛望月

射雁式　青龍探爪　鳳凰雙展翅　左右跨攔　射雁式

白猿獻果　左右卷花式　玉女穿梭　白虎攬尾　魚跳龍門

左右烏龍絞柱　仙人指路　朝天一柱香　風掃梅花　牙笏式

合太極

（四）楊家太極劍式示範欣賞 （曾永康）

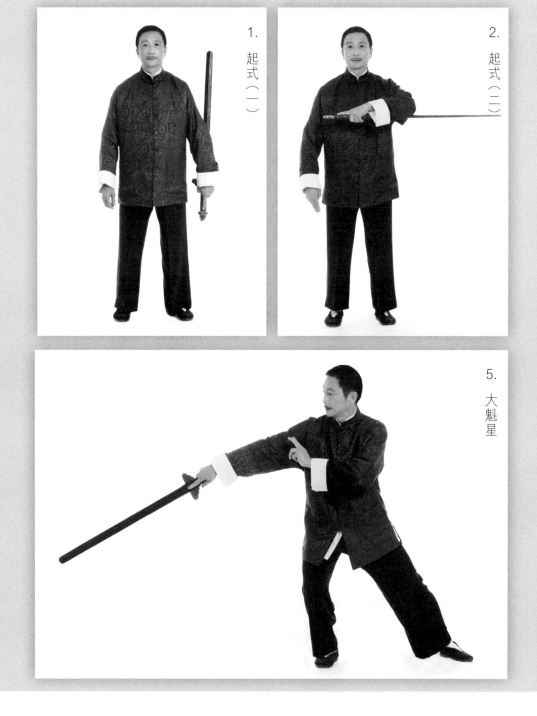

1. 起式（一）

2. 起式（二）

5. 大魁星

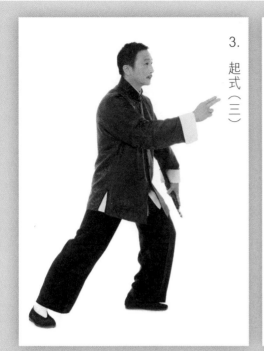

3. 起式（三）

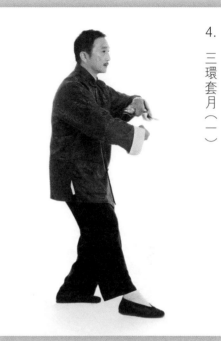

4. 三環套月（一）

6. 燕子抄水

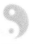

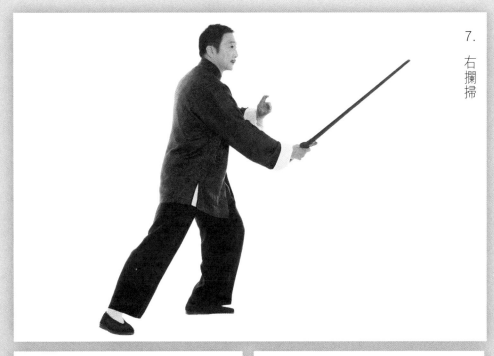

7. 右攔掃

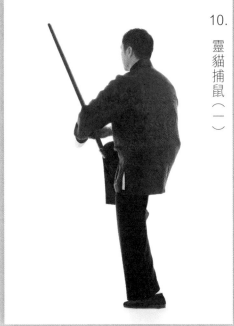

10. 靈貓捕鼠（一）

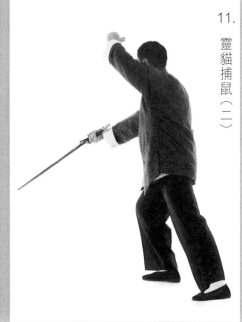

11. 靈貓捕鼠（二）

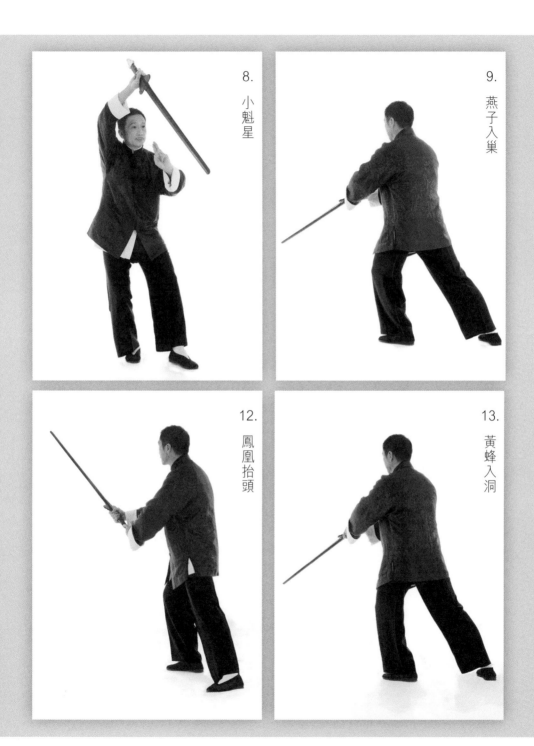

8.

小魁星

9.

燕子入巢

12.

鳳凰抬頭

13.

黃蜂入洞

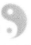
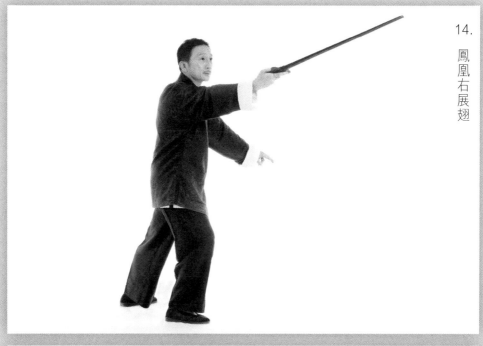

14.
鳳凰右展翅

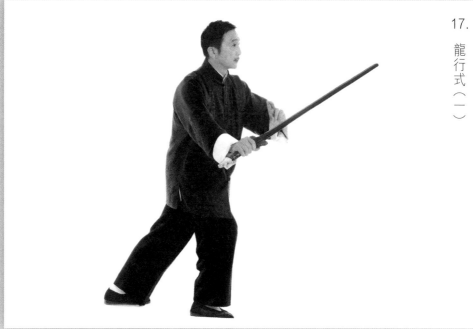

17.
龍行式（一）

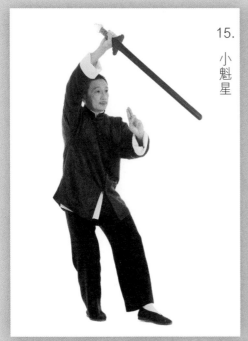

15.

小魁星

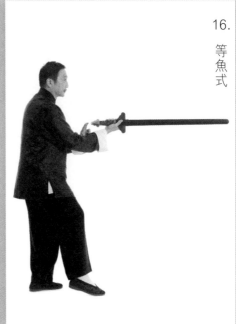

16.

等魚式

18.

龍行式（二）

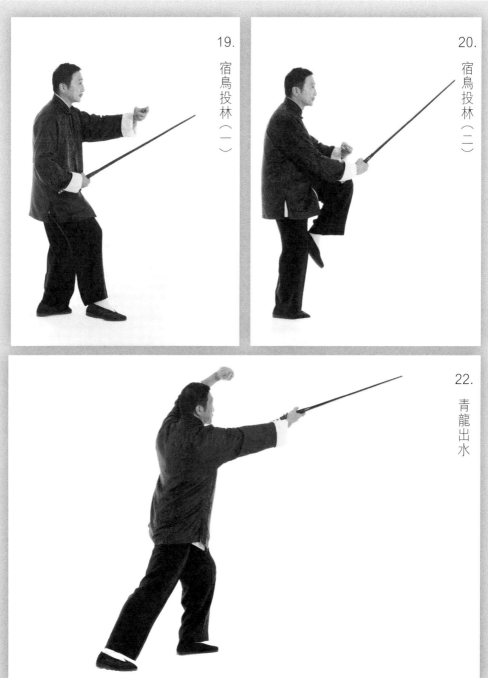

19. 宿鳥投林（一）

20. 宿鳥投林（二）

22. 青龍出水

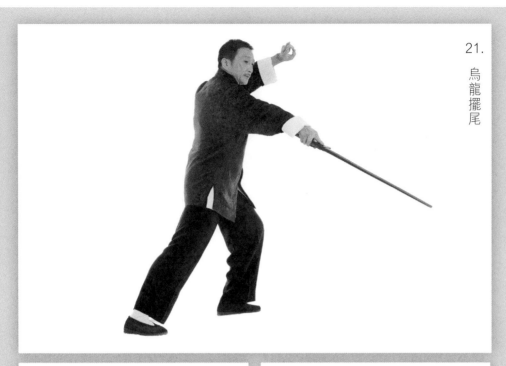

21.

烏龍擺尾

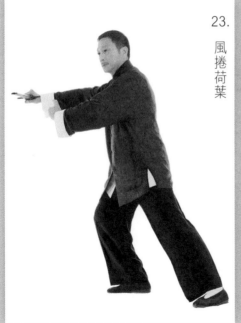

23.

風捲荷葉

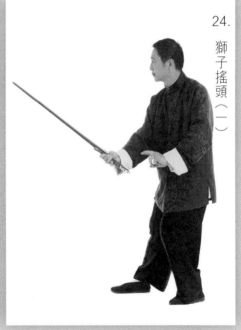

24.

獅子搖頭（一）

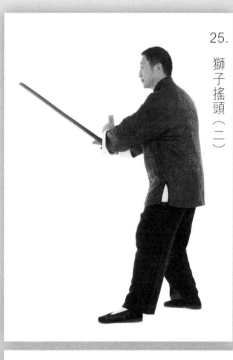

25.
獅子搖頭（二）

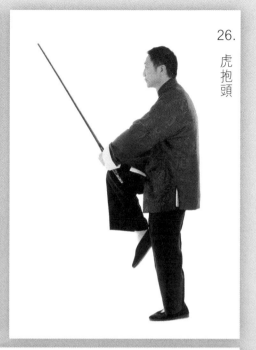

26.
虎抱頭

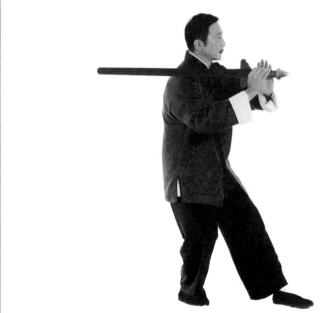

28.
翻身勒馬

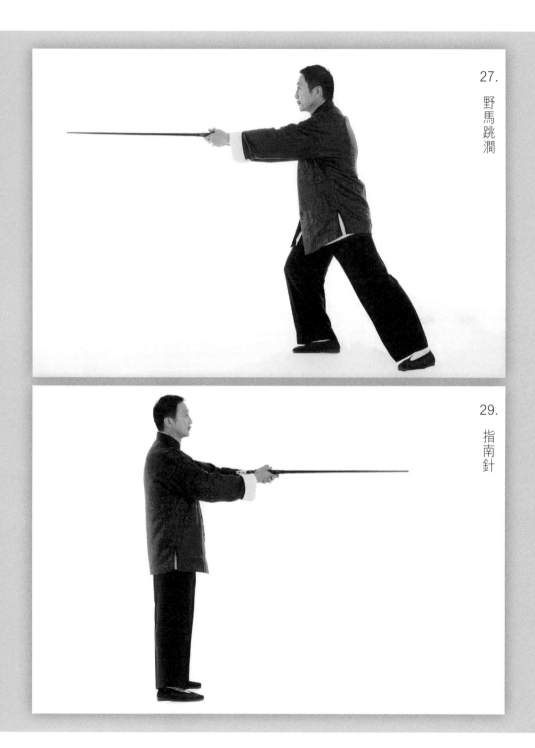

27.
野馬跳澗

29.
指南針

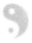
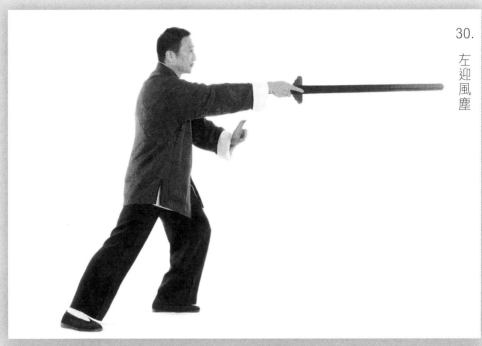

30.

左迎風塵

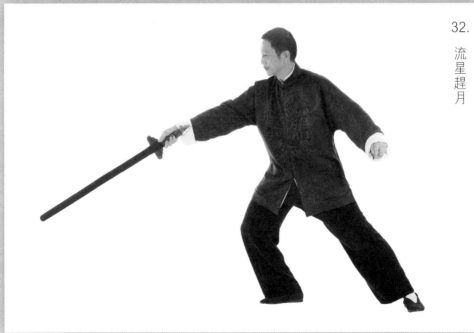

32.

流星趕月

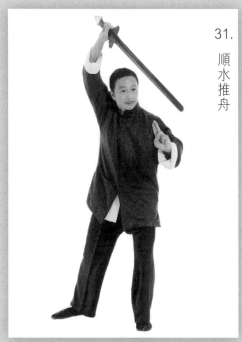

31.
順水推舟

33.
天馬飛報

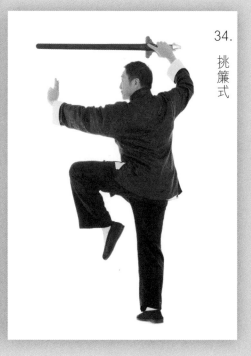

34.
挑簾式

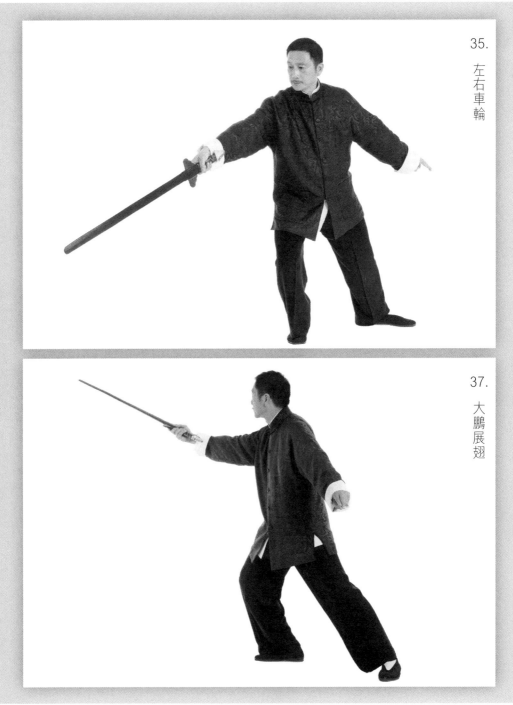

35.

左右車輪

37.

大鵬展翅

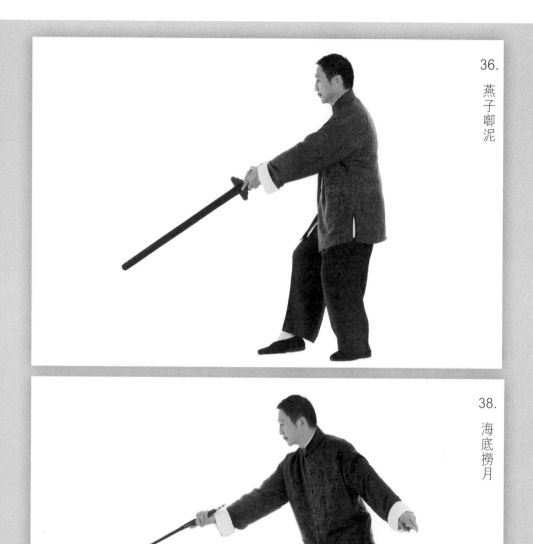

36.
燕子啣泥

38.
海底撈月

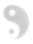

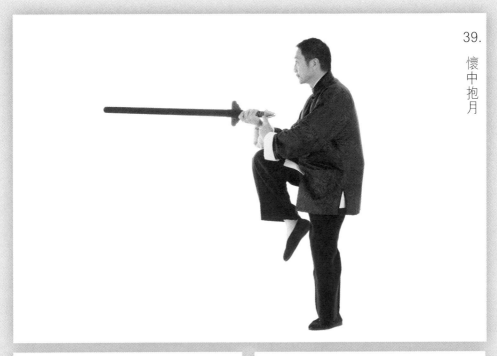

39.

懷中抱月

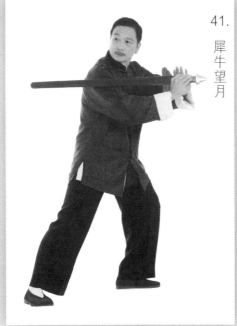

41.

犀牛望月

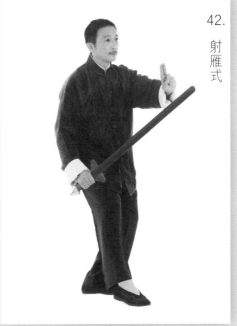

42.

射雁式

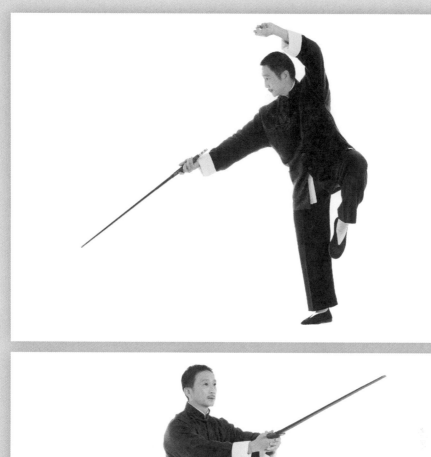

40.

哪吒探海

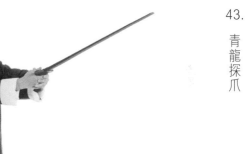

43.

青龍探爪

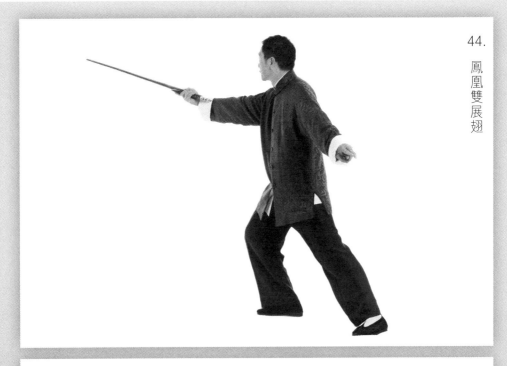

44.

鳳凰雙展翅

47.

白猿獻果

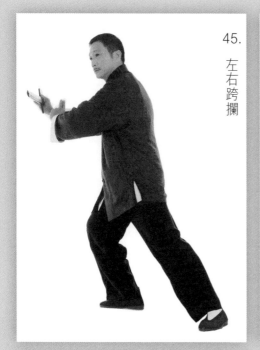

45. 左右跨攔

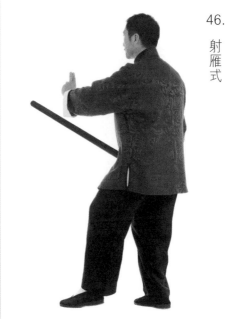

46. 射雁式

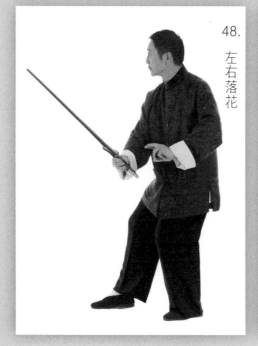

48. 左右落花

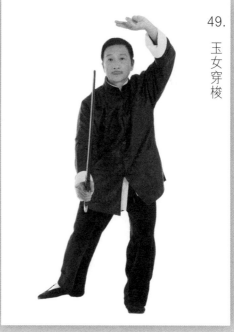

49. 玉女穿梭

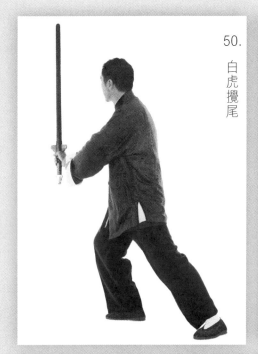

50. 白虎攪尾

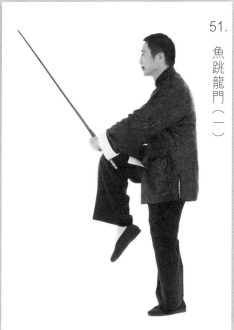

51. 魚跳龍門（一）

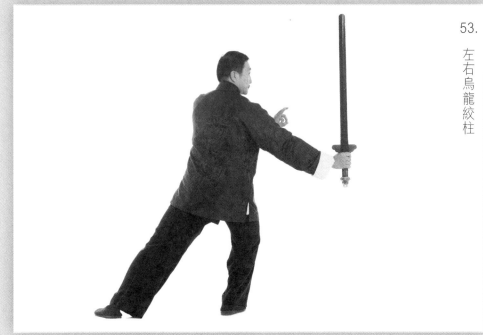

53. 左右烏龍絞柱

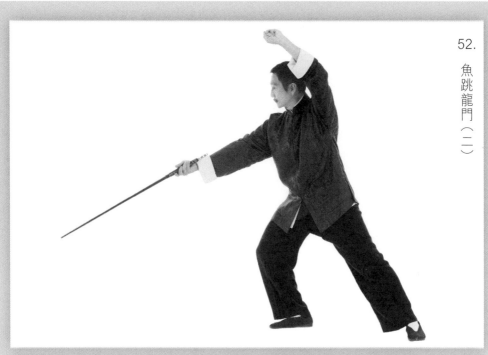

52.
魚跳龍門（二）

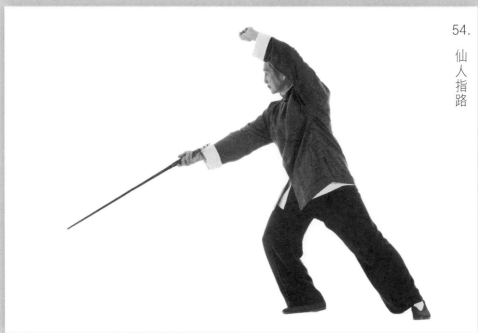

54.
仙人指路

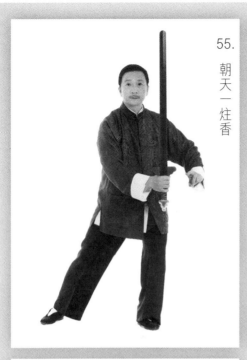

55.
朝天一炷香

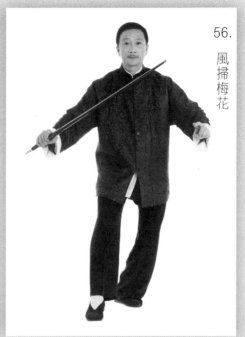

56.
風掃梅花

59.
合太極（二）

57.

牙笏式

58.

合太極（一）

第四章
楊家太極刀

(一) 引言

"太極劍、刀、本乃手部之延續、劍重輕靈、刀求穩重、腰馬扎實。柔中寓剛、剛中寓柔、剛柔相濟、其法為劈、砍、剗、截、挑、撩、扎、推、托、切、抹、斬、掛、帶、攔、掃等。配合太極拳之身法、步法、形成一套獨特之兵器套路。

謝師秉中之楊家太極刀，師承張世賢師父，舞法獨樹一幟，勁力充沛，直透刀鋒，以步追刀，以刀追人，步步相迫，越迫越速，卻又快而不亂，氣定神閒。身、手、步法合而為一，誠我等後學者之模仿對象。據謝師言其造詣猶不逮乃師，張師揮刀如輪轉，式式蔽體，刀法慎密，態勢虎虎生威，眼神炯炯迫人，攝人神魄，非數十年功力不能達也。"

（二）太極刀歌訣

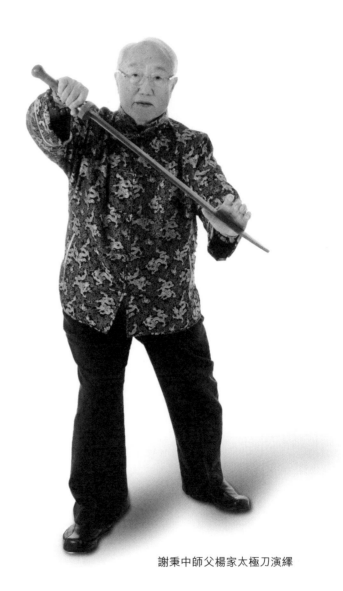

七星跨虎交刀勢

騰挪閃展意氣揚

左顧右盼兩分張

白鶴展翅五行掌

風捲荷花葉內藏

玉女穿梭八方勢

三星開合自主張

二起腳來打虎式

披身斜掛鴛鴦腳

順水推舟鞭作篙

下勢三合自由招

左右分水龍門跳

卞和攜石鳳還巢

吾師留下四刀讚

口傳心授不妄教

謝秉中師父楊家太極刀演繹

（三）楊式太極刀示範欣賞（屈正年）

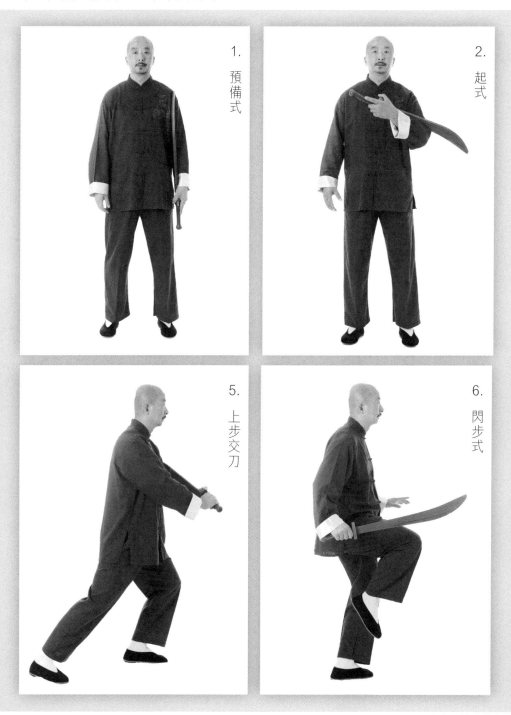

1. 預備式

2. 起式

5. 上步交刀

6. 閃步式

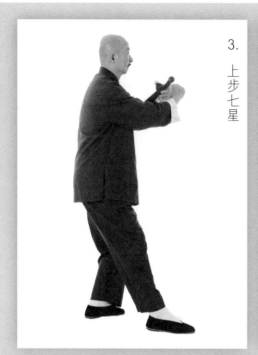

3. 上步七星

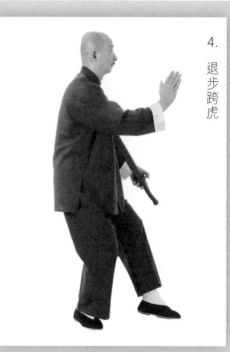

4. 退步跨虎

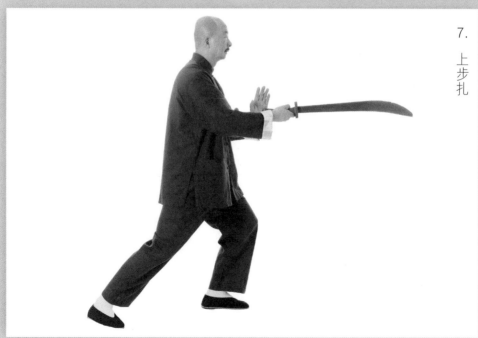

7. 上步扎

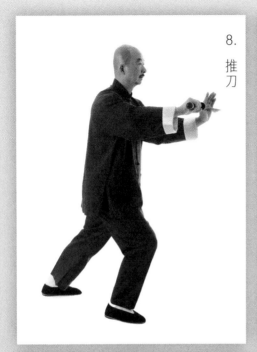

8. 推刀

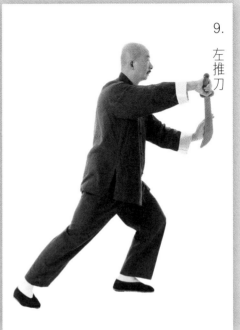

9. 左推刀

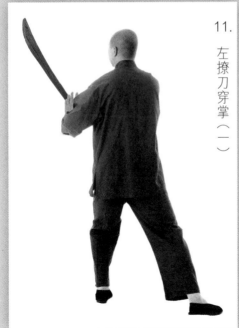

11. 左撩刀穿掌（一）

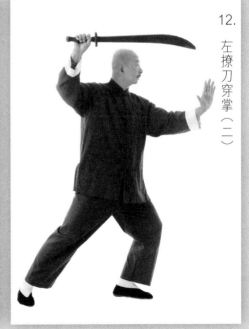

12. 左撩刀穿掌（二）

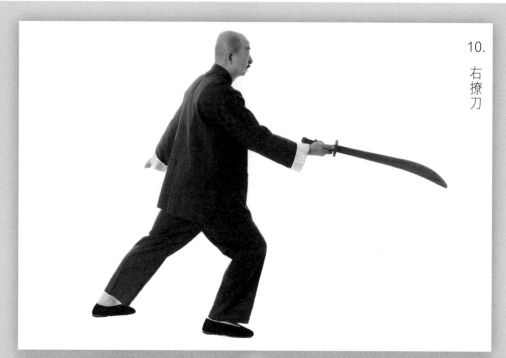

10.
右撩刀

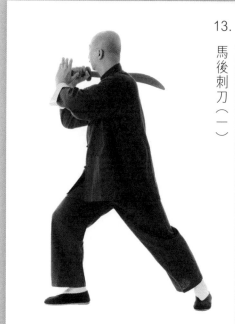

13.
馬後刺刀（一）

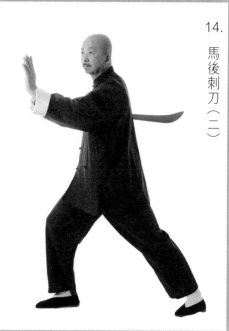

14.
馬後刺刀（二）

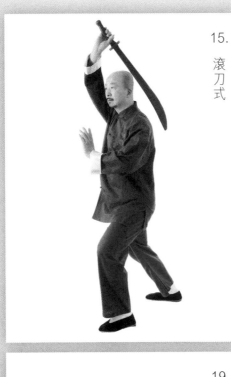

15.
滾刀式

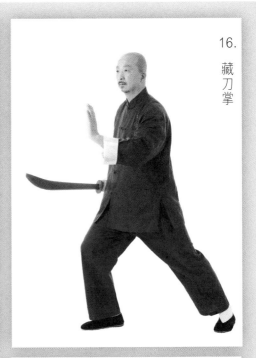

16.
藏刀掌

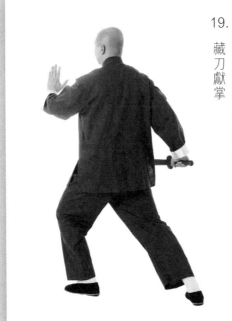

19.
藏刀獻掌

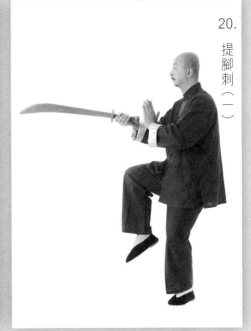

20.
提腳刺（一）

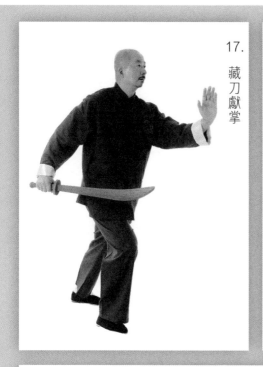

17. 藏刀獻掌

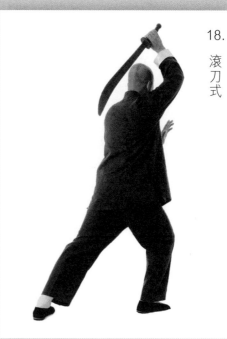

18. 滾刀式

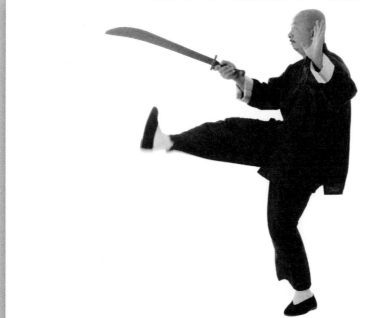

21. 提腳刺（二）

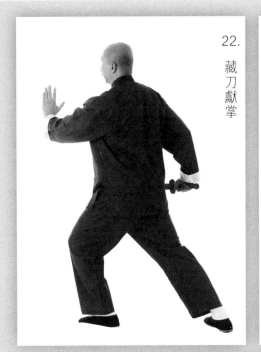

22.
藏刀獻掌

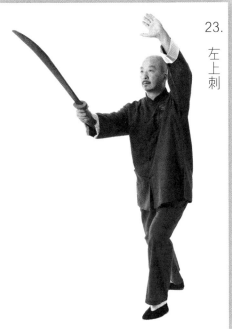

23.
左上刺

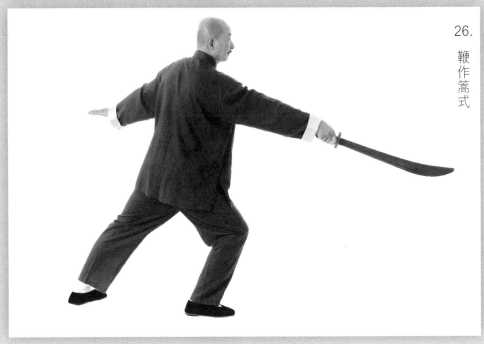

26.
鞭作篙式

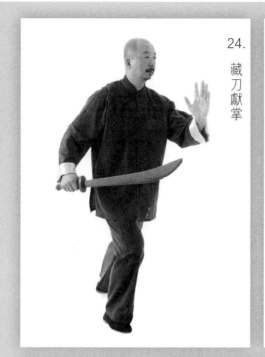

24.
藏刀獻掌

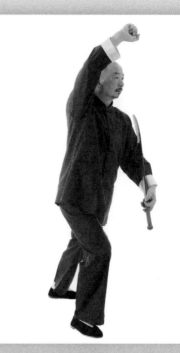

25.
打虎式

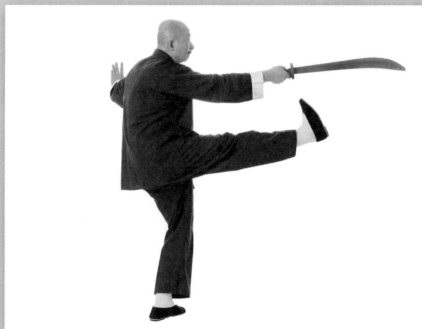

27.
提腳刺

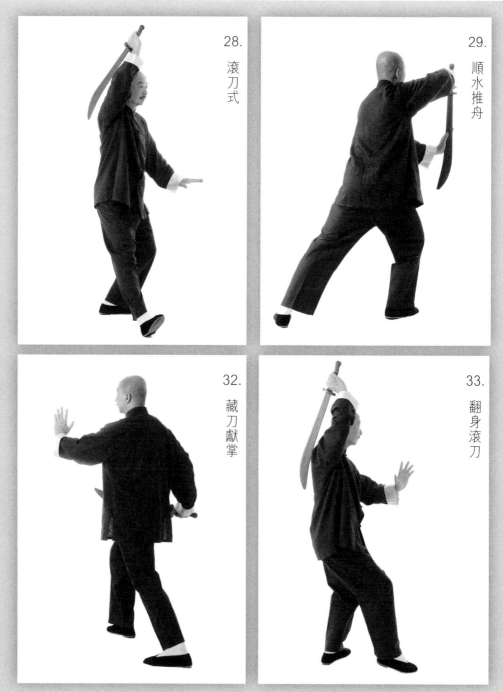

28. 滾刀式

29. 順水推舟

32. 藏刀獻掌

33. 翻身滾刀

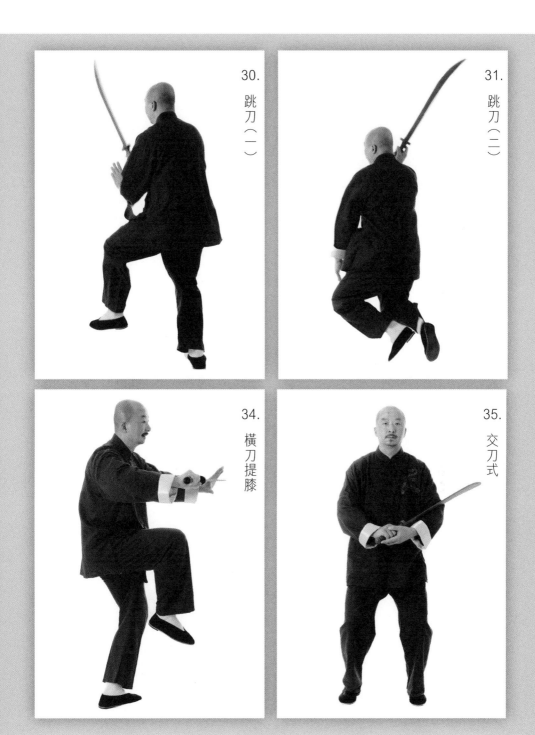

30. 跳刀（一）

31. 跳刀（二）

34. 横刀提膝

35. 交刀式

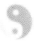

36.
還原式

第五章
楊家太極槍

（一） 太極粘黏十三槍

四散槍：第一槍刺心，第二槍刺膀，第三槍刺足，第四槍刺面。

粘黏四槍：第一槍刺心，第二槍刺腿，第三槍刺膊，第四槍刺喉。

擲摔搶四槍：第一槍採槍，第二槍捌槍，第三槍扔槍，第四槍鏟槍。

纏槍一路：圈槍。

（二） 太極散槍名稱

第一槍：怪蟒鑽窩—分心就刺似怪蟒

第二槍：仙鶴搖頭—仙鶴搖頭斜刺膀

第三槍：鷂子擒雀—鷂子捕雀刺足式

第四槍：燕子穿簾—飛燕投巢刺面上

（三） 用法歌訣

你槍扎，我槍扎，你槍不動我槍發。

你槍來似箭，我槍撥如電。

你槍金雞亂點頭，我槍撥草尋蛇也不善。

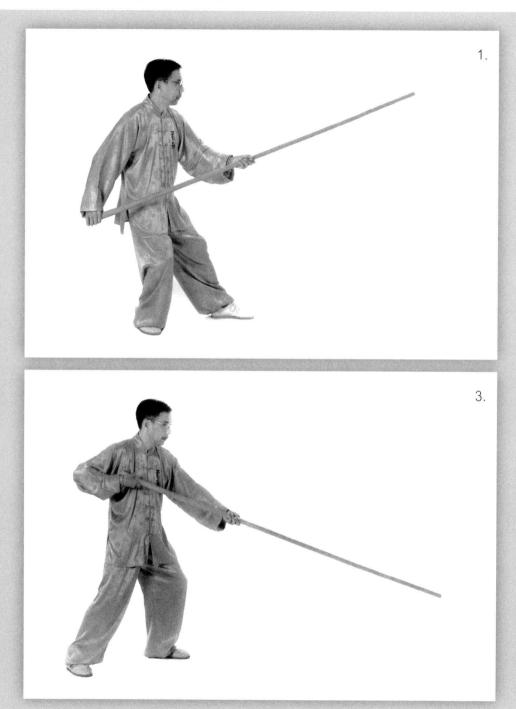

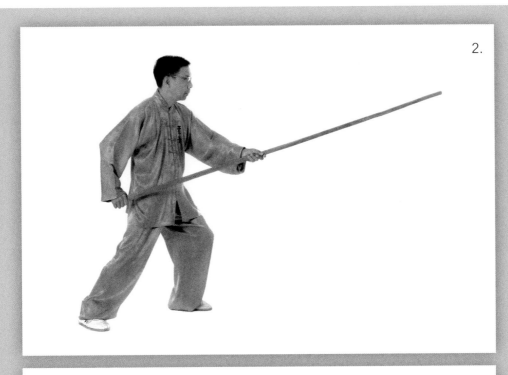

2.

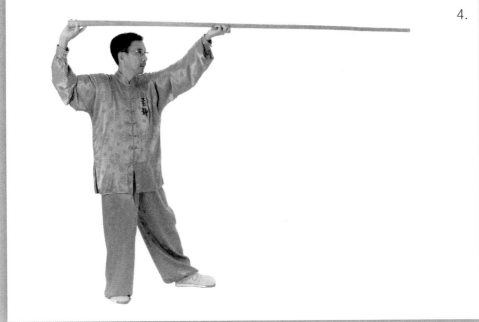

4.

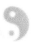
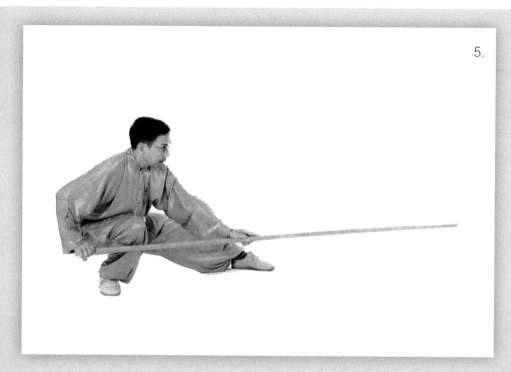

5.

6.

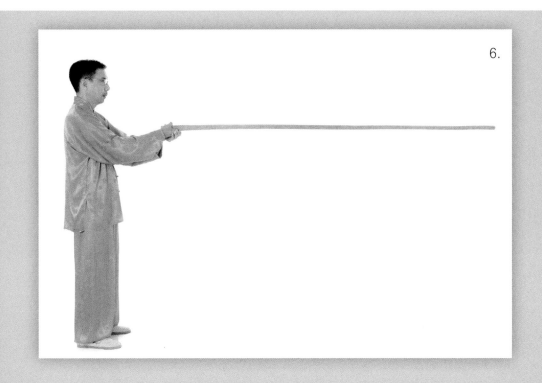

（五） 槍式示範欣賞 雙人對槍：盧明遠、陳圖發

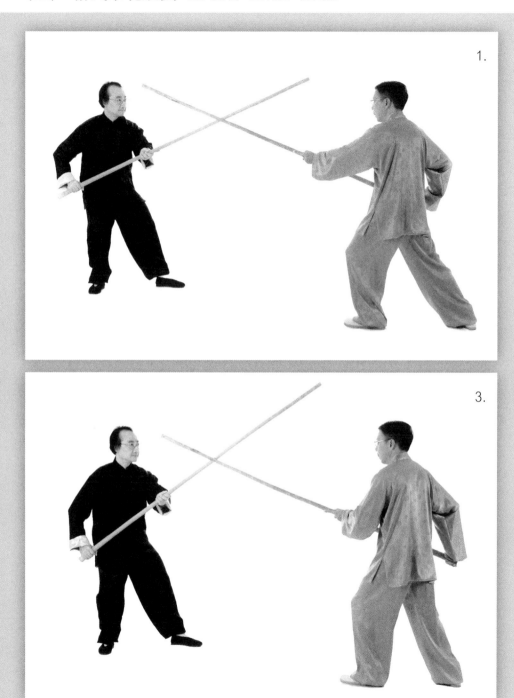

1.

3.

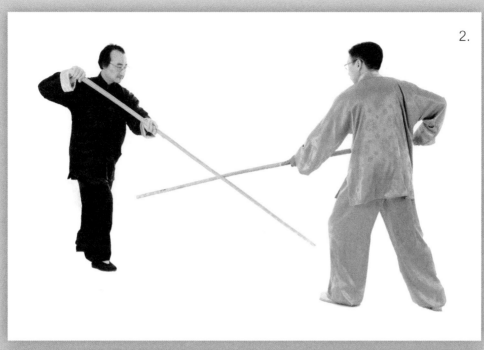

2.

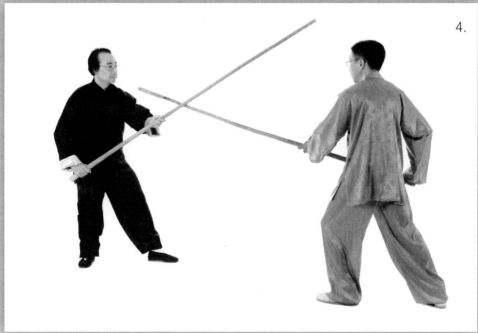

4.

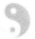
5.

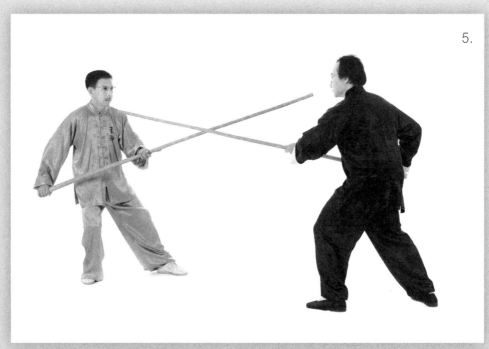

7.

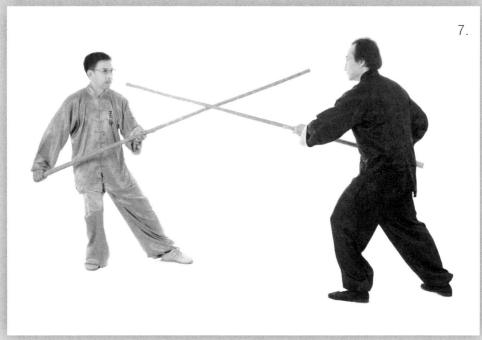

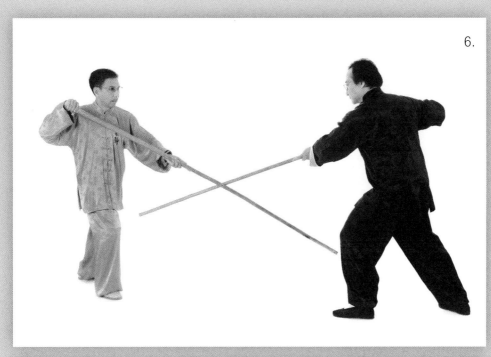

6.

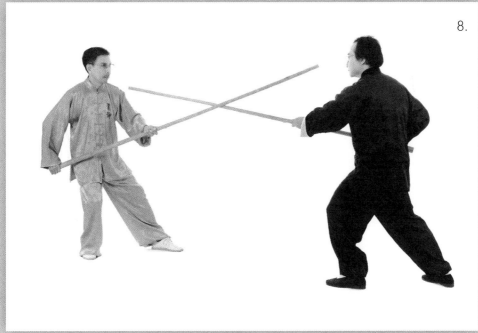

8.

附

錄

（一） 楊家太極拳主要傳承統表

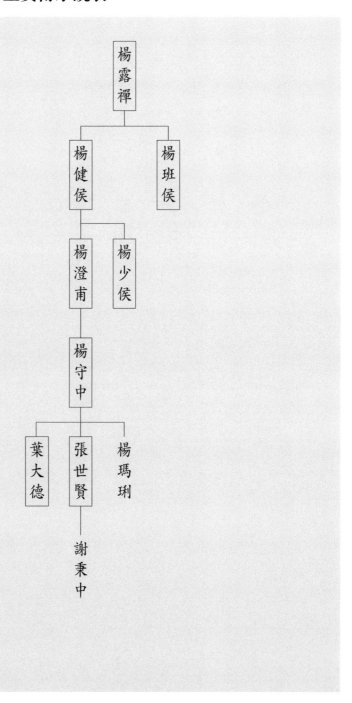

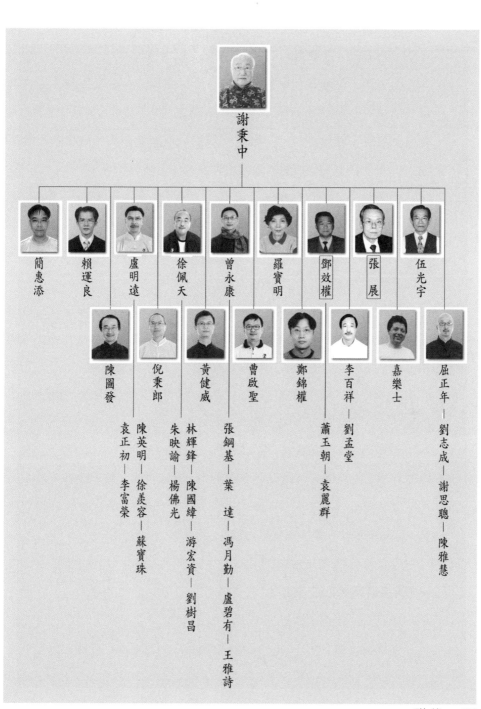

謝秉中

簡惠添　賴運良　盧明遠　徐佩天　曾永康　羅實明　鄧效權　張展　伍光宇

陳圖發　倪秉郎　黃健威　曹啟聖　鄭錦權　李百祥　嘉樂士　屈正年

袁正初—李富榮

陳英明—徐羨容—蘇寶珠

朱映諭—楊佛光

林輝鋒—陳國緯—游宏資—劉樹昌

張鋼基—葉　達—馮月勤—盧碧有—王雅詩

蕭玉朝—袁麗群

李百祥—劉孟堂

屈正年—劉志成—謝思聰—陳雅慧

（二） 太極拳傳統拳論選（太極拳經典著作選篇）

● 《太極拳論》（王宗岳）

太極者，無極而生，動靜之機，陰陽之母也。動之則分，靜之則合。無過不及，隨曲就伸。人剛我柔謂之"走"我順人背謂之"黏"。動急則急應，動緩則緩隨。雖變化萬端，而理唯一貫。由着熟而漸悟懂勁，由懂勁而階及神明，然非用力之久，不能豁然貫通焉。

虛領頂勁，氣沉丹田，不偏不倚，忽隱忽現。左重則左虛，右重則右杳。仰之則彌高，俯之則彌深。進之則愈長，退之則愈促。一羽不能加，蠅蟲不能落。人不知我，我獨知人。英雄所向無敵，蓋皆由此而及也！

斯技旁門甚多，雖勢有區別，概不外壯欺弱、慢讓快耳有力打無力，手慢讓手快，是皆先天自然之能，非關學力而有為也！察"四兩撥千斤"之句，顯非力勝；觀耄耋能禦眾之形，快何能為？

立如平準，活似車輪。偏沉則隨，雙重則滯。每見數年純功，不能運化者，率皆自為人制，雙重之病未耳！

欲避此病，須知陰陽，黏即是走，走即是黏；陰不離陽，陽不離陰，陰陽相濟，方為懂勁。懂勁後愈練愈精，默識揣摩，漸至從心所欲。

本是"捨己從人"，多誤"捨近求遠"。所謂"差之毫厘，謬之千里"，學者不可不詳辨焉！是為論。

● 《太極拳釋名》（王宗岳）

太極拳，一名"長拳"，又名"十三勢"。

長拳者，如長江大海，滔滔不絕也。十三勢者，分掤、攦、擠、

按、採、挒、肘、靠、進、退、顧、盼、定也。

挪、攦、擠、按，即坎、離、震、兌。四正方也；採、挒、肘、靠，即乾、坤、艮、巽。四斜角也。此八卦也。進步、退步、左顧、右盼、中定，即金、木、水、火、土也。此五行也。合而言之，曰"十三勢"。

• 《太極拳》（武禹襄）

一舉動周身俱要輕靈。尤須貫串，氣宜鼓盪。神宜內斂。無使有缺陷處。無使有凹凸處。無使有斷續處。其根在腳。發於腿。主宰於腰。形於手指。由腳而腿。而腰。總須完整一氣。向前退後。乃能得機得勢。有不得機勢處。身便散亂。其病必於腰腿求之。上下前後左右皆然。凡此皆是意。不在外面。有上即有下。有前則有後。有左則有右。如意要向上。即寓下意。若將物掀起。而加以挫之之力。斯其根自斷。乃壞之速而無疑。虛實宜分清楚。一處有一處處實。處處總此一虛實。周身節節貫串。無令絲毫間斷耳。

• 《十三勢行功心解》

以心行氣，務令沉着，乃能收斂入骨。以氣運身，務令順遂，乃能便利從心。

精神能提得起，則無遲重之虞，所謂"頂頭懸"也。

意氣須換得靈，乃有圓活之趣，所謂"變轉虛實"也。

發勁須沉着鬆淨，專主一方。立身須中正安舒，支撐八面。

行氣如九曲珠，無微不到。運勁如百煉鋼，何堅不摧？

形加搏兔之鶻，神如捕鼠之貓。靜如山岳、動若江河。蓄勁如開弓，發勁如放箭。曲中求直，蓄而後發。力由脊發，步隨身換。收即

是放，放即是收，斷而復連。

往復須有摺疊，進退須有轉換。極柔軟，然後極堅剛；能呼吸，然後能靈活。氣以直養而無害，勁以曲蓄而有餘。

心為令，氣為旗，腰為纛。先求開展，後求緊湊，乃可臻於縝密矣！

又曰：先在心，後在身。腹鬆浮，氣斂入骨。神舒體靜，刻刻在心。切記一動無有不動，一靜無有不靜。牽動往來氣貼背，斂入脊骨。內固精神，外示安逸。邁步如貓行，運勁如抽絲。全身意在精神，不在氣，在氣則滯。有氣者無力，無氣者純剛。氣如車輪，腰似軸。

- 《十三勢砍訣》

十三總勢莫輕視，命意源頭在腰隙。

變轉虛實須留意，氣遍身軀不稍滯。

靜中觸動動猶靜，因敵變化示神奇。

勢勢存心揆用意，得來不覺費功夫。

刻刻留心在腰間，腹內鬆靜氣騰然。

尾閭中正神貫頂，滿身輕利頂頭懸。

仔細留心向推求，屈伸開合聽自由。

入門引路須口授，功夫無息法自修。

若言體用何為準？意氣君來骨肉臣。

詳推用意終何在？益壽延年不老春！

歌兮歌兮百卅字，字字真切義無遺。

若不向此推求去，枉費功夫貽歎息。

- 《太極拳十要》（楊澄甫）

一、虛靈頂勁：頂勁者，頭容正直，神貫於頂也。不可用力，用

力則項強，氣血不能通流。須有虛靈自然之意、非有虛靈頂勁，則精神不能提起也。

二、含胸拔背：涵胸者，胸略內涵，使氣沉於丹田也。胸忌挺出、挺出則氣擁胸際，上重下輕，腳跟易於浮起。拔背者，氣貼於背也。能含胸，則自能拔背，能拔背，則能力由脊發，所向無敵也。

三、鬆腰：腰為一身之主宰。能鬆腰，然後兩足有力，下盤穩固。虛實變化，皆由腰轉動，故曰"命意源頭在腰隙"。有不得力，必於腰腿求之也。

四、分虛實：太極拳術，以分虛實為第一義。如全身皆坐在右腿，則右腿為實，左腿為虛。全身坐在左腿，則左腿為實，右腿為虛。虛實能分，而後轉動輕靈，毫不費力。如不能分、則邁步重滯、自立不穩，而易為人所牽動。

五、沉肩墜肘：沉肩者，肩鬆開下垂也。若不能鬆垂，兩肩端起，則氣亦隨之而上，全身皆不得力矣。墜肘者，肘往下鬆之意。肘若懸起，則肩不能沉，放人不遠，近於外家之斷勁矣。

六、用意不用力：《太極拳論》云：此全是用意不用力。練太極拳，全身鬆開，不使有分毫之拙勁，以留滯於筋骨血脈之間，以自縛束，然後輕靈變化，圓轉自如。或疑不用力，何以能長力？蓋人身之有經絡，如地有溝洫，溝洫不塞而水行，經絡不閉而氣通。如渾身強勁，充滿經絡，氣血停滯，轉動不靈，牽一髮而全身動矣。若不用力而用意，意之所至，氣即至焉。如是氣血流注，日日貫輸，周流全身，無時停滯，久久練習，則得真正內勁，即《太極拳論》中所云："極柔軟，然後能極堅剛也"，太極功夫純熟之人，臂膊如綿裹鐵，分量極沉。練外家拳者，用力則顯有力，不用力時，則甚輕浮，可見其力，

乃外勁浮面之勁也。外家之力，最易引動，故不尚也。

七、上下相隨：上下相隨者，即《太極拳論》中所云"其根在腳，發於腿，主宰於腰，形於手指"，由腳而腿而腰，總須完整一氣也。手動腰動足動，眼神亦隨之動，加是方可謂之上下相隨。有一不動，即散亂矣。

八、內外相合：太極所練在神，故云"神為主帥，身為軀使"，精神能提得起，自然舉動輕靈，架子不外虛實開合。所謂開者，不但手足開，心意亦與之俱開。所謂合者，不但手足合，心意亦與之俱合。能內外合為一氣，則渾然無間矣。

九、相連不斷：外家拳術，其勁乃後天之拙勁，故有起有止，有斷有續。舊力已盡，新力未生，此時最易為人所乘。太極用意不用力，自始至終，綿綿不斷，周而復始，循環無窮。原論所謂如長江大河，滔滔不絕，又曰：運勁如抽絲，皆言其貫串一氣也。

十、動中求靜：外家拳術，以跳躍為能，用盡氣力、故練習之後，無不喘氣者。太極拳以靜御動，雖動猶靜，故練架子，愈慢愈好。慢則呼吸深長，氣沉丹田，自無血脈憤張之弊。學者細心體會，庶可得其意焉。

• 《五字訣》（李亦畲）

一、曰心靜，心不靜則不專，一舉手前後左右全無定向，故要心靜。起初舉動未能由己，要息心體認，隨人所動、隨屈就伸，不丟不頂，勿自伸縮。彼有力，我亦有力，我力在先；彼無力，我亦無力，我意仍在先。要刻刻留意，挨何處，心要用在何處，須向不丟不頂中討消息。從此做去，一年半載，便能施於身。此全是用意，不是用勁。久之，則人為我制，我不為人制矣！

二、曰身靈：身滯則進退不能自如，故要身靈。舉手不可有呆像。彼之力方礙我皮毛，我之意已入彼骨內。兩手支撐，一氣貫串。左重則左虛，而右已去；右重則右虛，而左已去。氣如輪轉，周身俱要相隨。一不相隨處，身便散亂，便不得力，其病於腰腿求之。先，以心使身，從人不從己後，身能從心，由己仍是從人。由己則滯，從人則活。能從人，手上便有分寸。秤彼勁之大小，分厘不錯；權彼來之長短，毫髮無差。前進後退，處處恰合，功彌久而技彌精矣！

三、曰氣斂：氣勢散漫，便無含蓄，身易散亂。務使氣斂入脊骨，呼吸通靈，周身罔間。吸為合、蓄；呼為開、為發。蓋吸則自然提得起，亦拿得人起！呼則自然沉得下，亦放得人出。此是以意運氣，非以力使氣！

四、曰勁整：一身之勁，練成一家。分清虛實，發勁要有根源，勁起於腳根，主於腰間，形於手指，發於脊骨。又要提起全副精神，於彼勁將發未發之際，我勁已接人彼勁。恰好不先不後，如皮燃火，如泉湧出。前進後退，無絲毫散亂。曲中求直，蓄而後發，方能隨手奏效。此所謂「借力打人」、「四兩撥千斤」也！

五、曰神聚：上四者俱備，總歸神聚。神聚則一氣鼓鑄，煉氣歸神，氣勢騰挪；精神貫注，開合有致，虛宜清楚。左虛則右實，右虛則左宜。虛，非全然無力，氣勢要有騰挪；實，非全然占煞，精神要貴貫注。緊要全在胸中、腰間變化，不在外面。力從人借，氣由脊發。胡能氣由脊發？氣向下沉，由兩肩收人脊骨，注於腰間，此氣之由上而下也，謂之「合」；由腰形於脊骨，佈於兩膊，施於手指，此氣之由下而上也，謂之「開」。合便是收，開即是放。能懂開合，便知陰陽。到此地位，功用一日！技精一日，漸至從心所欲，罔不如意矣！

（三）楊家人物表

楊露禪

楊澄浦

楊健候

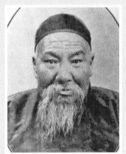

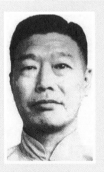

楊守中
楊振銘

（四）　太極拳體用表

原理部分

一、主旨

以心行氣──意到氣亦到、務令沉着久則內勁增長但非格外運氣。

以氣運身──氣動身亦動、氣要順遂則身能便利從心。

以心行氣，以氣運身，自能從心所欲毫無阻滯，俟後天之力化盡，先天之內勁自然增長，由習慣而成自然，則一切意想力自能支配生理作用故曰"勢勢存心揆用意，得來全不費工夫"，又云"默識揣摩，漸至從心所欲"。

心神宜內斂──不論在盤架子或推手時，心神必須專一，萬不可心神散亂，否則氣必散漫，益處毫無，蓋因太極拳之要點全在一【靜】字，故曰"內固精神外示安逸"。

行氣宜鼓盪──此有不許硬壓丹田之意，氣之行走或沉丹田或貼脊背均當徐徐行之。

氣以直養而無害──養先天之氣，養氣則順乎自然，故無有窮盡，非運後天之氣，運氣則流弊甚大，是有窮盡。

周身宜輕靈──初學練架子宜慢方能時時皆有意識導動作以俱進且慢則呼吸深長，氣沉丹田方不致有氣脈僨張之弊。

輕：一切動作固宜純以心意為主，如舉手雖微微一動，便作一舉，如無意識續示，即不再進方謂之『真輕』。

靈：如手由低處舉高，處處作無數一舉想而時時有隨意變化之妙，方謂之『真靈』。

心為令──如由主帥發令。

氣為旗──如表示其令之旗（又氣如車輪，圓轉無礙。）

腰為纛——如大使旗中正不偏（又腰如軸，式式向心。）

腰為一身樞紐，腰動則先天之氣如車輪旋轉，氣遍全身而不稍滯，蓋無處不隨腰運動圓轉。心為主帥，身為軀使，精神能提得起，自然舉動輕靈，如手足開時心意與之俱開，合時心意與之俱合，內外一氣渾然無間，則其動猶靜也（即能到虛靜境界）。

動作之與呼吸——動作時當呼者呼，當吸者吸，呼時先天氣下沉，吸時先天氣上升，故曰"能呼吸，然後能靈活"。

眼神注視——意之所至，眼神灌之，不然意東視西有何效用，故曰"仰之則愈高，俯之則愈深"。

二、姿勢

【總】

根於腳，發於腿，主宰於腰，形於手指。

由腳而腿而腰而手，宜上下相隨完整一氣，其貫串一氣，處處所謂"運動如抽絲，邁步如貓行"，一進退自然得機得勢。但用意不用力，始終綿綿不斷，周而復始，循環無窮，如長江大河滔滔不絕。故太極拳亦稱長拳，若有一處不貫串則斷，斷當舊力已盡，新力未生之際，最易為人所乘，故曰"無使有凹凸處，無使有斷續處"，有一不動則必致散亂，如手動而腰腿不動，則手愈有力身愈散亂，蓋虛實變化皆由腰轉動，故曰"命意源頭在腰際"。初學者，宜先求開展，使腰腿皆動，無微不至，然皆是意，所謂"內外相合，上下相隨"，又曰"一動無有不動，一靜無有不靜"，如是則由肢體任何部分皆無偏重之虞。

【別】

手法——

分虛實：出手能分陰陽虛實，則收發均可奏效，人既不易制己，而己
反易使人落空，故曰"人不知我，我獨知人"，又曰"陰陽相
濟，方謂懂勁"。

含摺疊：即往復所變之虛實，外看雖似未動其中已有摺疊。

具圓形：手隨腰腿旋轉，須式式含有圓形不離太極原則。

步法——

分虛實：【虛步】　以能隨意起落為度，如全身皆坐在右腿，則右腿為
實，左腿為虛，坐左亦然。

　　　　　【實步】　即腿彎曲而不伸直，如是方能轉換輕靈毫不費力，
否則邁步重滯，自立不隱，又須作川字步，即當兩足前後立
時，足尖俱宜向前。

有轉換：進退必須變換步法，故雖退仍是進。

軀幹——

含胸：胸略內含，使氣沉丹田，否則氣擁胸際，上重下輕，腳跟易浮。

拔背：使氣貼於背，有蓄機待發之勢。

中樞——

虛靈頂勁：頭容正直神貫於頂，謂之頂勁須有虛靈自然之意，不可用
力，一名"頭頂懸"謂頭頂如懸空中，同時宜閉口舌抵上
腭，忌咬牙怒目。

尾閭中正：尾閭宜中正，否則脊柱先受影響，精神亦難於上達。

立身——穩如泰山

中正：由於中樞姿勢之正確。

安舒：由於周身鬆淨（詳後）。

圓滿：由於精神飽滿內勁充足。

三、鬆淨

兩臂鬆

沉肩：使兩肩鬆開下垂，以為沉氣之助，否則兩肩端起，氣亦隨上，
　　　全身皆不得力。

垂肘：使兩肘有往下鬆垂之意，否則肩不能沉，近於外家拳之斷勁，
　　　手指亦宜舒展，握拳須鬆，庶符全身悉任自然之旨，又手掌表
　　　示前推時，手心微有突意為引伸內勁之助，但勿用力。

坐腕：使內勁隱沉，不致浮飄。

伸指：使內勁發出舒暢，不致滯留。

腰鬆

　　腰鬆則氣自合，沉能使兩足有力，下盤穩固。上下肢之虛實變化
有不得力處，全恃腰部轉動得宜，以資補救，且感覺靈敏，轉動便利，
蹲身時注意垂臀忌外突。

胯鬆

　　補鬆腰之不足，有時腰雖鬆淨，轉動仍覺甚不合宜，則非同時復
鬆胯以資補救不可。

全身鬆

　　全身鬆開方能沉着，因是不致有分毫拙勁留滯，以自束縛，自能
輕靈變化，圓轉自如。

　　周身無處不鬆淨，即在用意而不用力，意之所至氣即至焉，氣之
所至身即動焉，如是則氣血流注全身，毫無停滯，所謂"意氣須換得
靈，乃有圓活趣"，且欲沉着，必須鬆淨，故曰"沉重不浮，靜如山岳，
周流不息，動若山河"。

應用部分

一、化勁

太極拳全尚外柔內堅之勁，具伸縮性，如鐵似綿，有時堅如鐵，有時柔如綿，其柔虛堅實之分，全視來勢而定，彼實則我虛，彼虛則我實，實者忽虛，虛者忽實，反覆無端，彼不知我，我能知彼，使人莫測高深而氣散亂，則吾發勁無不勝矣。欲探其妙須明瞭『化勁』之法，曰"黏"曰"走"，走以化敵，黏以制敵，兩者相交為用焉。

黏勁： 即"不丟"不丟者，不離之謂，交手時須黏住彼勁，即在粘黏連隨處應付之，不但兩手而全身各處，均能黏住彼勁，我之緩急，但隨彼之緩急而為緩急自然黏連不斷，感覺彼勁而收我順人背之效，所謂"急則急應，緩則緩隨"，惟必須兩臂鬆淨，不使有絲毫拙力，方能巧合相隨，否則一遇彼勁，便無復活之望，且有力喜自作主張難以處處捨己從人，初學者戒心急，久之用勁自有似鬆非鬆，將展未展之意，便能隨意應付，百無一失。

走勁： 即"不頂"不頂者，不抵抗之謂，與彼黏手時不論左右手，一覺有重意，與彼黏處即變為虛，鬆一處而偏沉之，稍覺雙重，即速偏沉，蓋彼之動作必有一方向，吾但隨其方向而去，不稍抵抗使彼處處落空，毫不得力。所謂"左重則左虛，右重則右杳"也，初學者非大勁不走，是尚有抵抗之意，如相持不下則力大者勝，故曰"偏沉則隨，雙重則滯"，技之精者感覺異常靈敏，稍觸即知有"一羽不能加，一蠅不能落"之妙。練不頂法，首在用腰，腰有不足時，方可濟之以胯或以步。

"黏勁"與"走勁"合而用之則曰"化勁"，走主退，黏主進，進退相濟不離，方為"入門"。進言之由黏而聽，由聽而懂，由懂而走，由走而化，蓋用走勁能使彼重心傾斜不穩，用黏勁能使彼不穩而復歸於穩，因

不丟不頂彼之重心穩定與否？皆由我主之，彼之弱點我皆能知之，終須以靜待動，隨彼之動而動，所謂"彼不動己不動，彼微動己先動"是也，若用純剛之勁，則逆而不順，不順，則無由走，不走，則無由化。

二、發勁

引勁：由化勁，用逆來順受之法引入彀中，然後從而制之，彼屈則我伸，彼伸則我屈，虛實應付，毫厘不爽，忽隱忽現，變化不測，以勁之動作俱圓形，一圓之中即含有無數走黏，隨機應變純恃感覺，其要不外一"順"字，我順彼背則彼雖有千斤之力亦無所用，故有"牽動四両撥千斤"之句，能引，然後能拿、能發，故有"引進落空合即出"之句。

拿勁：引後能拿，則人身無主裁，而氣難行走，拿人須拿活節，如腕肘肩等處。拿之樞紐全在腰腿，拿之主使全在意氣，欲能發人必先知拿人，不能拿人即不能發，故拿較發為重要，能引能拿，然後能發，發之不佳多由引之不合，或拿之不準，故引拿與發有莫大關係，而發之機勢、方向、時間亦頗重要，若機勢確當，方向不誤，時間適合，則發人猶如彈丸脫手，無往不利，其法掤、履、擠、按、採、挒、肘、靠等式式能發人，其用掌、拳、肘、和腕、肩、腰、胯、膝、腳處處能擊人，其勁開、合、提、沉、長、截、捲、鑽、冷、斷、寸、分各勁，咸能攻人，總之隨曲就伸逆來順應，乘人之勢借人之力，變化無窮其理則一，得一則萬事畢。